教育部重要民族藝術傳藝計畫案
圖鑑類彙整專輯 5

木雕—黃龜理藝師圖稿集

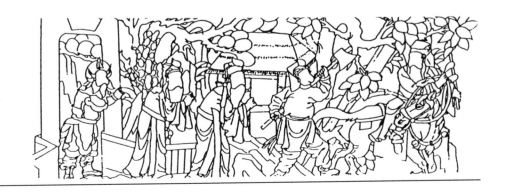

教育部重要民族藝術傳藝計畫案圖鑑類彙整專輯 5

木雕—黃龜理藝師圖稿集

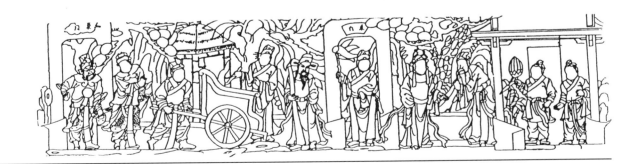

序

　　民族藝術是民族文化的基礎，更是民族精神的根源；民族藝術生命的永續長存，不僅是當今全民珍貴的文化遺產，亦是國人重要的教育資源。不論有形、無形的，其一技一藝，有著藝人一生無數歲月蘊含的人生智慧，更有著藝人畢生淬煉的文化結晶。在那漫長歲月中，譜寫了多少和大地生命相諧和的藝術樂章，一代代地薪傳延續著；同時地，亦在那無形生命中織繪了無盡生民作息的常民文化篇章，一世世地綿延相繞著。台灣地區常民文化、藝術的薪傳，是我中華民族的固有精神力。

　　過去些年，在國家經濟發展過程中，因科技媒體的急速衝擊，造成傳統農業社會的沒落以及現代城鄉結構的失衡，優美固有的重要民族藝術，可惜被無心地忽略。為了肯定民族藝術工作者終生努力的成就，本部目前開始有計畫的進行國內重要民族藝術資源的整合工作。民國七十八年頒布重要民族藝術藝師遴選辦法，於是年六月二十八日遴選出七位重要民族藝師，即傳統工藝組的木雕黃龜理藝師及李松林藝師，傳統音樂組的古琴孫毓芹藝師、鑼鼓樂侯佑宗藝師，傳統戲曲組的布袋戲李天祿藝師、梨園戲李祥石藝師及皮影戲張德成藝師。七十九年三月十二日起展開年餘的傳藝計畫藝生遴選實習，於八十年八月一日起，正式開始為期三年的第一階段重要民族藝術藝師傳藝計畫，直至八十三年六月三十日止。其間因孫毓芹藝師未見及傳藝計畫的開始便離世，無法進行外，其餘六組皆已完成。此三年傳藝計畫的成果，不僅內容豐碩，而且富有保存價值。為期轉換成為實質的全民文化資產，以利今後傳藝生命的開發，經審議委員會多次研商後，決定為此民族藝師彙編一系列劇本、圖稿等專輯，並於去年委由國立藝術學院傳統藝術研究中心執行。

　　在此《木雕——黃龜理藝師圖稿集》即將付梓之際，除再度肯定民族藝術藝師的終生成就外，並對過去數年來參與傳藝計畫的審議委員，三年來參與執行計畫的藝師、藝生及國立藝術學院、國立台灣藝術學院、彰化縣立文化中心、高雄縣立文化中心、台北縣莒光國小的眾多工作人員，以及彙集編纂成書的國立藝術學院傳統藝術研究中心同仁，謹致謝忱。

教育部長

郭為藩

八十四年四月二十八日

序

　　中國傳統雕刻作品，除了精巧的技藝令人讚嘆外，稿作鋪陳的格局，更能體察出一代大師的思維及風範。傳統花鳥稿作源自中國書畫，其中如何架構豐沛，如何均稱鋪陳，除了要能捕捉書畫中文人的氣息外，更要在建物通透的限制下，自成格局。吉字諧音造就的巧妙設計，更突顯了民間藝術，趨吉納祥的平常生活面貌，因此傳統中國花鳥雕刻設計，不但充滿了文化色彩，落實在民間生活的思想面外，也為傳統雕刻構材與內容，做了完全的詮釋。人物的雕刻，源自戲曲舞台的描寫，其內容無法是教孝作忠的思想傳達，因此民間戲曲的流傳與形式，自然而然就成了人物雕刻的題材及典範。構造間不論舉手投足，無不表現出戲曲的舉架身段與作功，賓主的間替，主從的鋪實，也將抽象思維的傳統舞台空間，化做亮麗充實的畫，不論屋宇、樹石、廊道亭台，在巧妙的搭接中，充實而有秩序，顯示出人、地、時、事、物的論著能力與效果，因此，傳統中的花鳥、人物或集瑞的稿作，說明了東方文化特質，在工藝藝術落實的輝煌一面，確實由民間藝師肩負了重責大任。

　　傳統建物的裝扮，有賴於木作等雕刻的裝修，其不但傳承了民族思想，更將戲曲、書畫的再現，由刀法上做了更佳的詮釋，因此，一代大師的手稿，不但能將藝術思想，達成具體化的呈現外，更保留了民間創作的眾多經驗與法則，因此對傳統文化而言，這是另一種語言的紀錄，其價值是不下於任何重要美術館的藏品，因為這是一部活的經驗紀錄，最精的專業描寫，也是黃老師，在文化表現上遺留給我們後學的資產，更是留給後世的重要典範。

<div style="text-align:right">

國立台灣藝術學院雕塑學系

</div>

目　錄

8 ◎序一

9 ◎序二

13 ◎彩色圖版

21 ◎廟宇大木結構及神龕設計圖稿
　　（甲類）

22 ◎燕山祖龕

24 ◎大龍峒土地廟神龕

26 ◎新竹天公廟、左右平神龕

30 ◎新竹東門

32 ◎新竹市南門竹蓮寺神龕

36 ◎新竹天公壇偏殿神龕

40 ◎新竹天公壇神龕

42 ◎新竹市東寧宮地藏王神龕

46 ◎基隆城隍廟中殿

52 ◎基隆城隍廟（第三殿後殿）

56 ◎基隆城隍廟後側面棟圖

60 ◎基隆城隍廟三川殿

64 ◎基隆城隍廟

66 ◎基隆城隍廟

70 ◎三峽福德宮神龕

72 ◎台北保安宮佛祖神龕

76 ◎保安宮五穀殿神龕

78 ◎台北保安宮三殿五穀殿神龕

82 ◎台北保安宮圍牆門樓

86 ◎保安宮（歡迎門）

90 ◎士林慈誠宮正殿神龕

92 ◎士林慈誠宮東室神龕

◎本書內頁設計圖稿右上角之尺寸單位爲原稿實際大小

◎本書內文圖稿爲國立台灣藝術學院雕塑學系提供

96 ◎關渡宮三川殿

100 ◎關渡玉女宮重修新建神龕

102 ◎關渡宮邊龕

104 ◎關渡宮中龕

119 ◎教學圖稿（乙類）

120 ◎單刀赴會

122 ◎漁翁得利

124 ◎劉、關、張 別徐庶（初稿）

128 ◎劉、關、張 別徐庶

132 ◎安居平五路

141 ◎孟母教子

144 ◎望雲思親

146 ◎孔明進表

148 ◎張文遠約三事

152 ◎劉備取漢中

161 ◎英雄奪錦

165 ◎三絲品蓮

169 ◎錦上添花

173 ◎麒麟、牡丹、鳳（三王圖）

176 ◎大四季（茶花）

178 ◎晏菊

180 ◎富貴白頭

182 ◎藝生習藝作品（丙類）

191 ◎藝師黃龜理先生年表

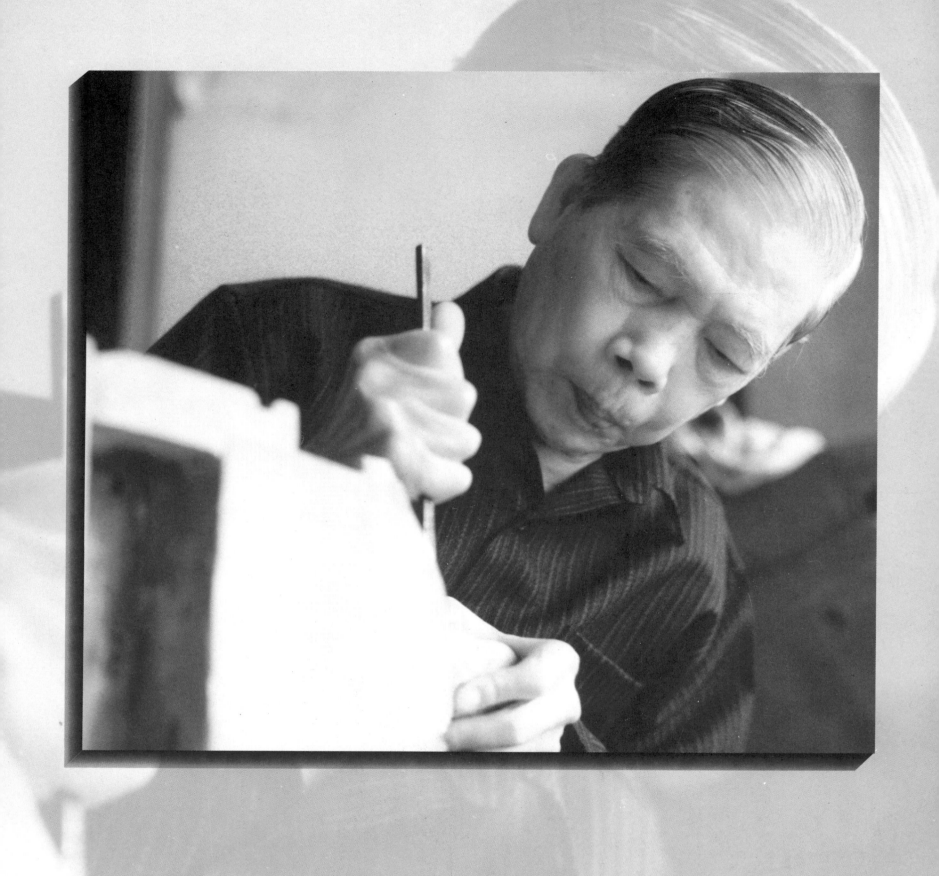

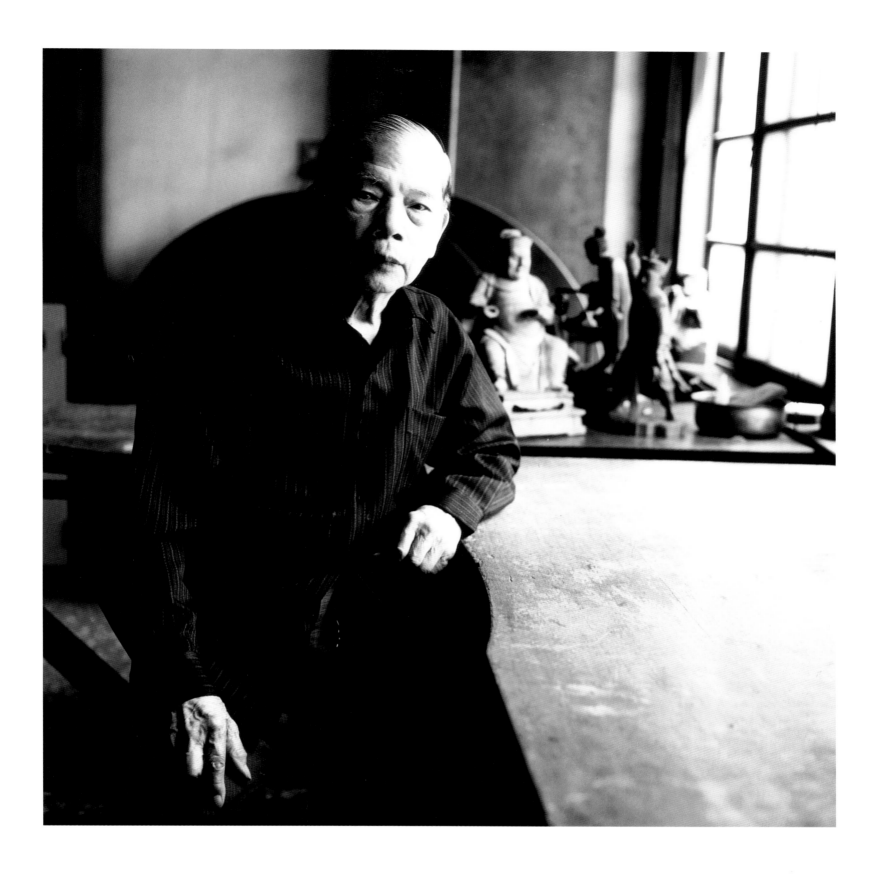

■黃龜理玉照

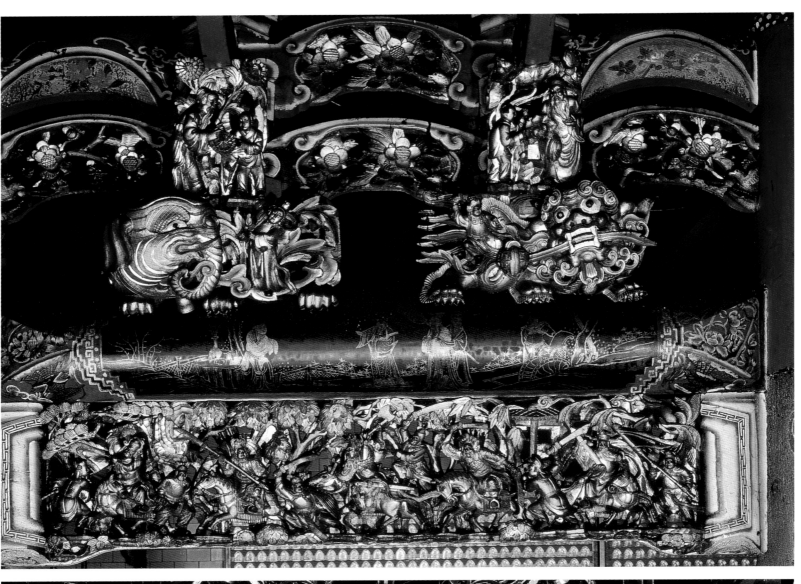
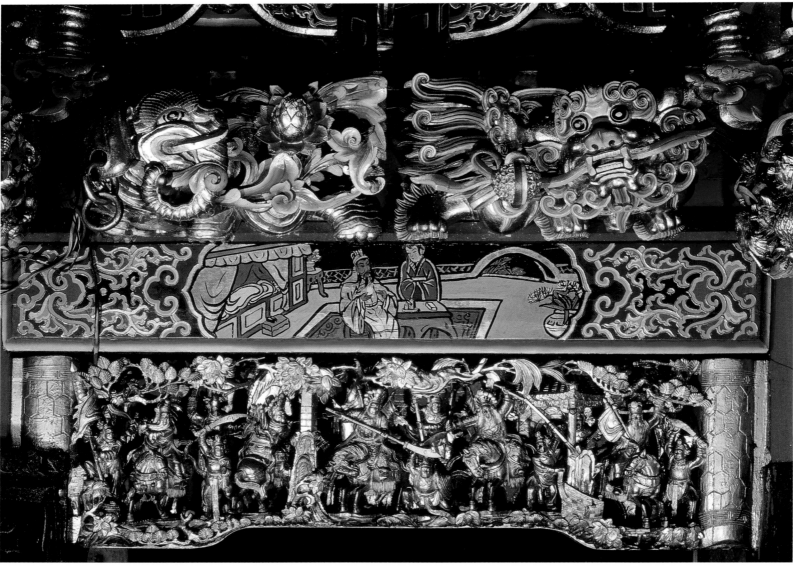

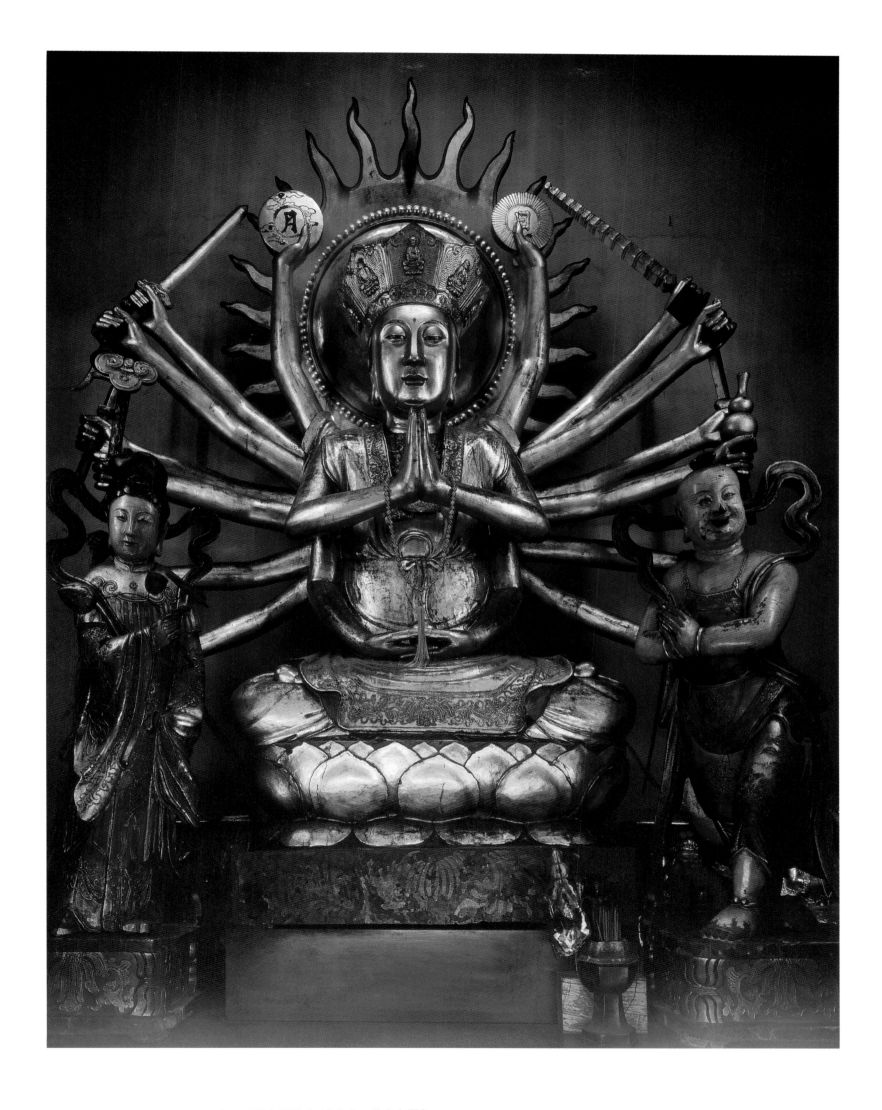

<上圖>■林口竹林山觀音禪寺十八手觀音菩薩（ 1949 年，約 6 台尺）

<左頁上圖>■林口竹林山觀音禪寺員光　劉備取漢中（ 1949 年，約 5．1 台尺× 1．3 台尺× 0．4 台尺）

<左頁下圖>■台北關渡宮員光　劉備取漢中（ 1954 年，約 6 台尺× 1．2 台尺× 0．5 台尺）

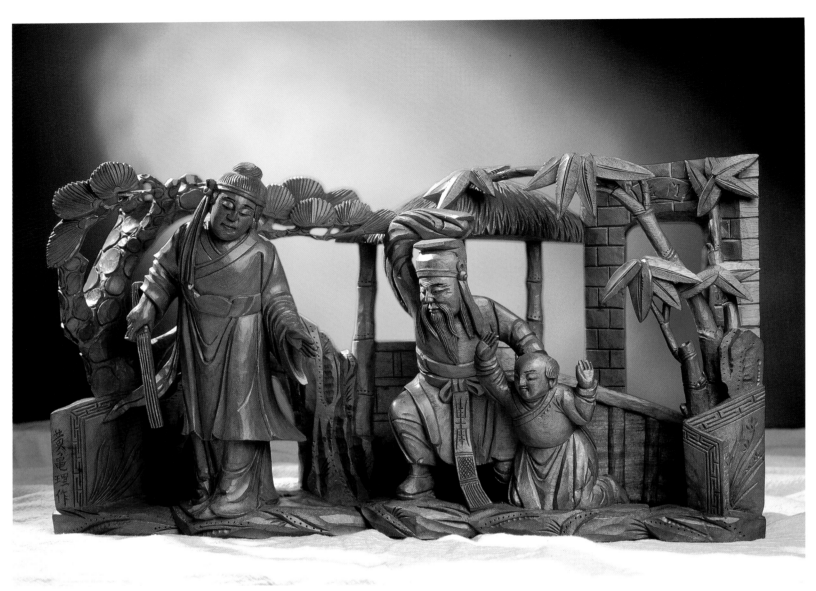

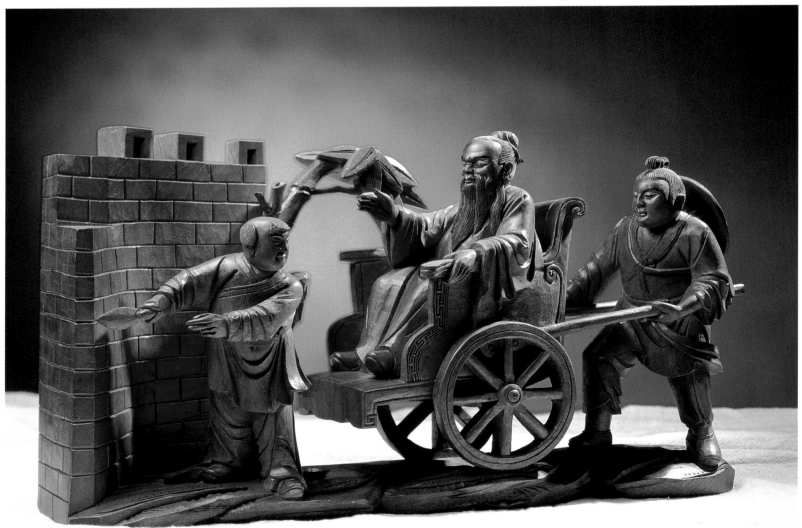

<上圖>■台北黃氏大宗祠山川殿秀面　孟母教子（ 1934 年，約 6 台尺×4 台尺）

<左頁上圖>■孟母教子（ 1988 年，約 6.3 公分×36 公分×24 公分）

<左頁下圖>■孔子仲尼師項橐（ 1989 年，約 64 公分×36 公分×24 公分）

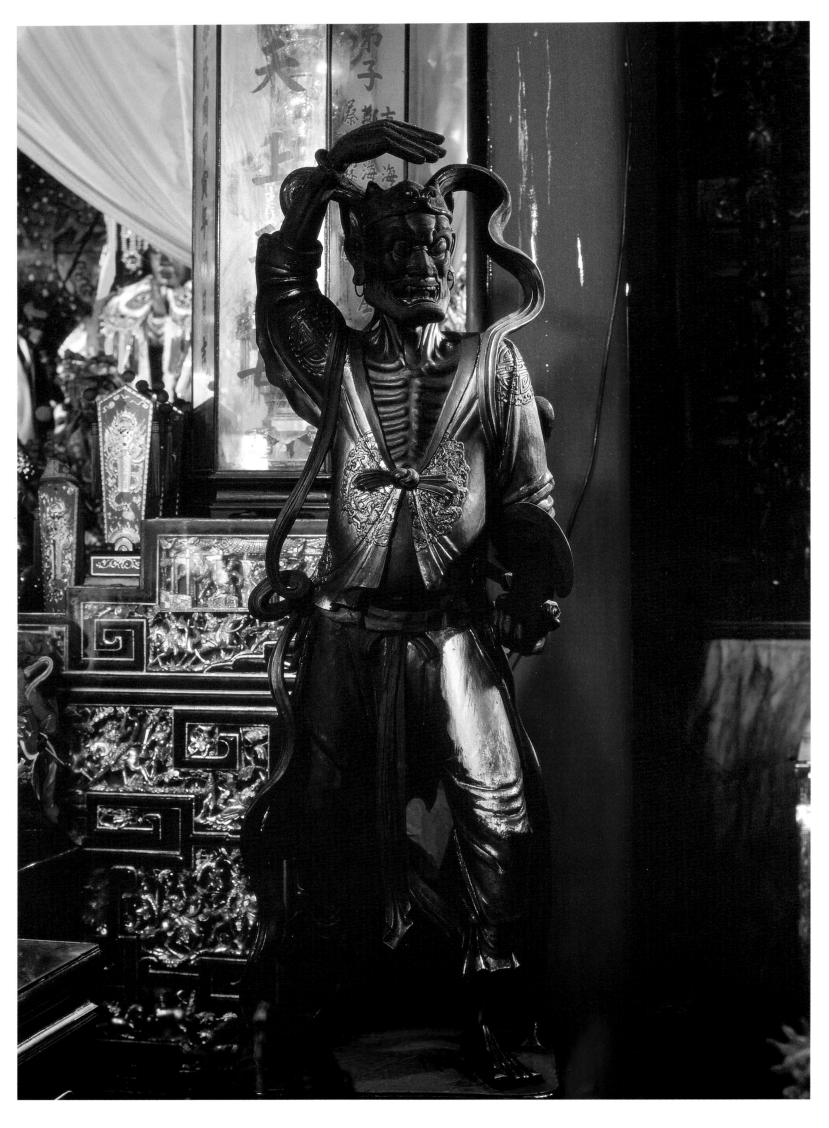

■東港朝隆宮　千里眼（ 1929 年，約 6 台尺× 2 台尺× 2 台尺）

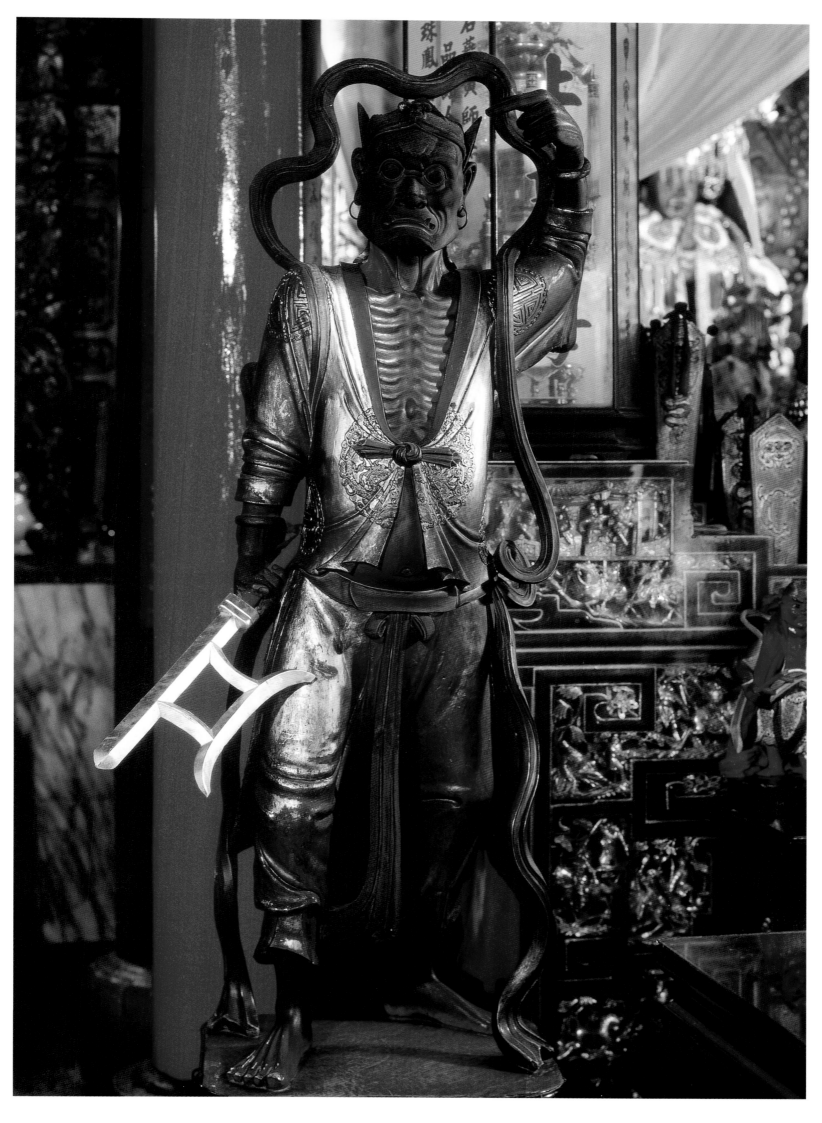

■東港朝隆宮　順風耳（ 1929 年，約 6 台尺 × 2 台尺 × 2 台尺）

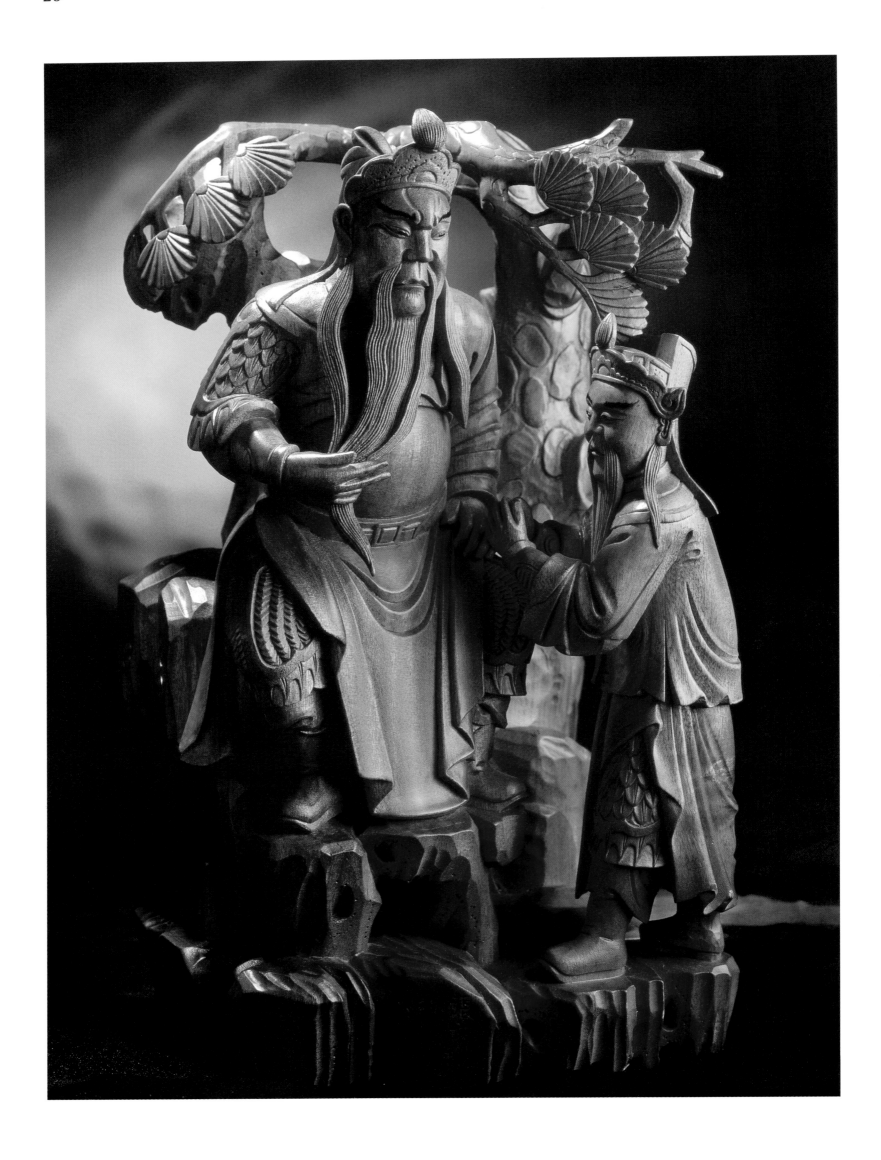

■張文遠約三事（1990 年，約 50 公分 × 37 公分 × 28 公分 ）

甲類

廟宇大木結構
及神龕設計圖稿

■燕山祖龕 年代：1934

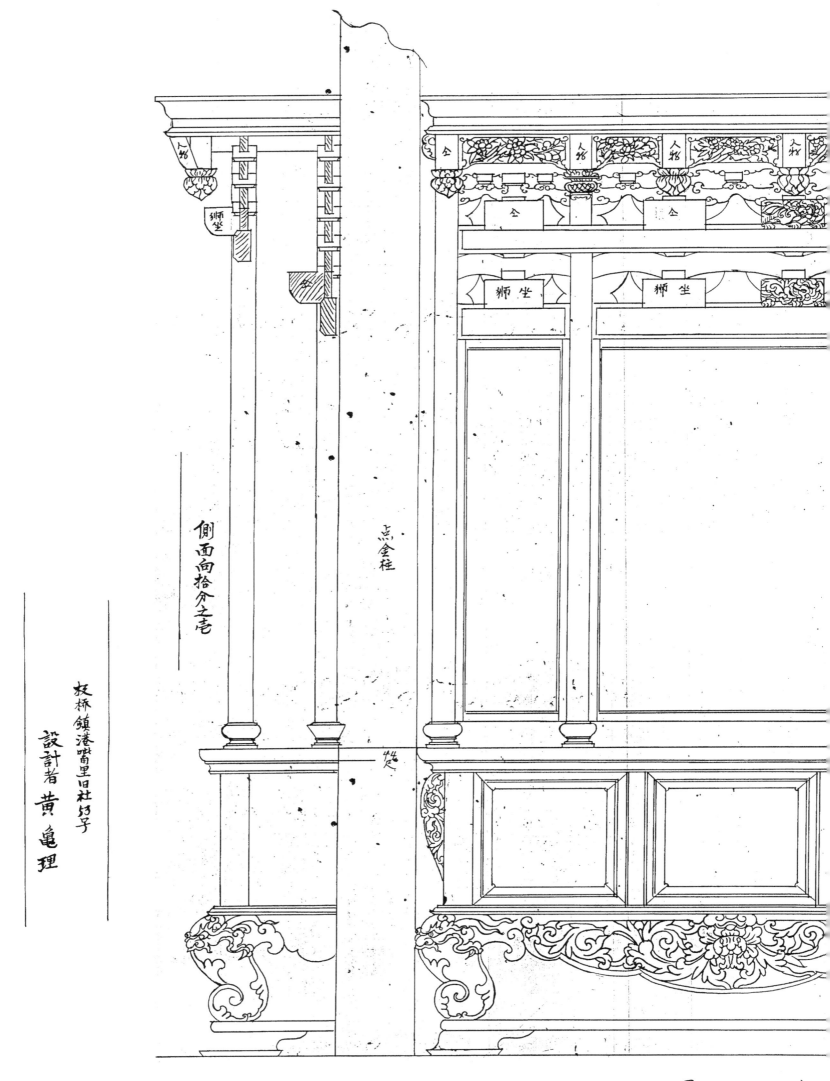

側面向拾分之壹

点金柱

奴椽鎮港嘴里旧社好子

設計者 黃龜理

正面畾拾分之壹

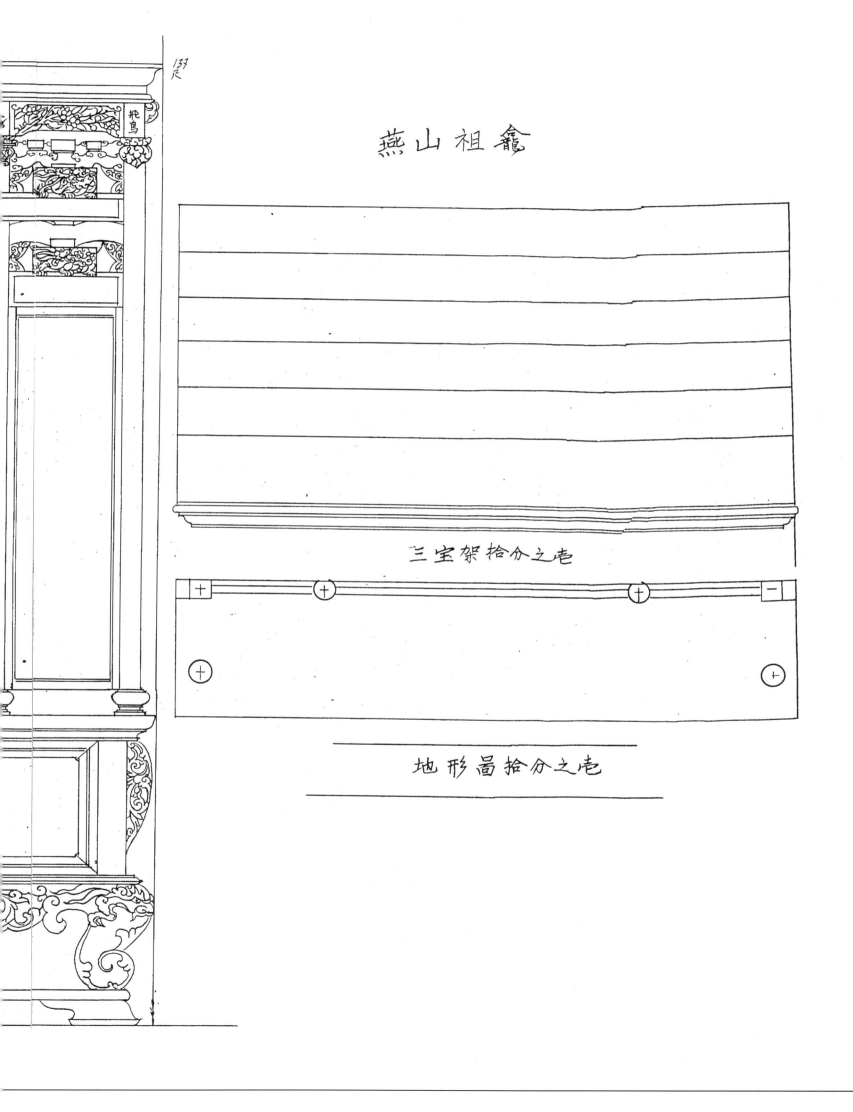

燕山祖籤

三宝架拾分之壹

地形晶拾分之壹

■大龍峒土地廟神龕　年代：不詳

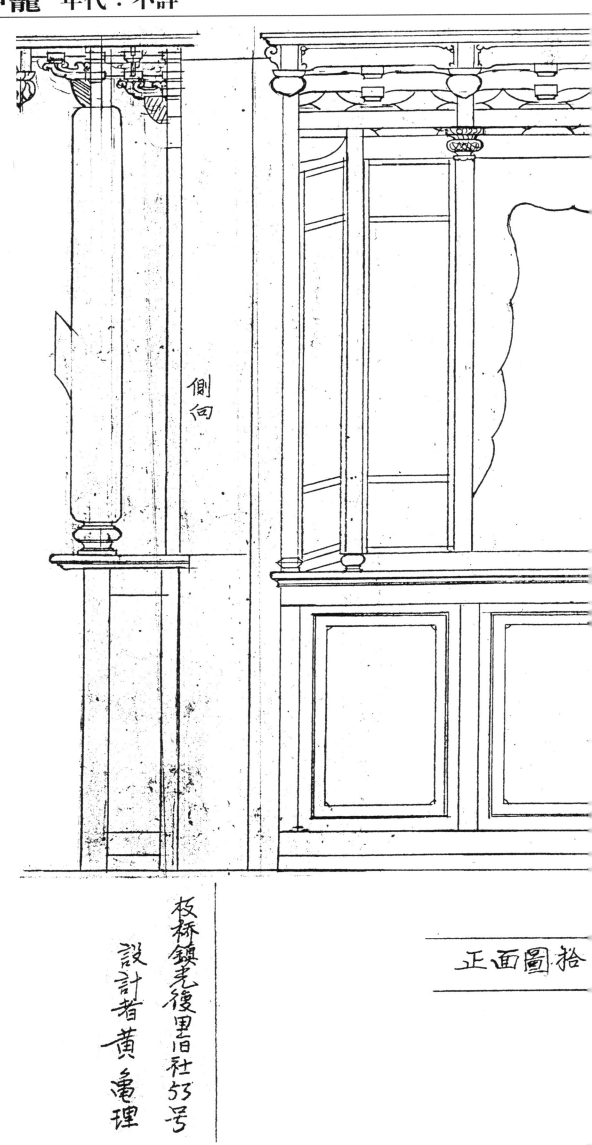

側向

枋橋鎮光復里舊社53号

設計者黃龜理

正面圖拾

42 × 44 公分

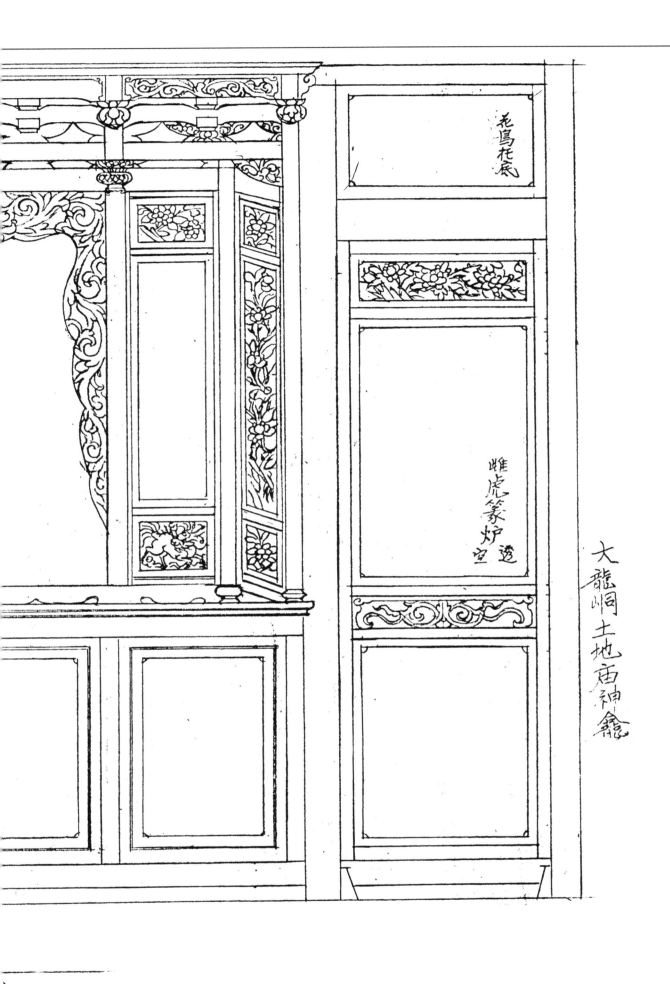

花鳥托底

雌虎篆炉透空

大龍峒土地廟神龕

■新竹天公廟、左右平神龕　年代：1946

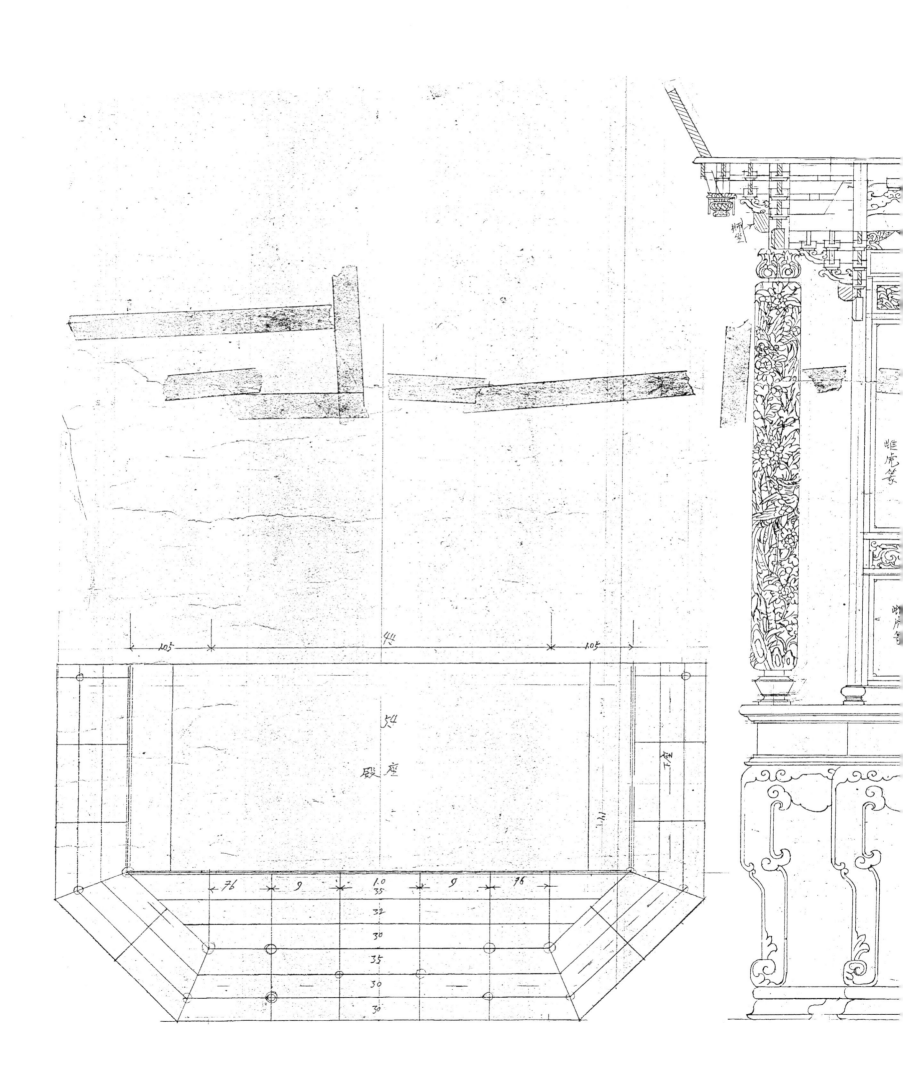

77.5 × 45.5 公分

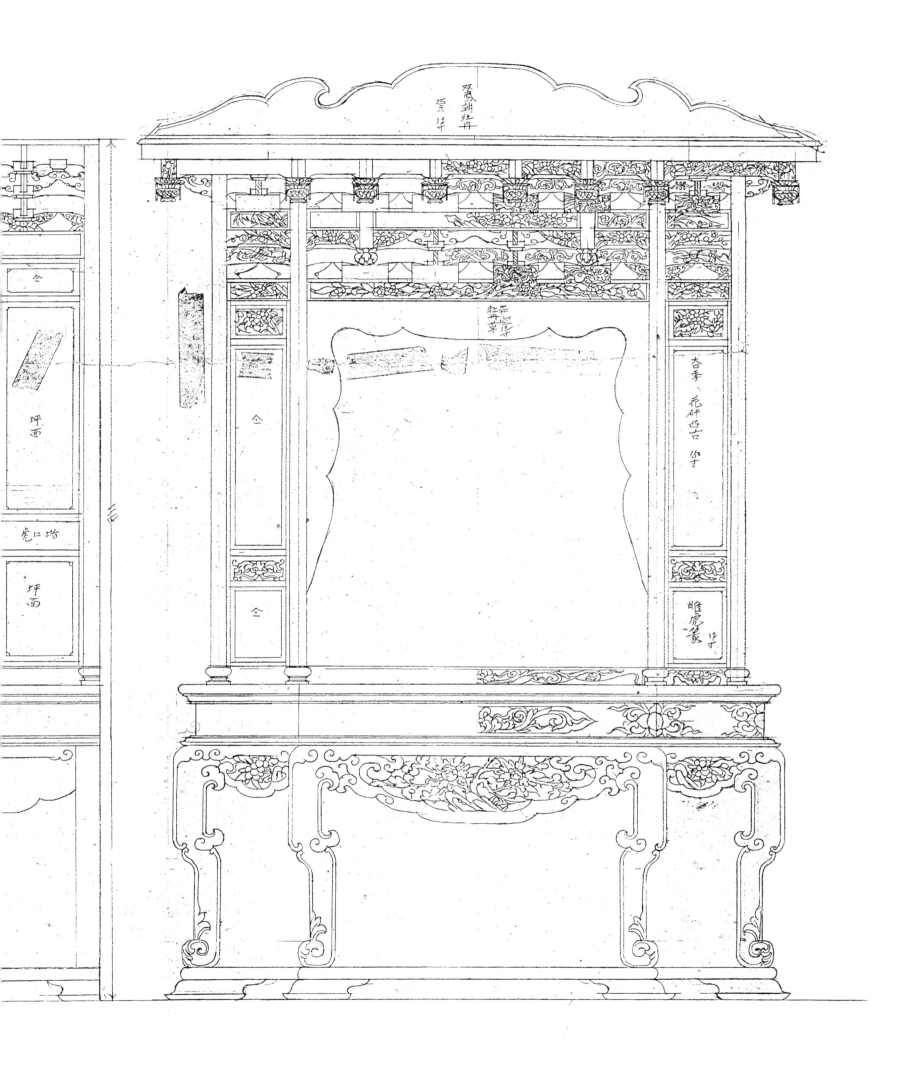

■新竹天公廟、左右平神龕（局部）

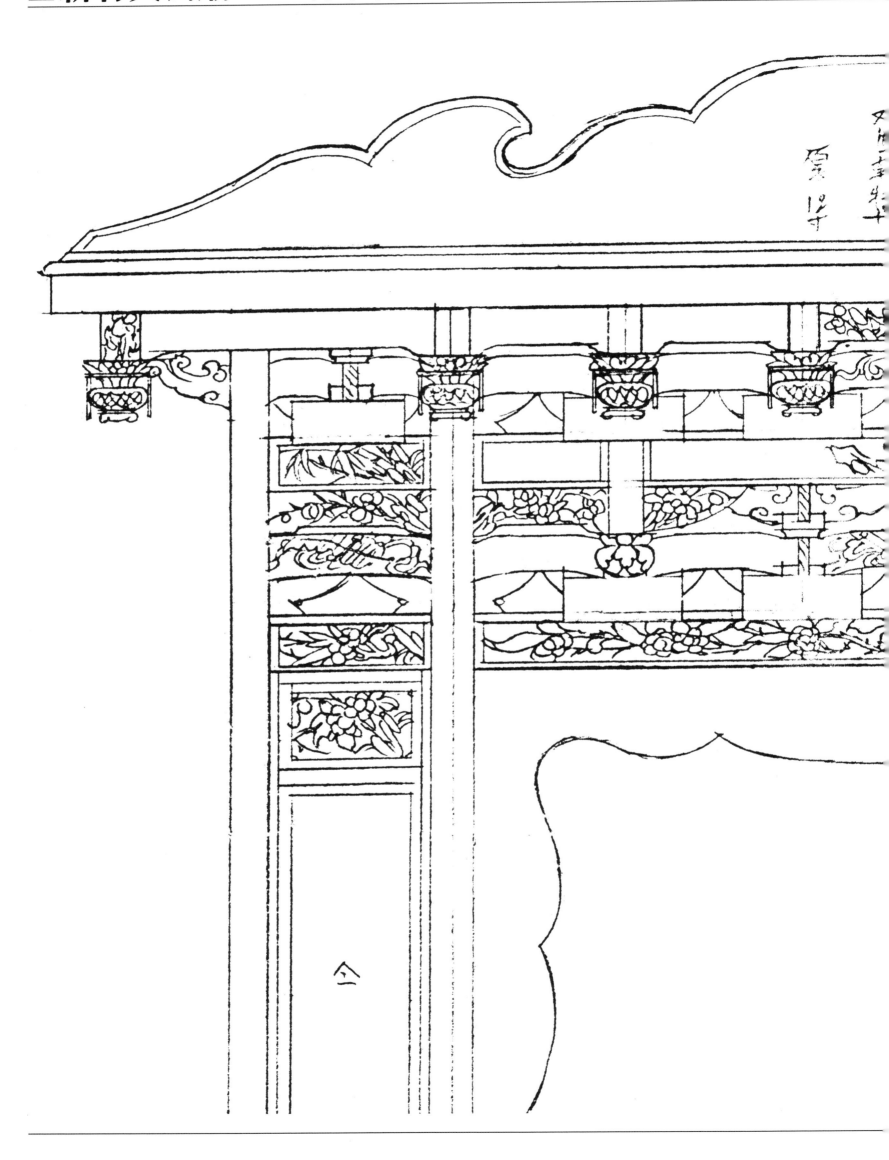

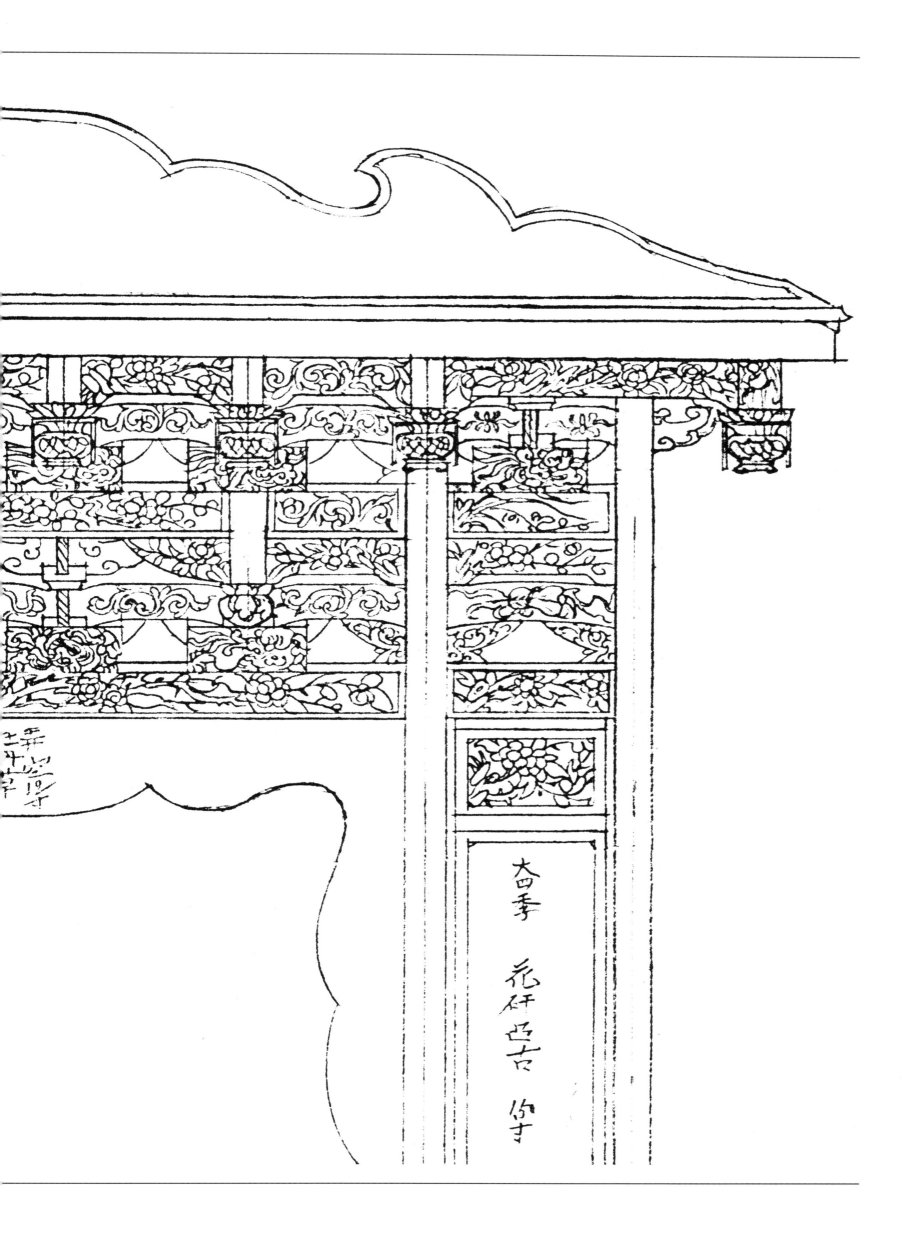

大四季 花杆巴古 你寸

■新竹東門　年代：1946

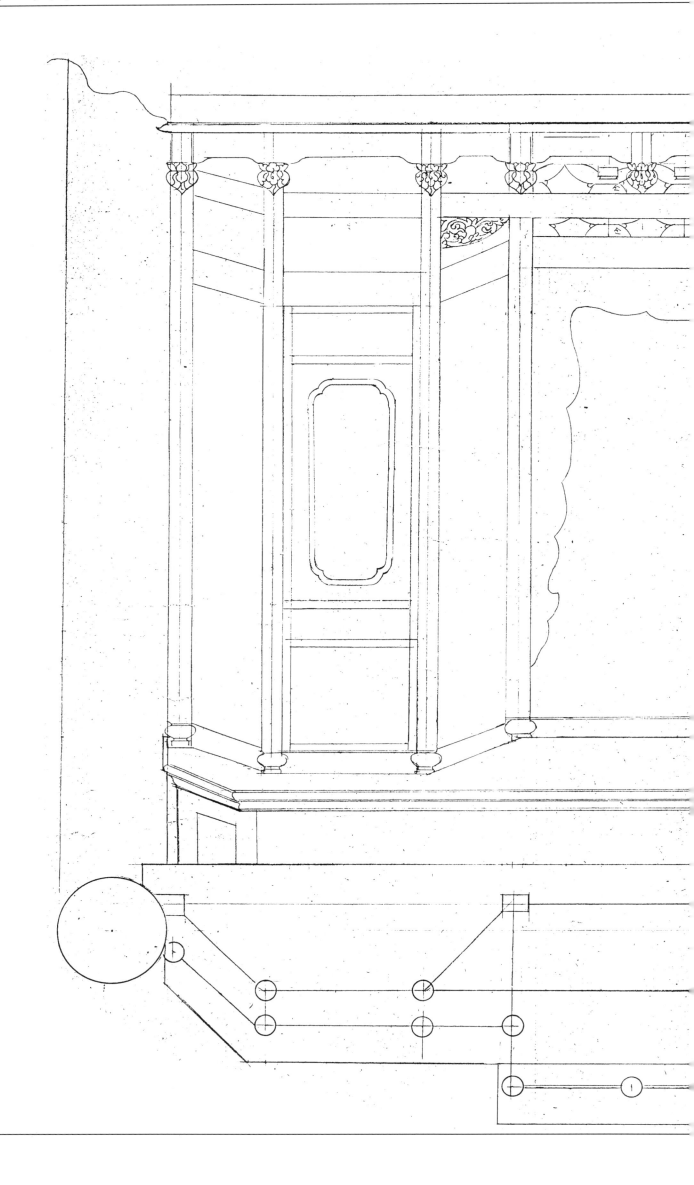

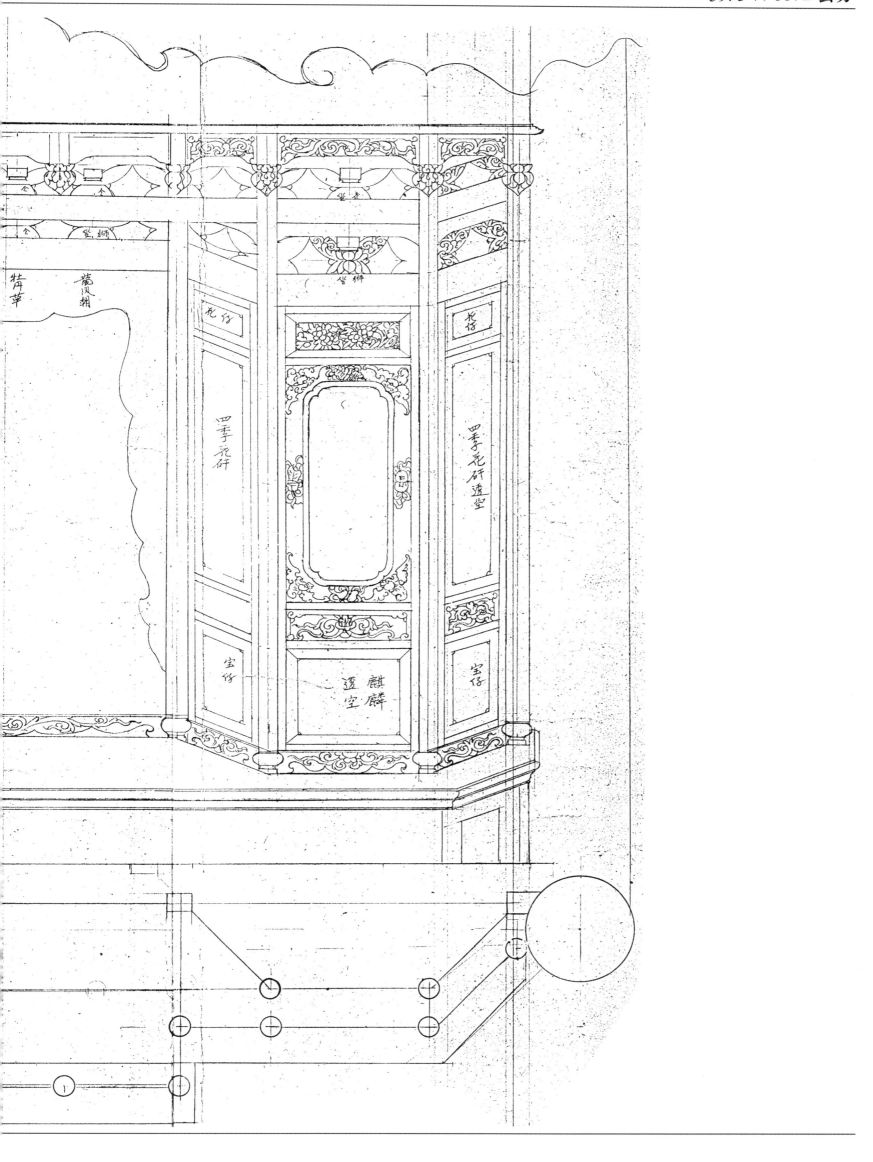

■新竹市南門竹蓮寺神龕　　年代：1946

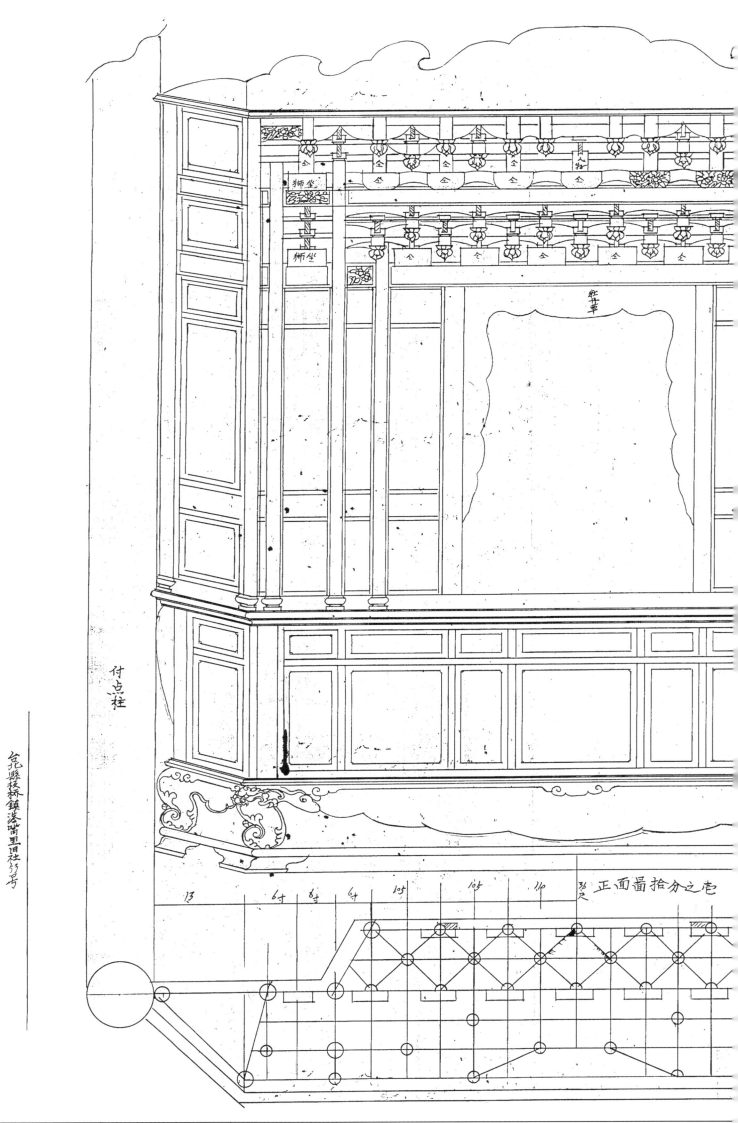

77 × 53.5 公分

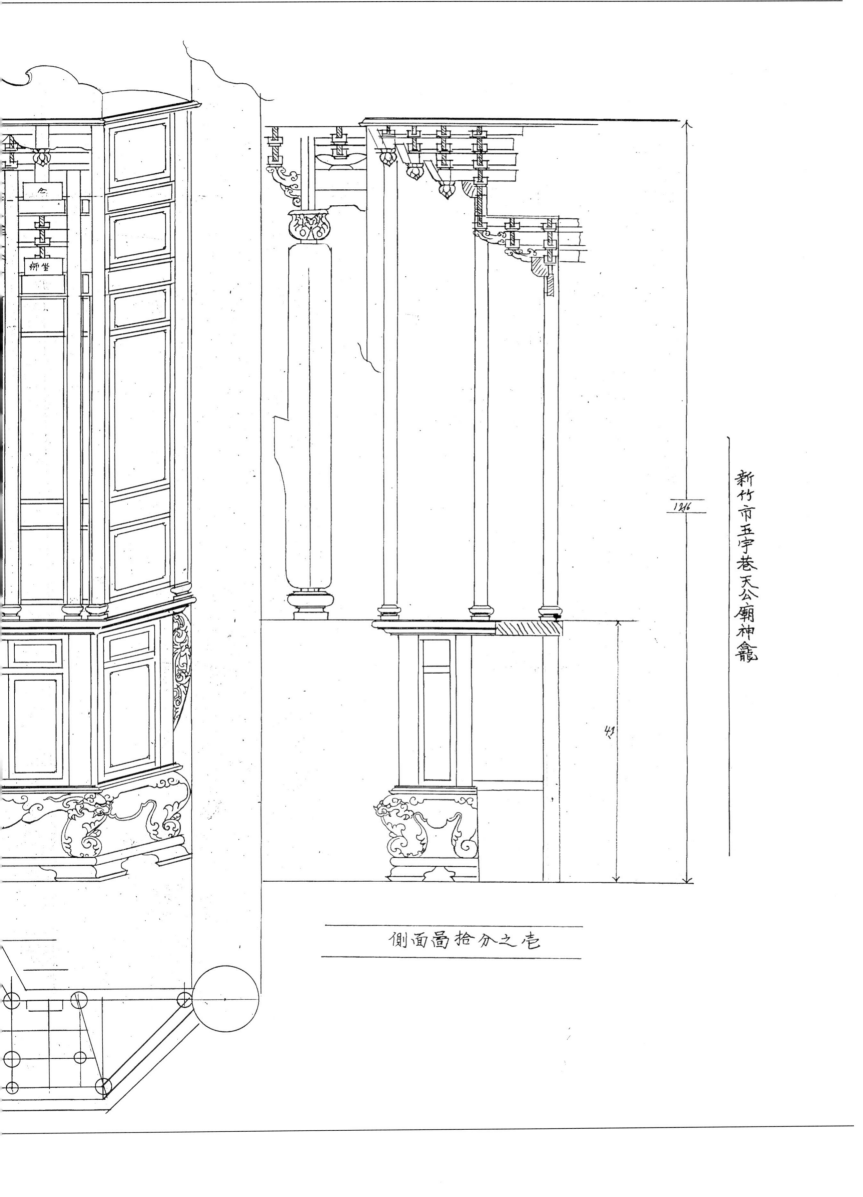

新竹市五宇巷天公廟神龕

側面圖拾分之壹

■新竹市南門竹蓮寺神龕 （局部）

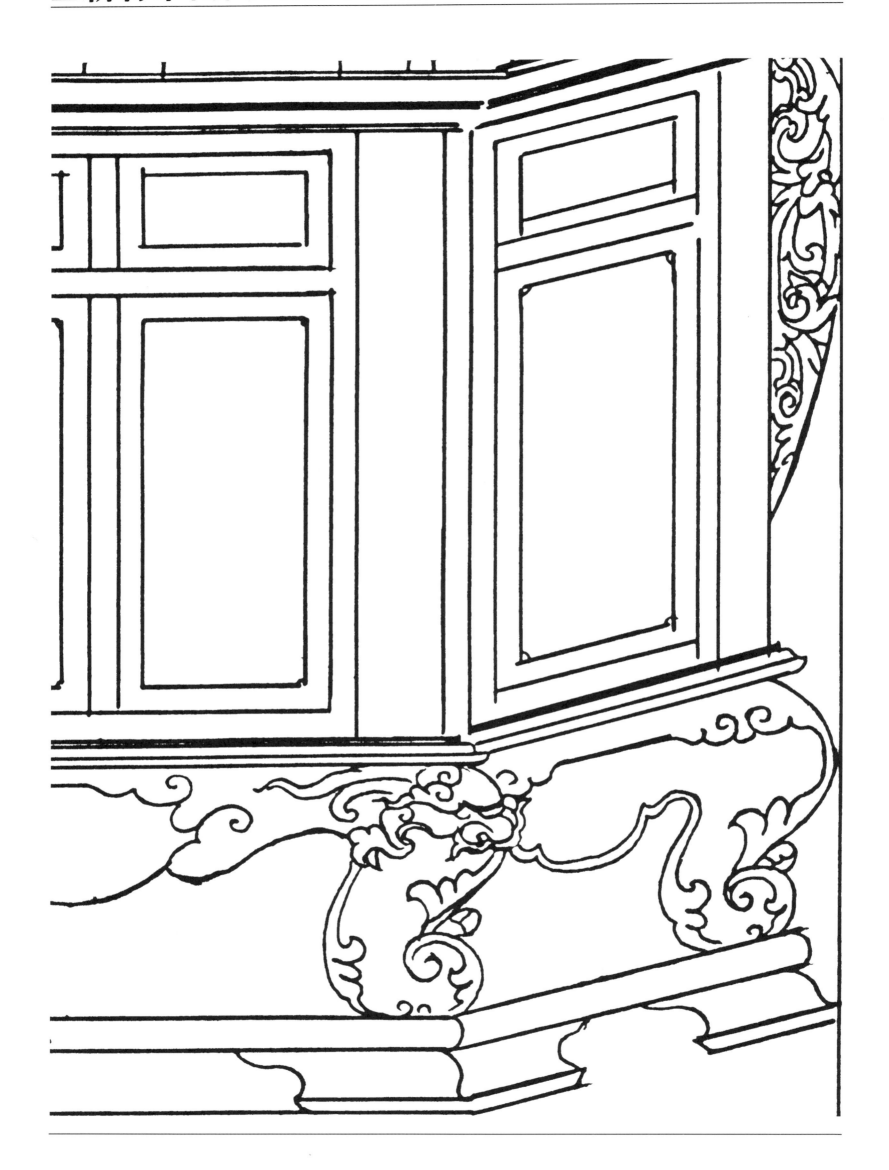

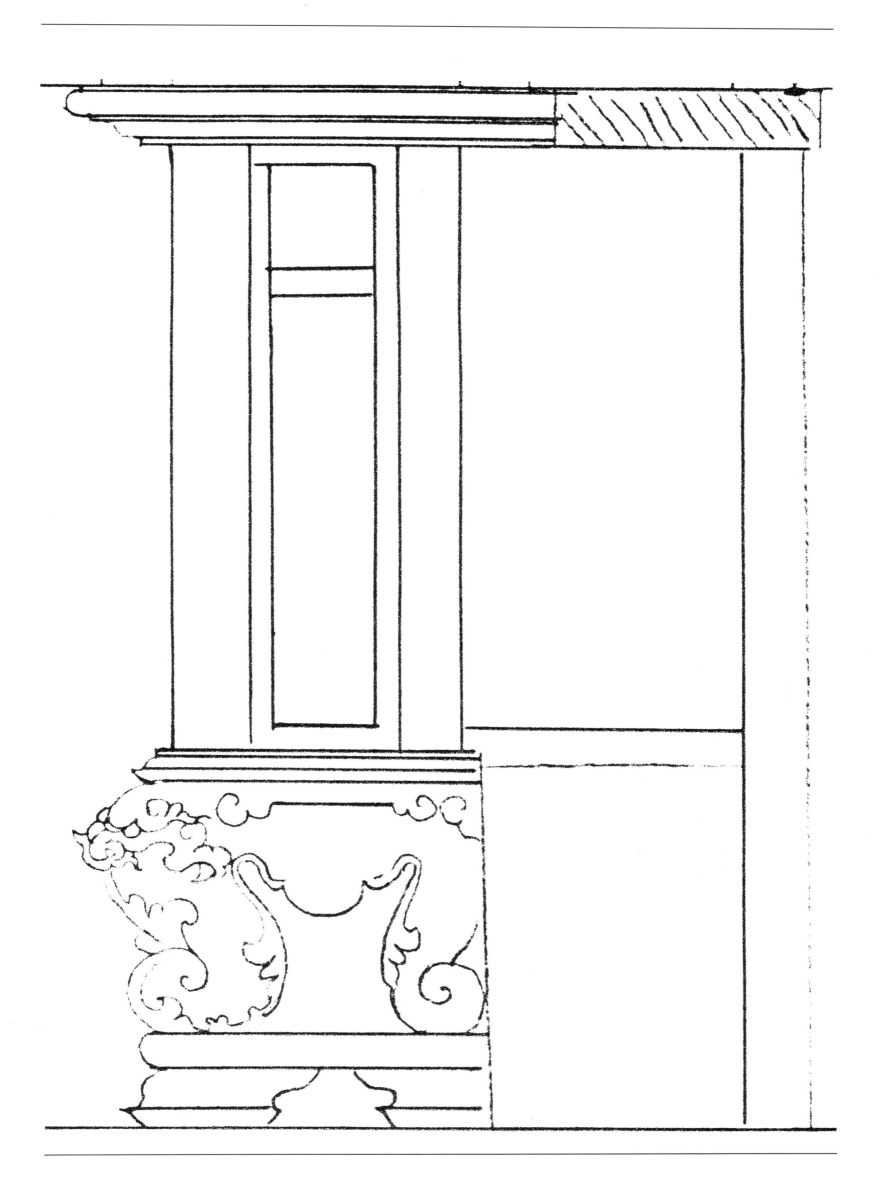

■新竹天公壇偏殿神龕　年代：1946

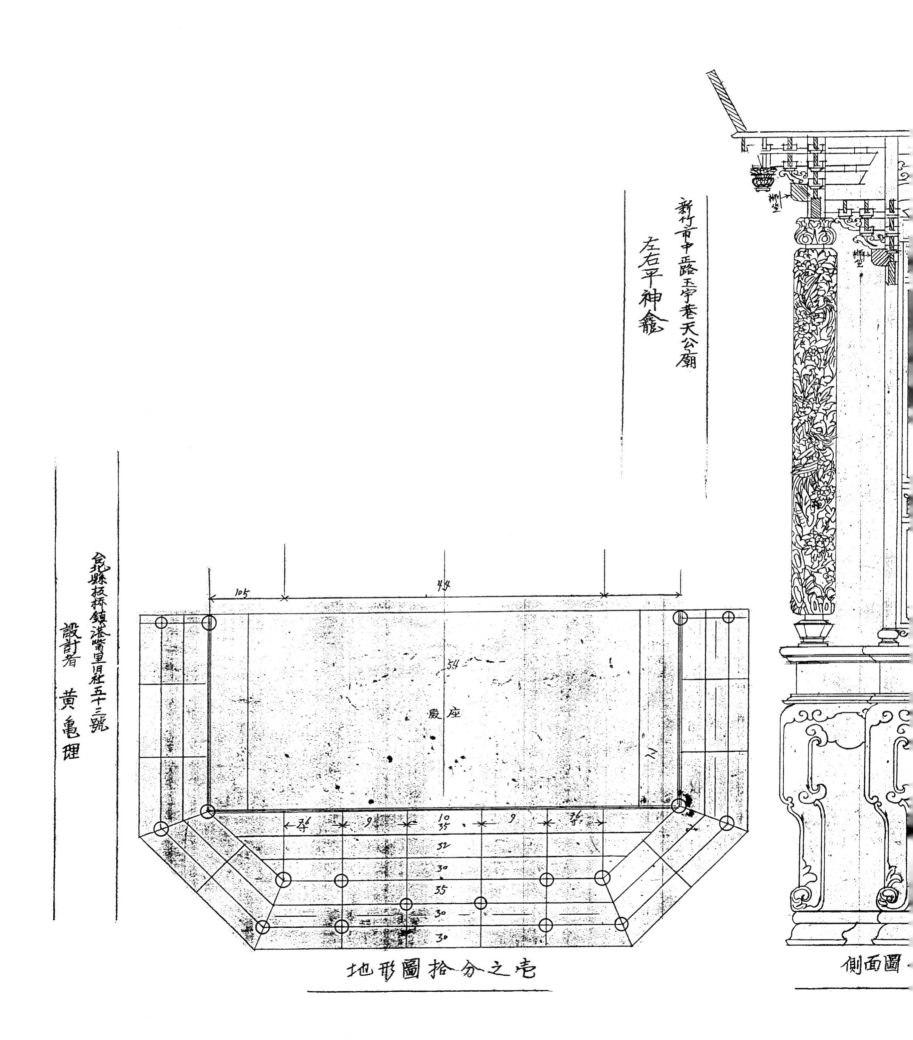

新竹市中正路玉宇巷天公廟

左右平神龕

台北縣板橋鎮港嘴里月社五十三號

設計者　黃龜理

105

44

殿座

地形圖拾分之壹

側面圖

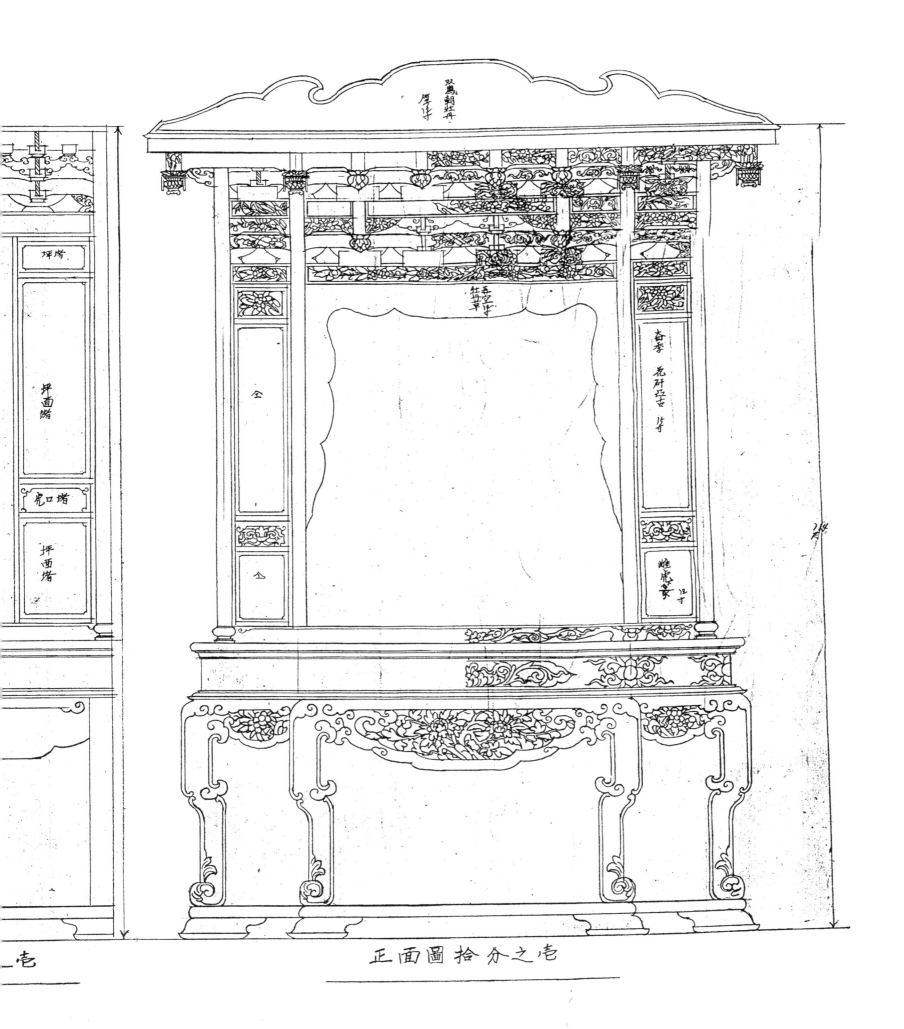

正面圖拾分之壹

■新竹天公壇偏殿神龕（局部）

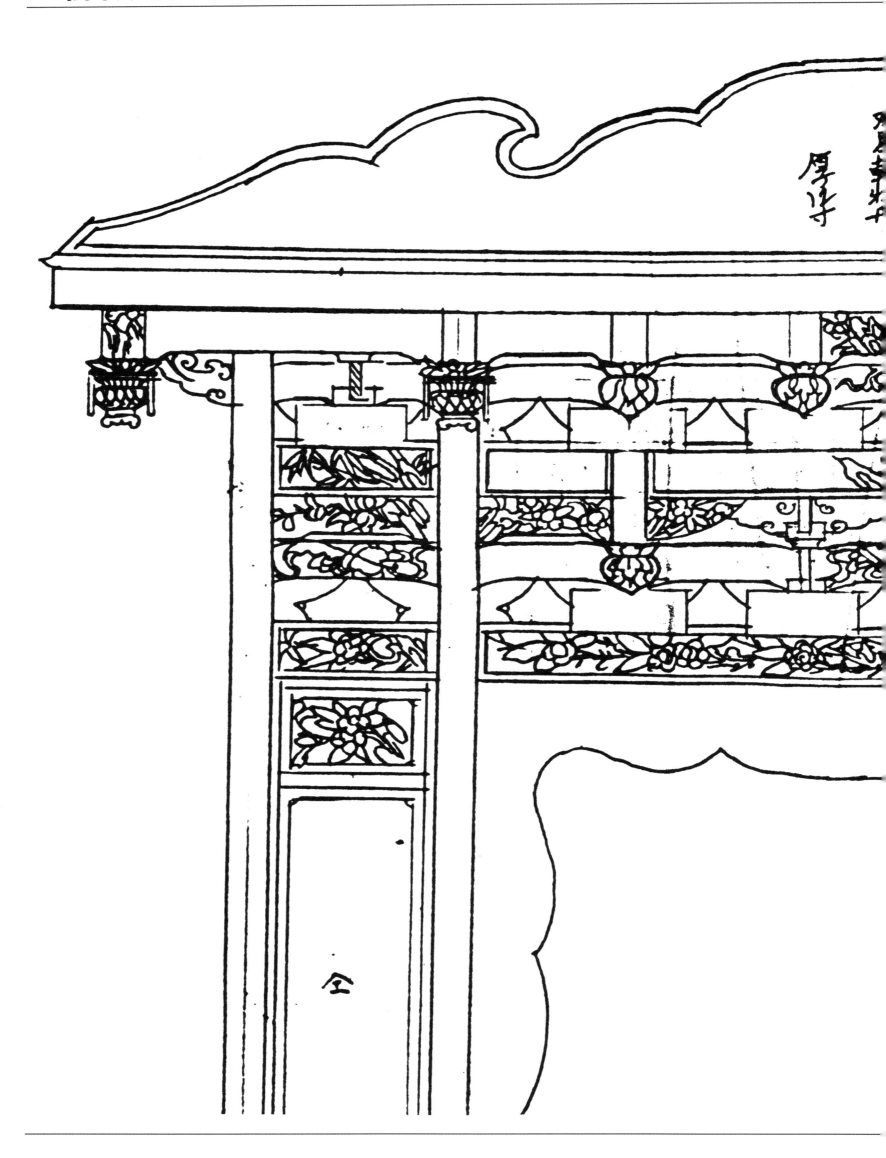

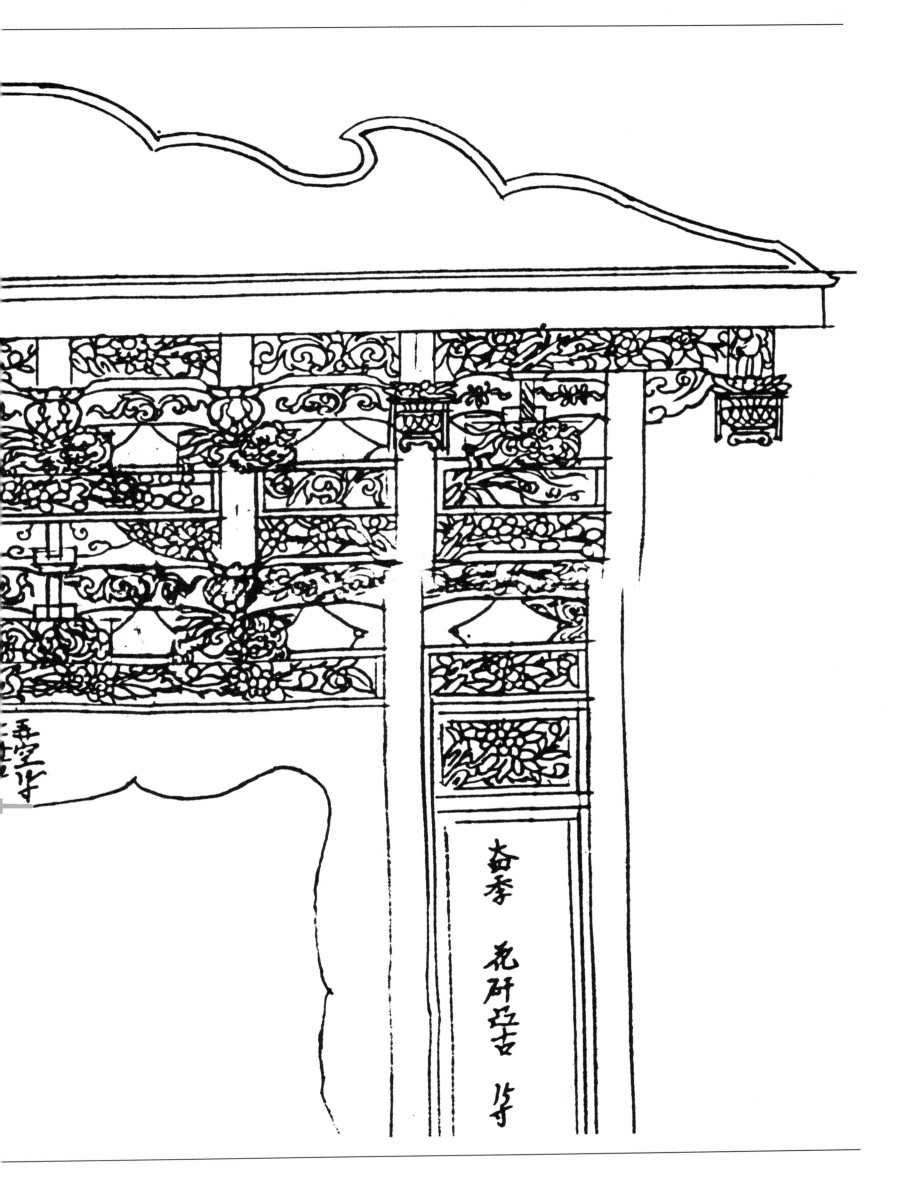

四季 花卉亞古 華

■新竹天公壇神龕　　年代：1946

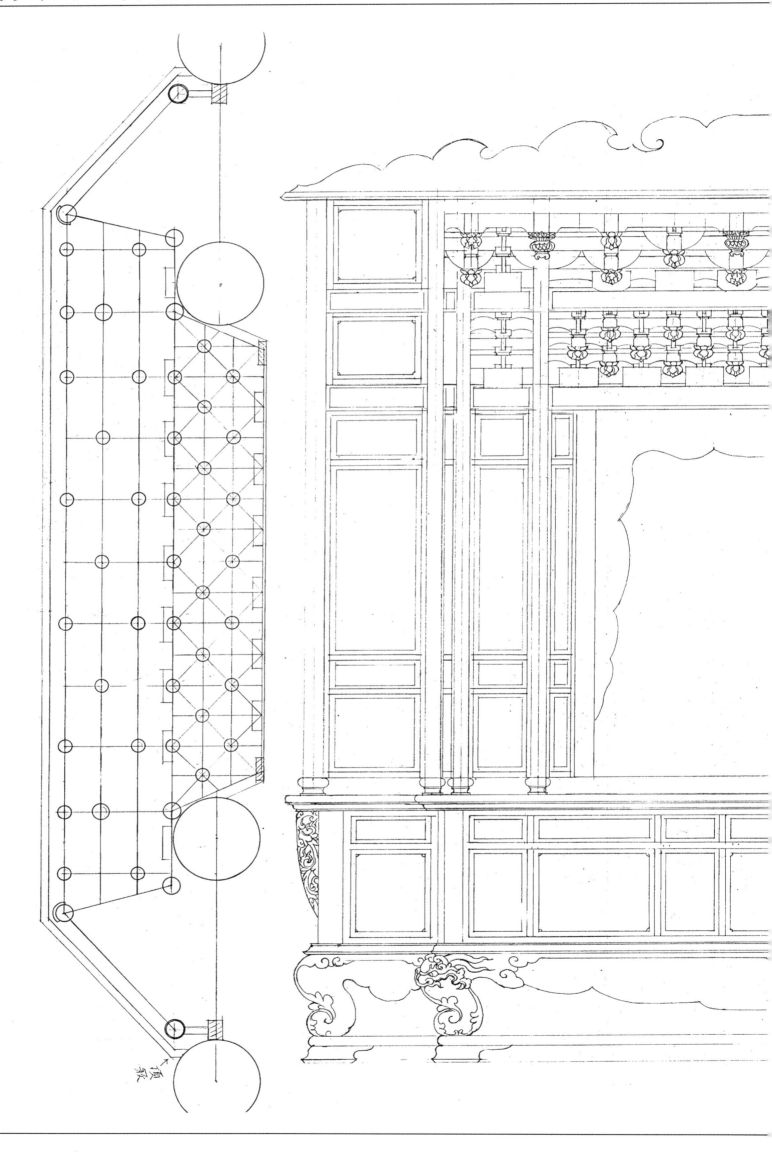

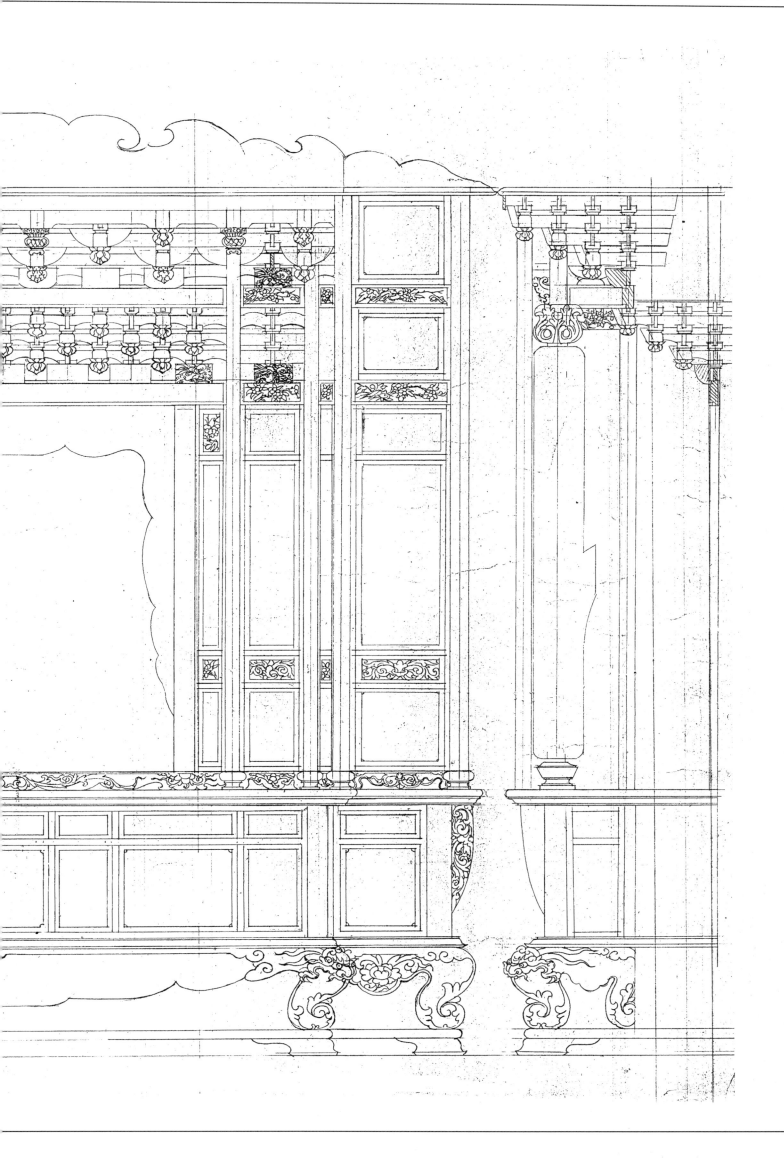

■新竹市東寧宮地藏王神龕　年代：1946

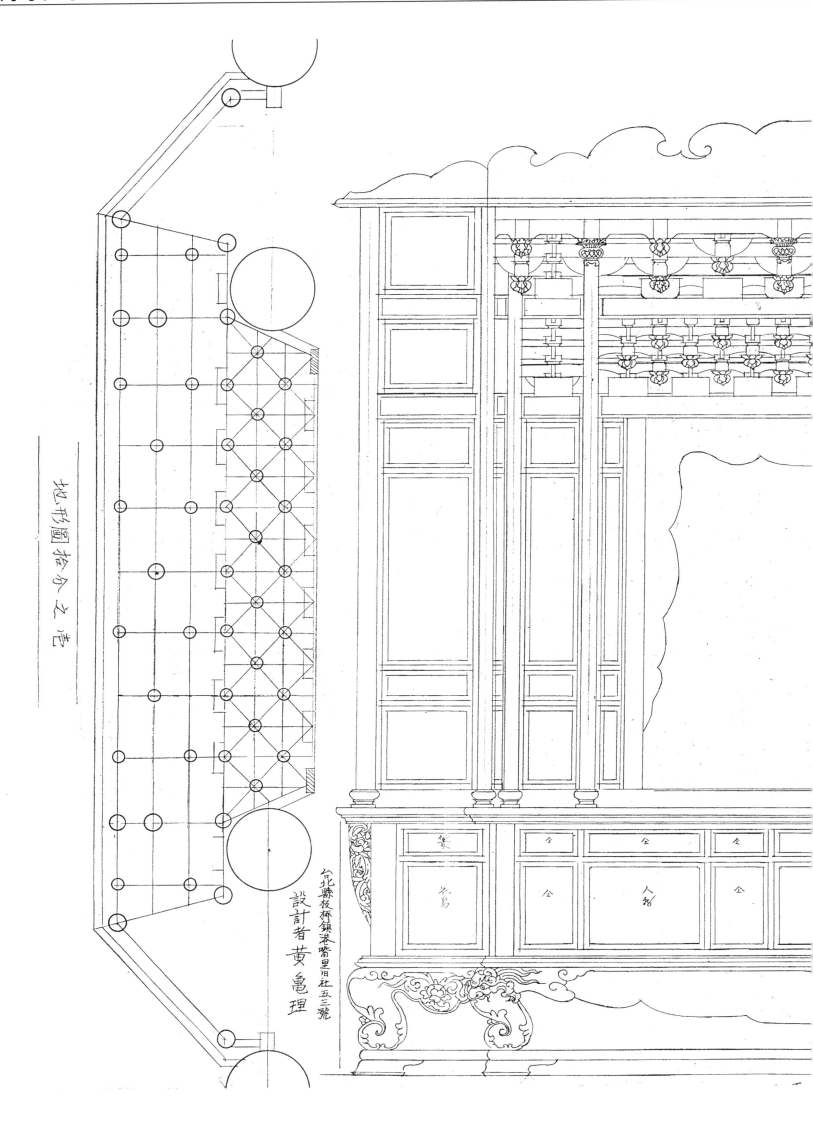

地形圖拾分之壹

台北縣板橋鎮港嘴里舊社五三號

設計者 黄龜理

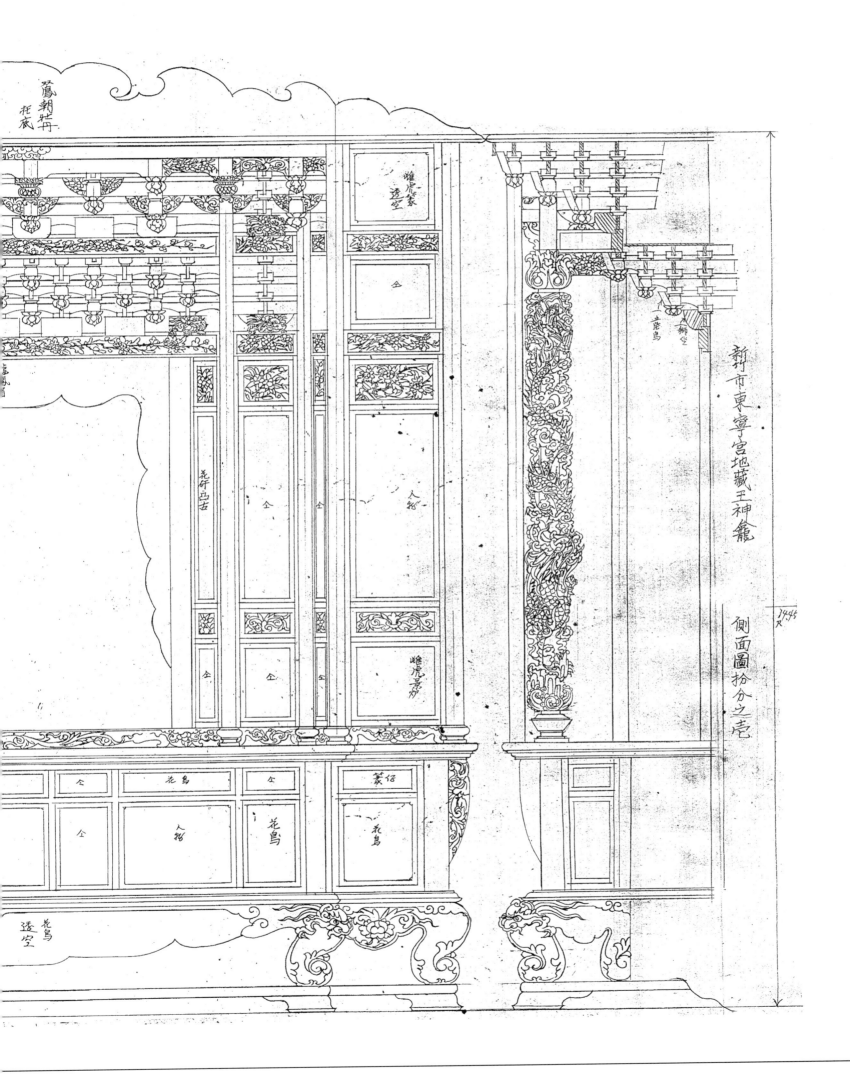

■新竹市東寧宮地藏王神龕（局部）

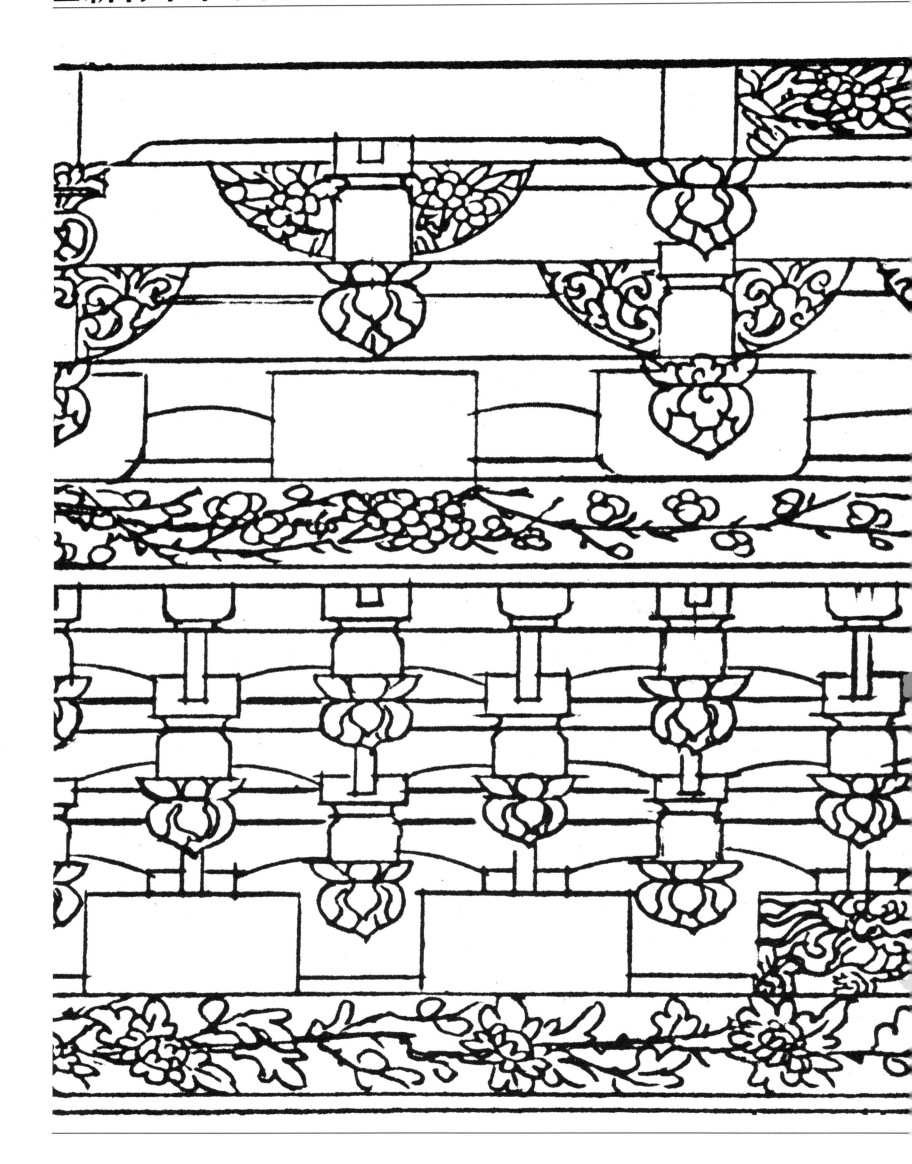

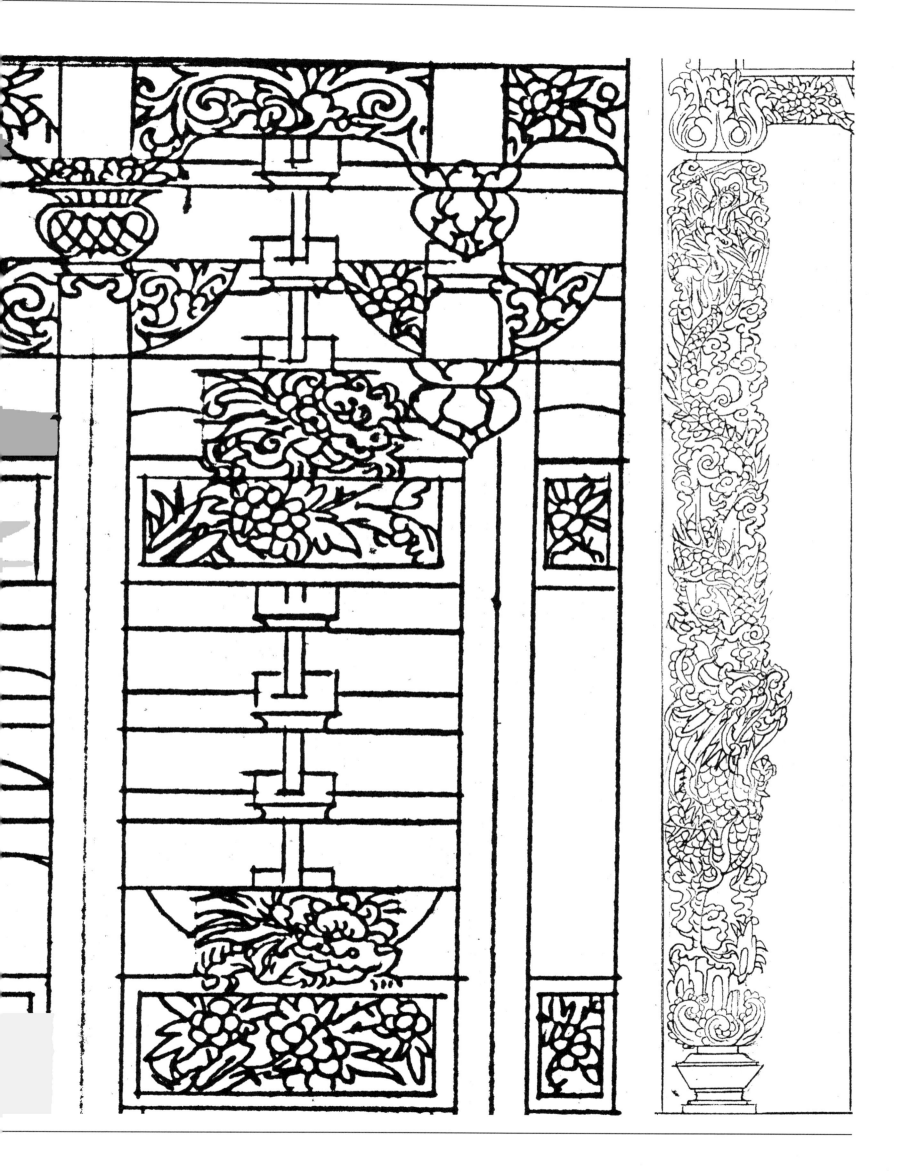

■基隆城隍廟中殿　　年代：1946

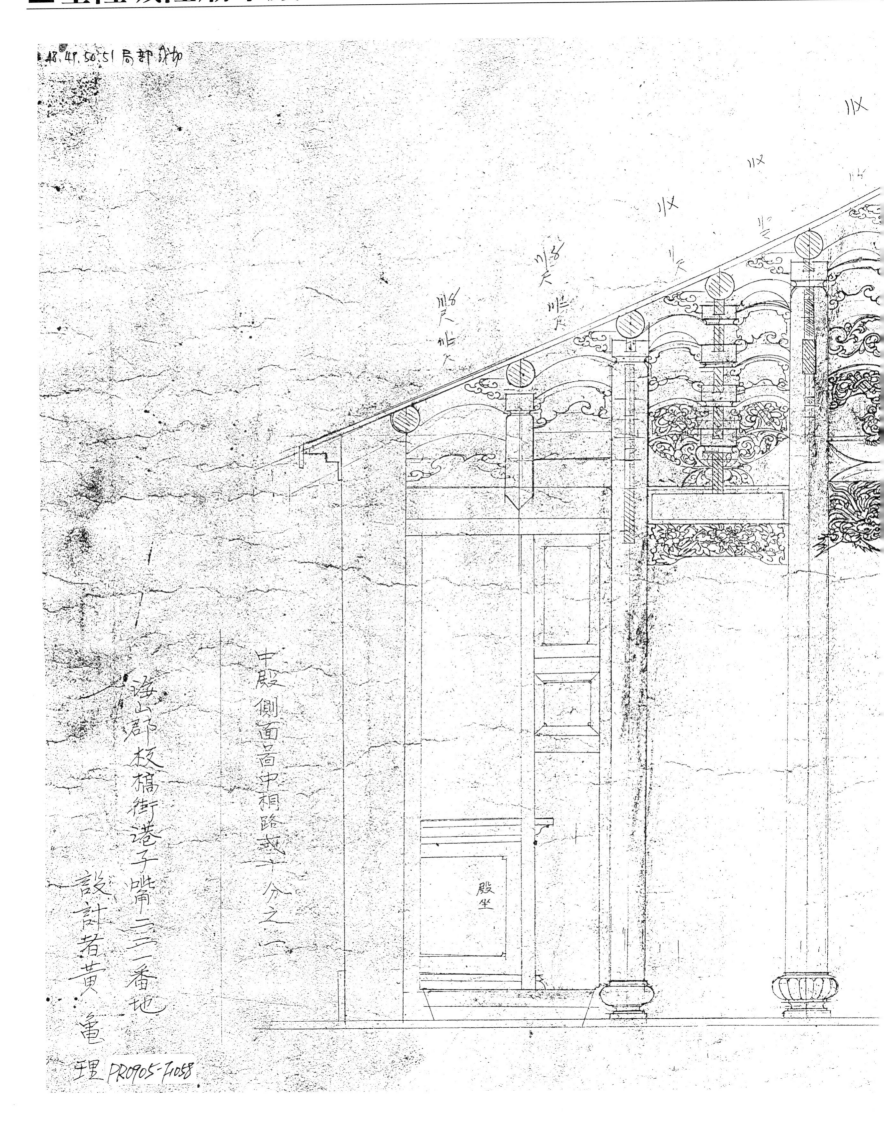

48.47.50.51 局部詳物

海山郡枋橋街港子嘴三二一番地

設計者黃　龜

理 PRO905-4058

中殿側面高中相踏或十分之一

殿坐

73.2 × 49.5 公分

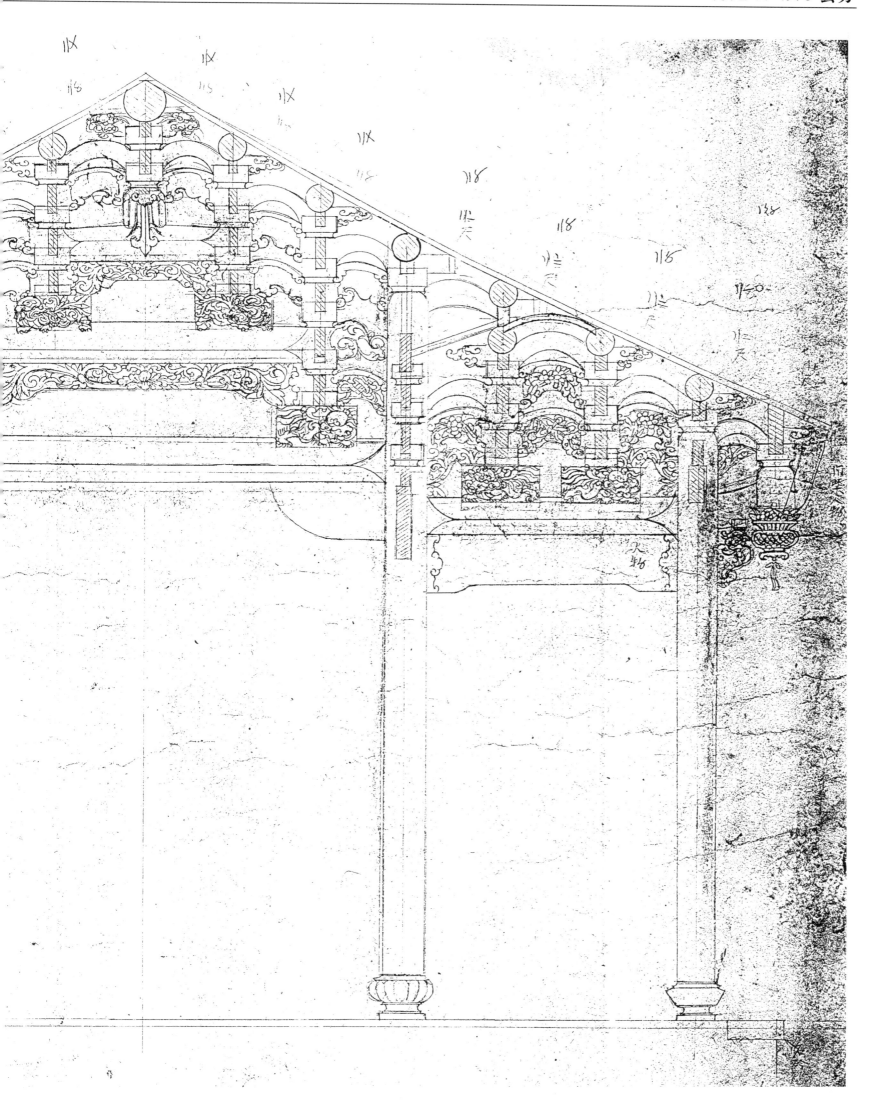

■基隆城隍廟中殿（局部）

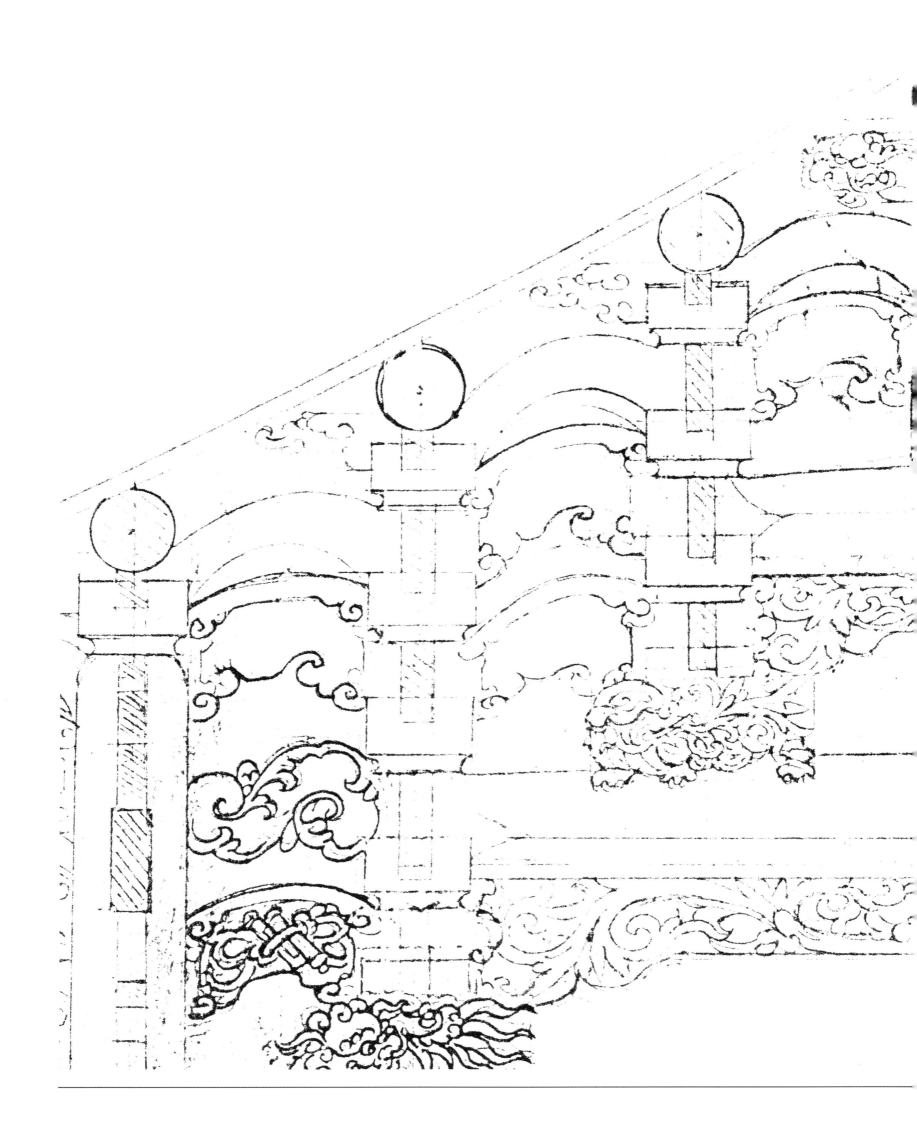

基隆城隍廟中殿（局部）

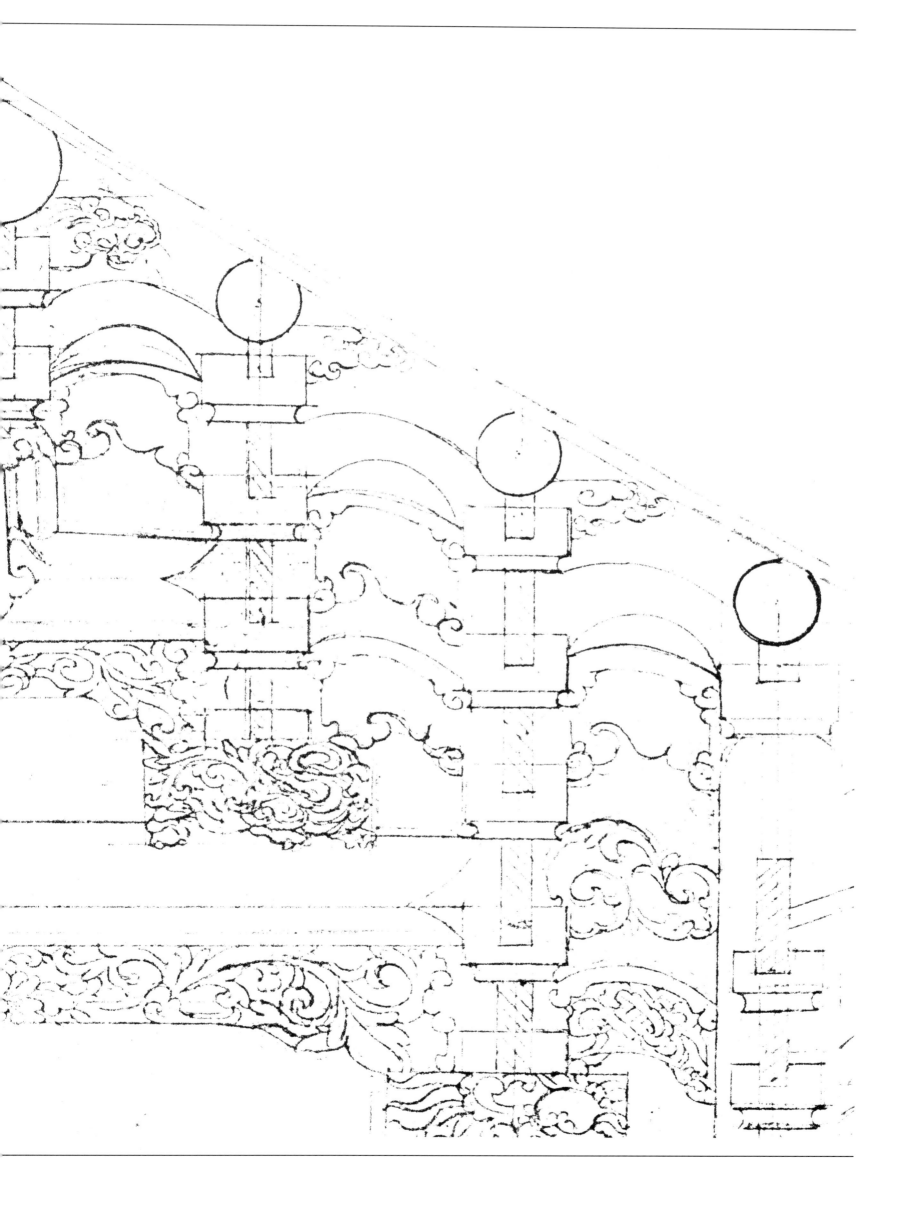

■基隆城隍廟中殿（局部）

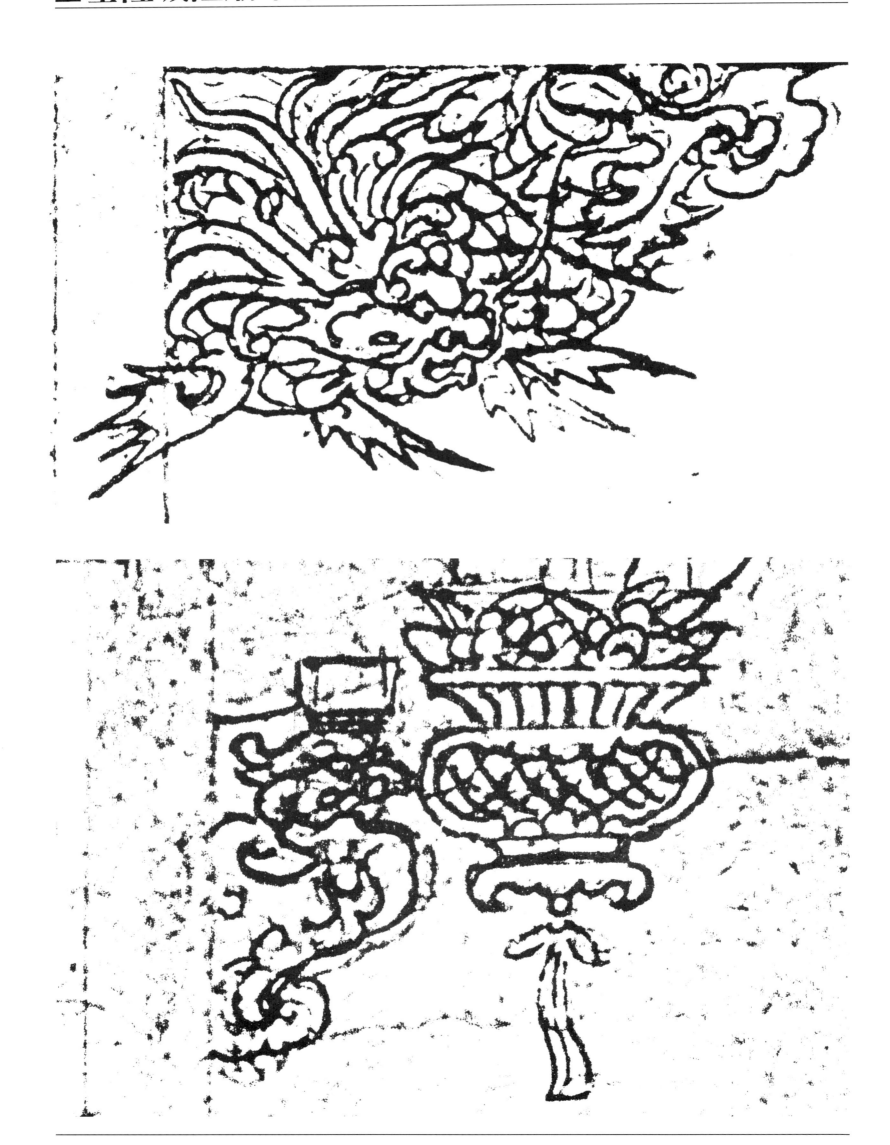

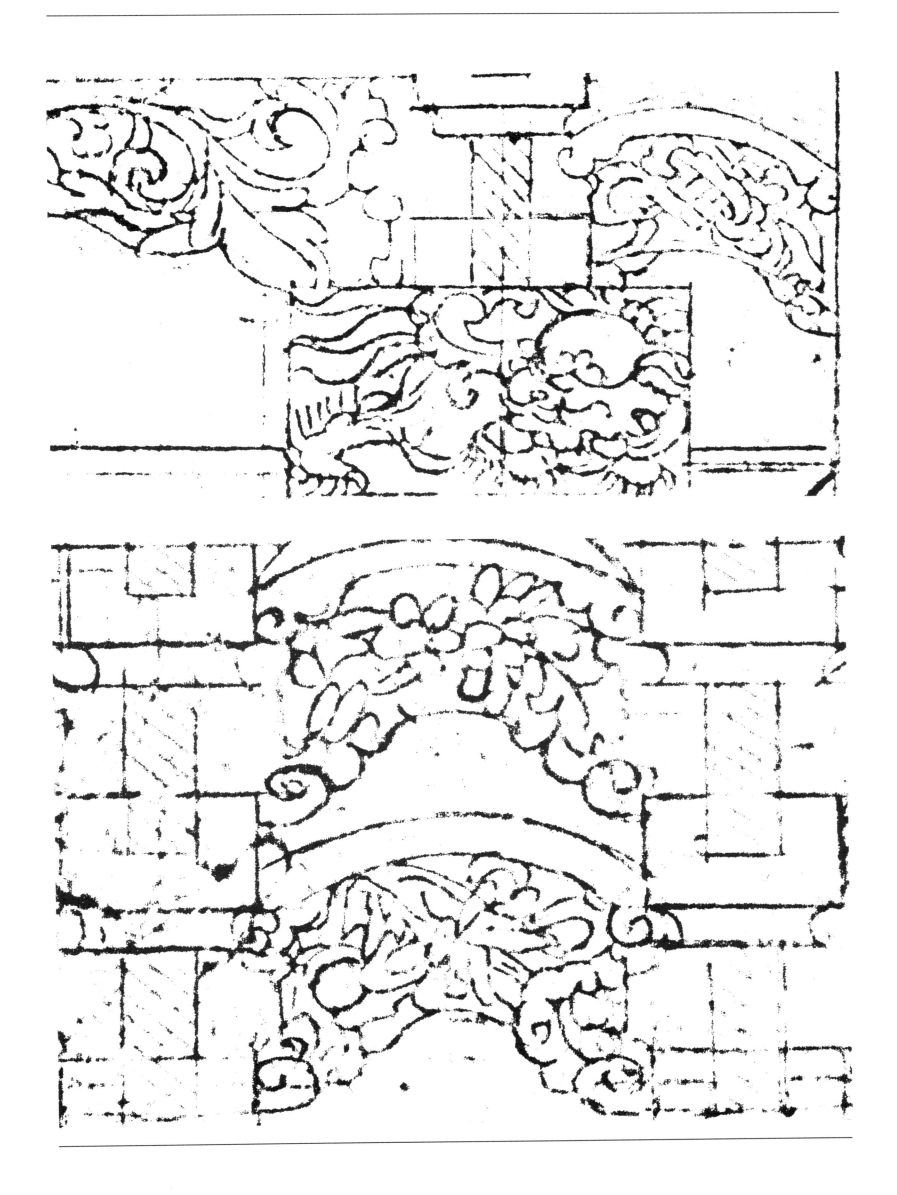

■基隆城隍廟（第三殿後殿）　年代：1946

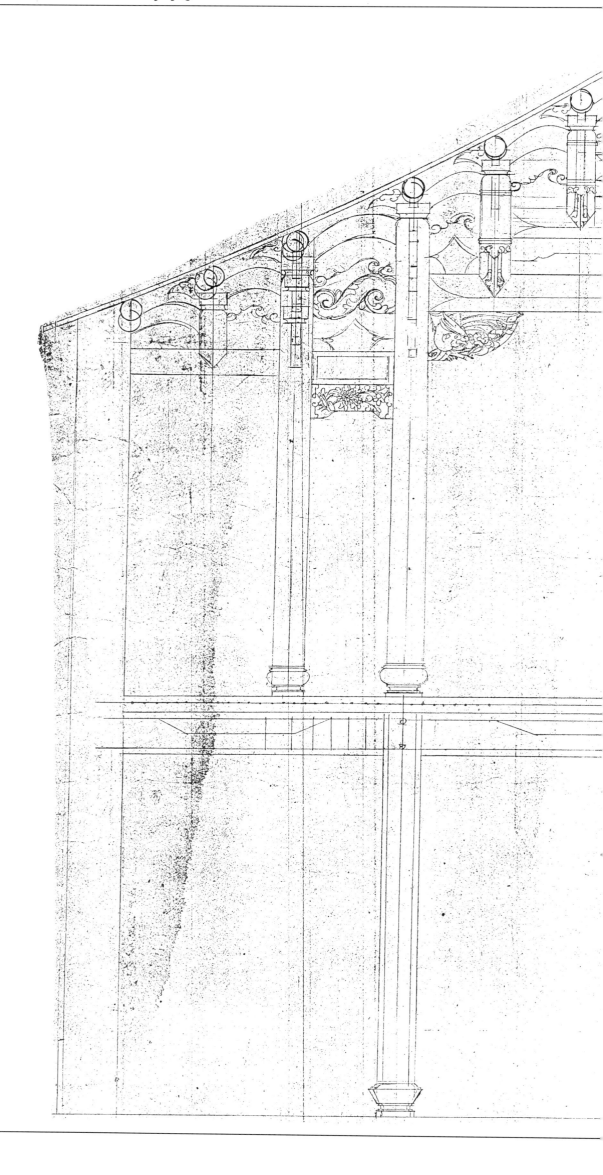

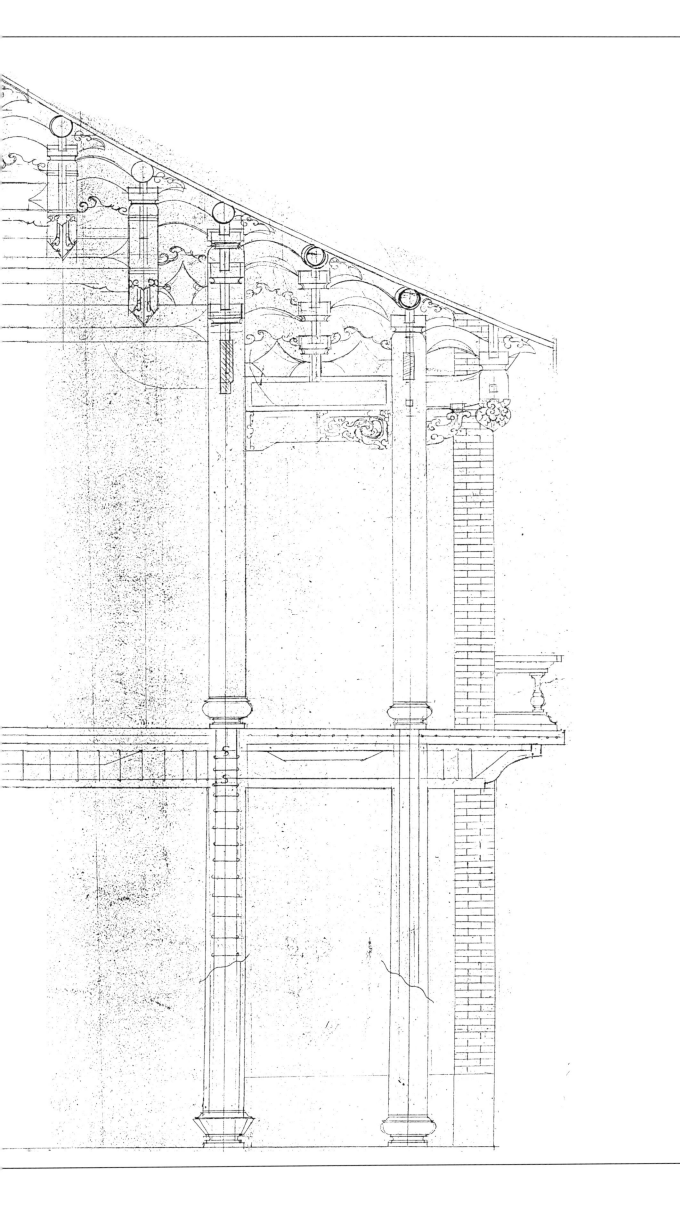

■基隆城隍廟（第三殿後殿、局部）

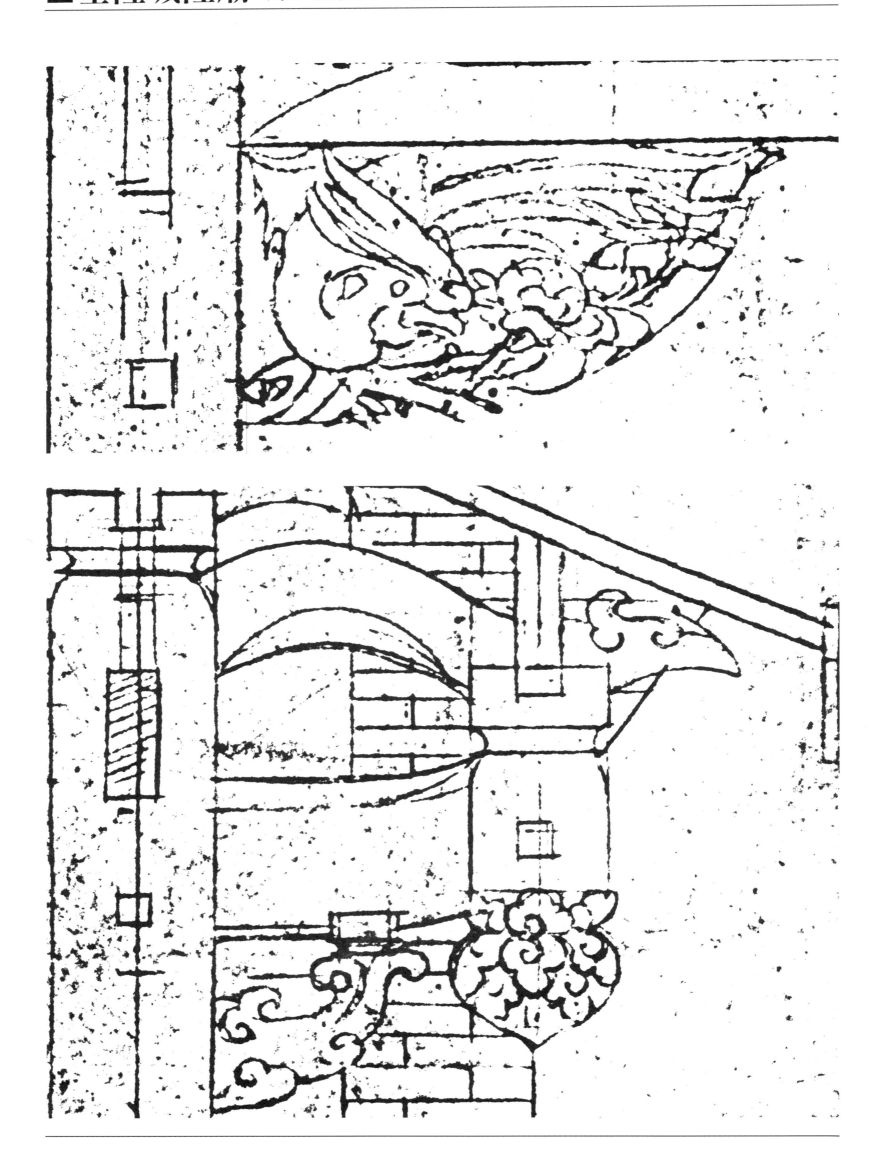

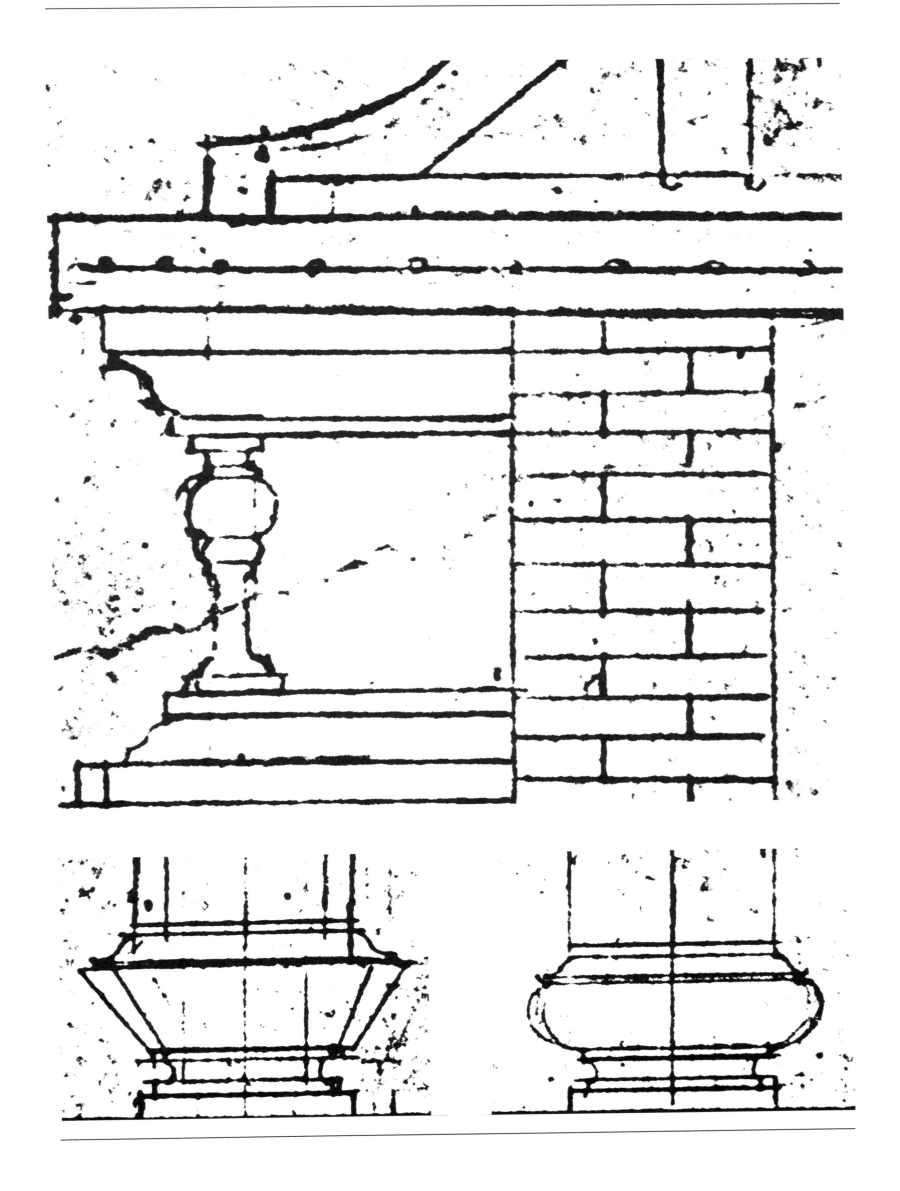

■基隆城隍廟後側面棟圖　年代：1946

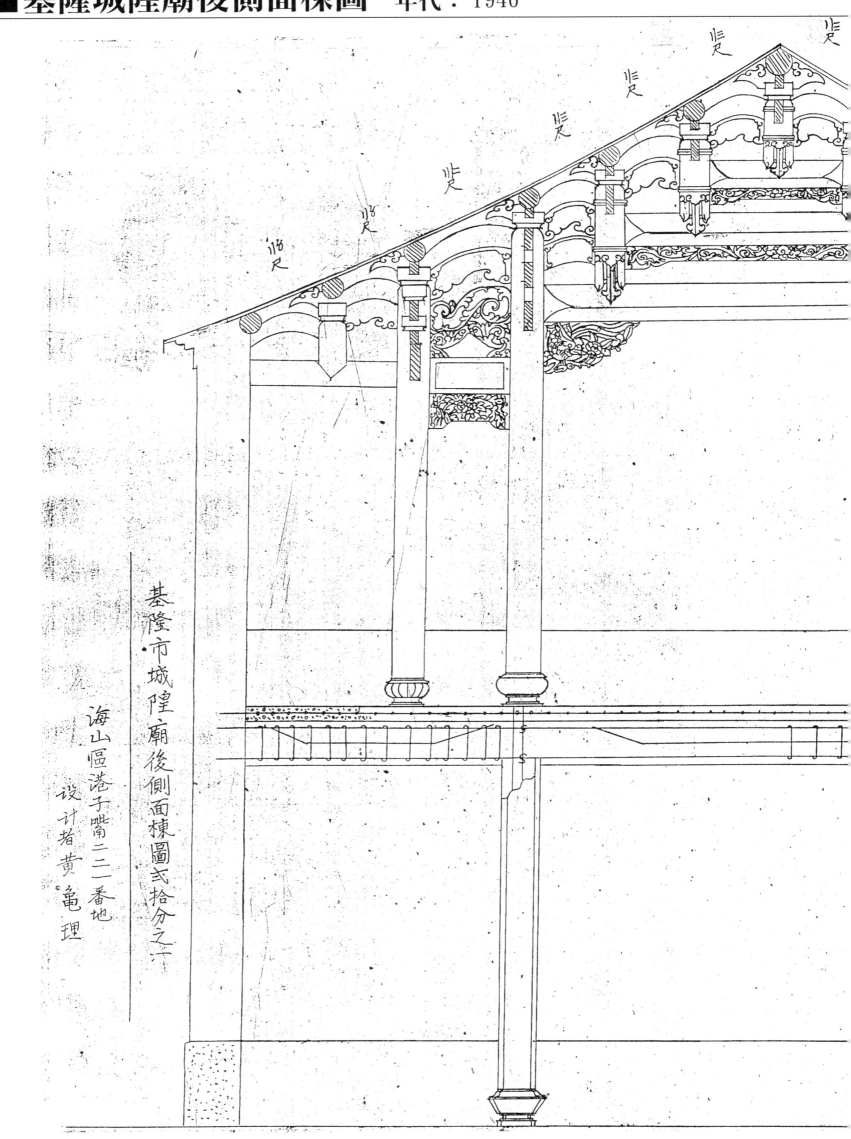

基隆市城隍廟後側面棟圖式拾分之一

海山區港子嘴二三一番地

設計者黃龜理

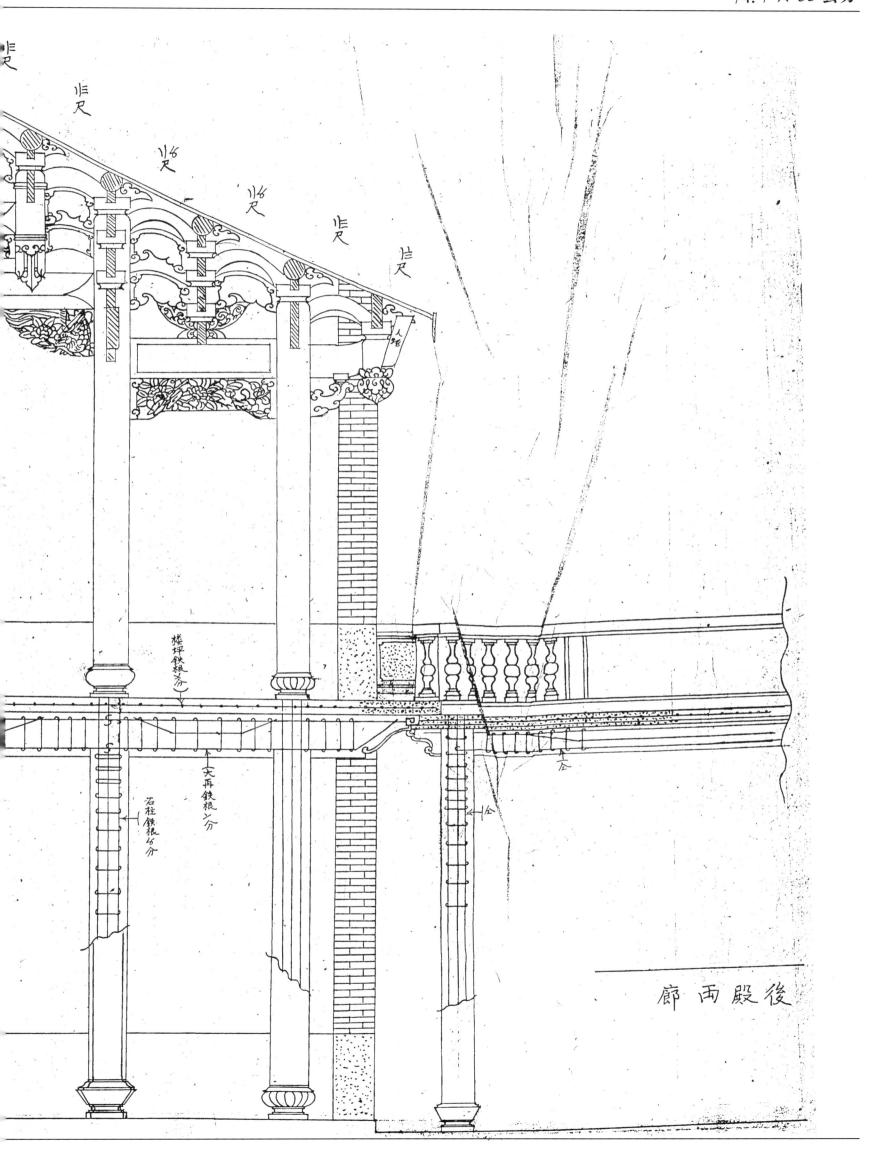

後殿兩廊

■基隆城隍廟後側面棟圖（局部）

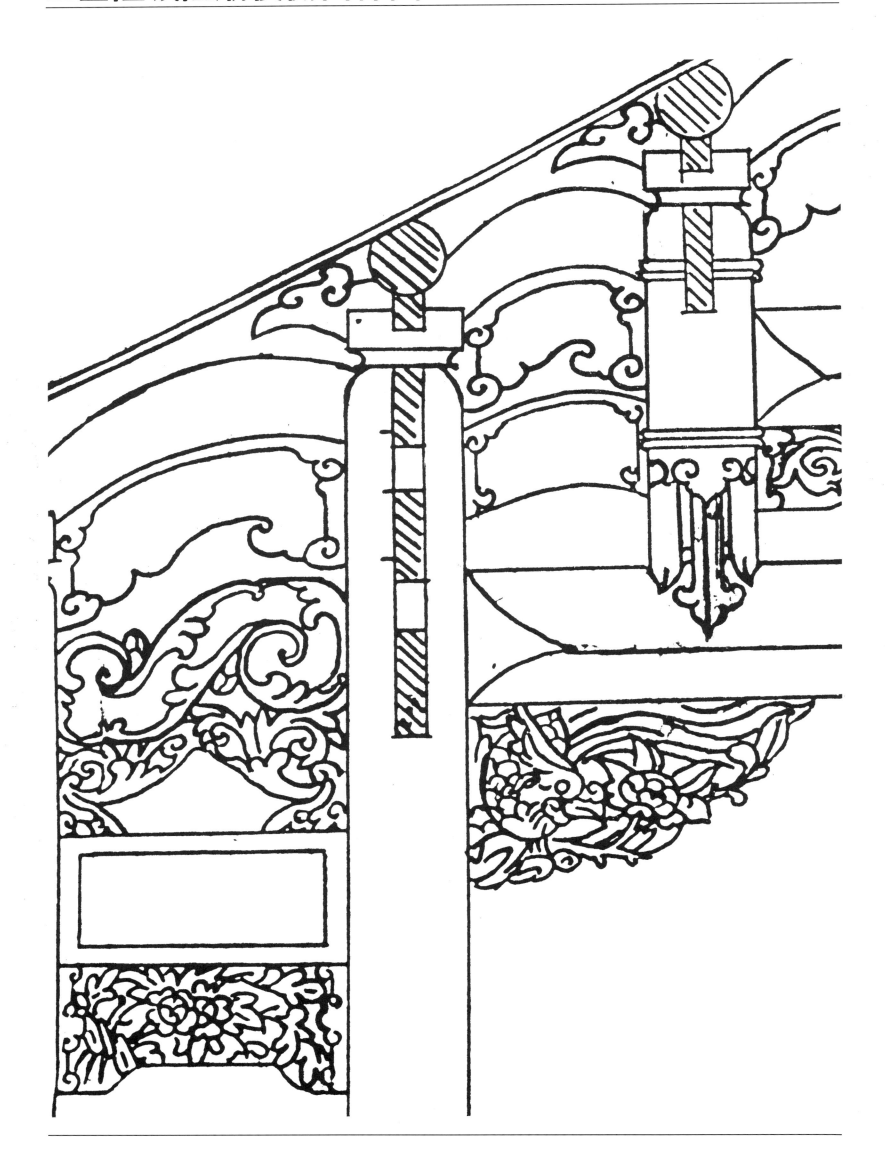

基隆城隍廟後側面棟圖（局部）

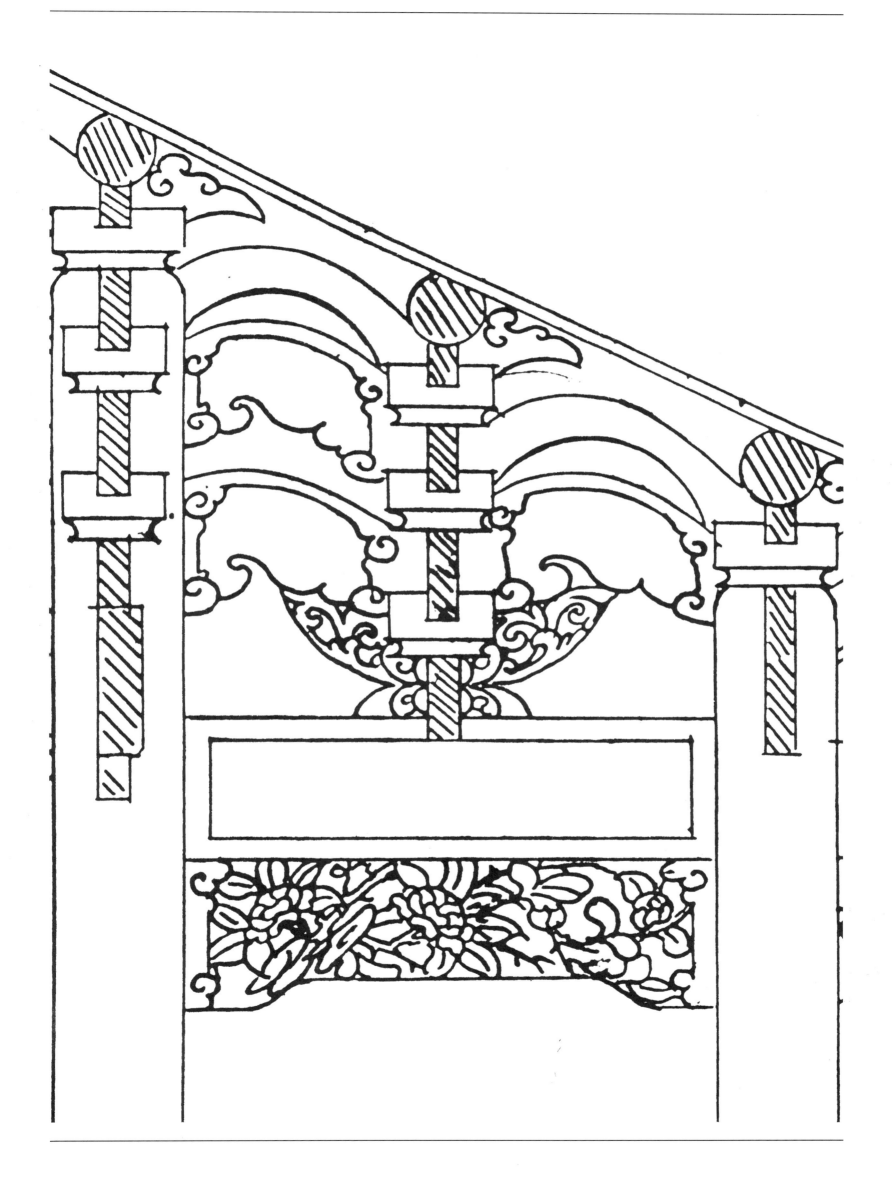

■基隆城隍廟三川殿　　年代：1946

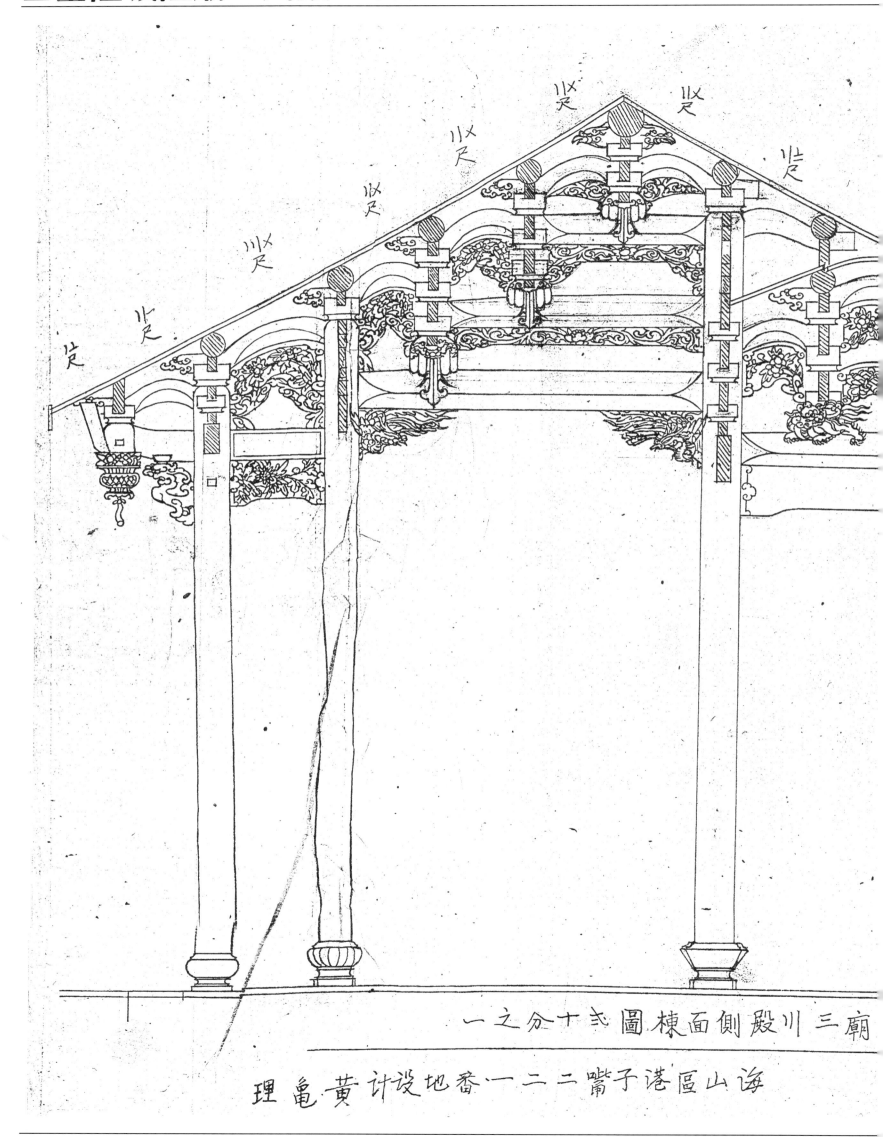

一之分十弍圖棟面側殿川三廟

理龜黃計設地番一二二嘴子港區山海

71 × 50.5 公分

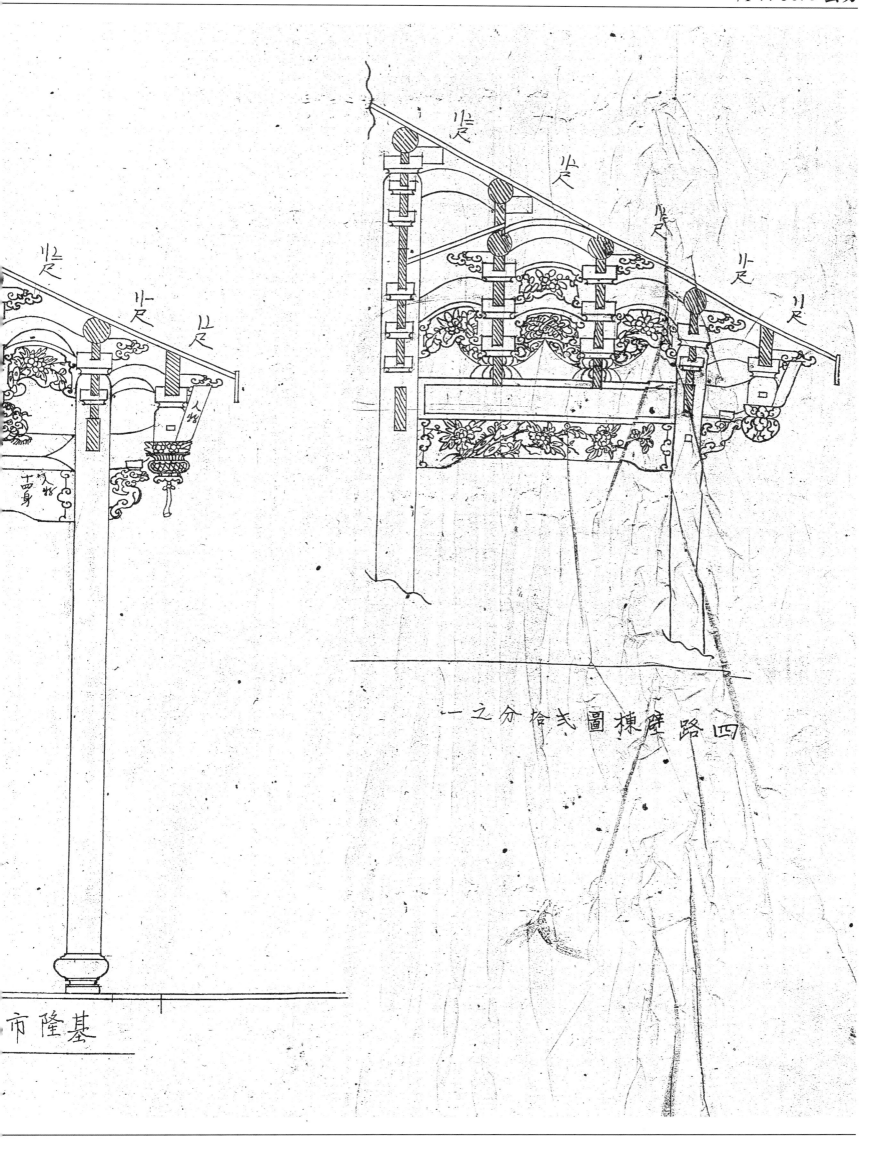

四 路 壁 棟 圖 弍 拾 分 之 一

■基隆城隍廟三川殿（局部）

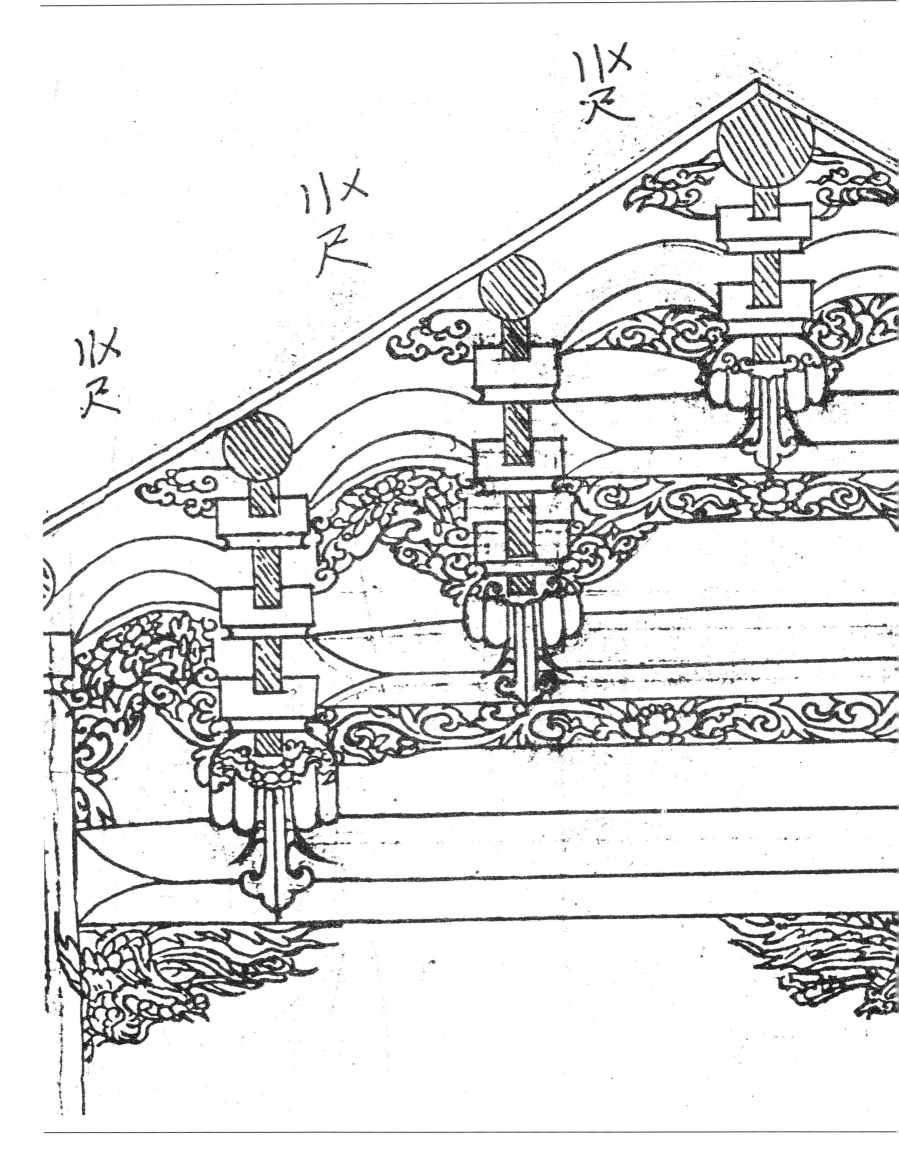

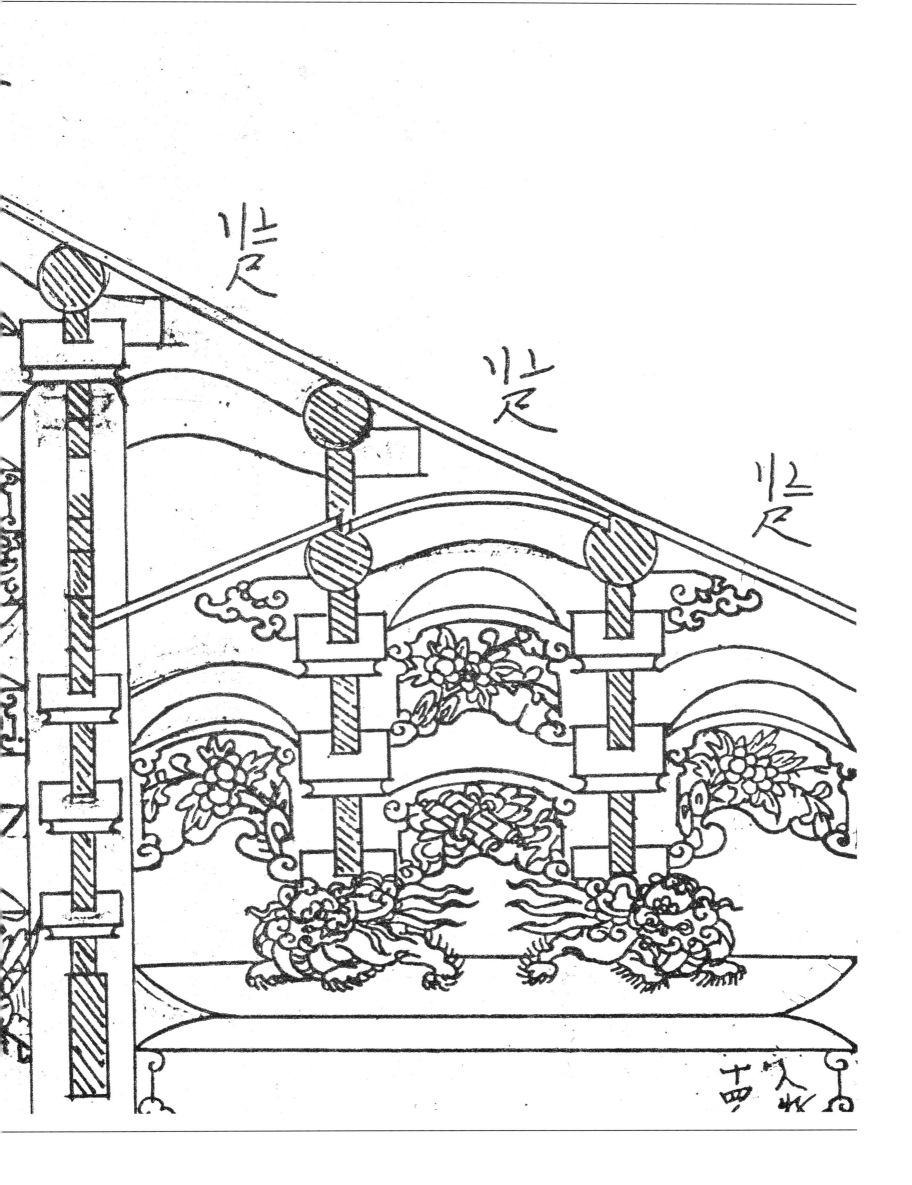

■基隆城隍廟　　年代：1946

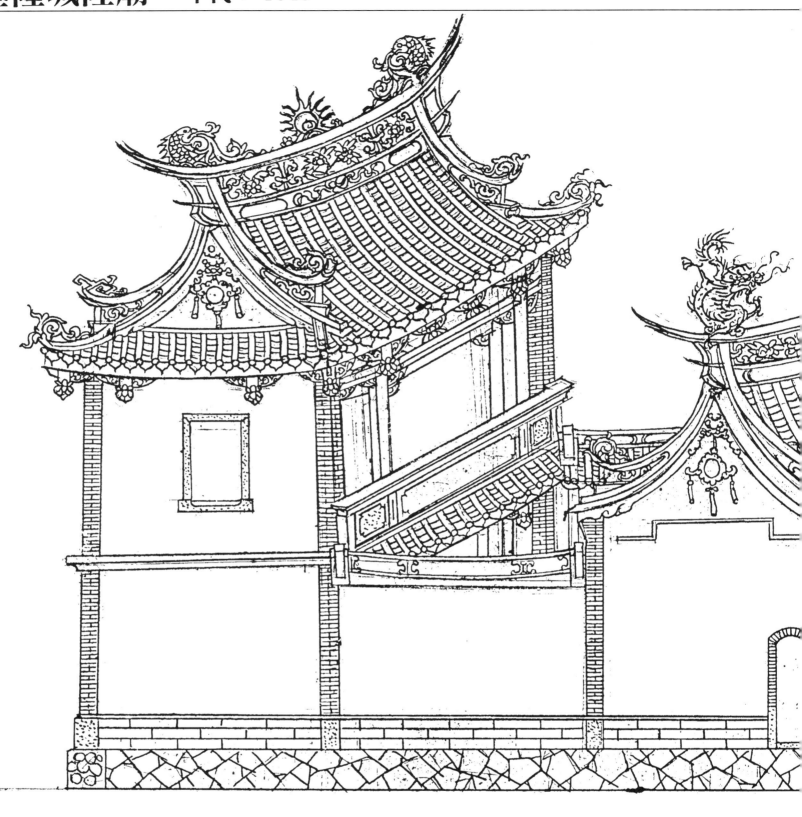

海山郡枋橋街港子嘴二二番地

設計者 黃龜理

54.3 × 36.5 公分

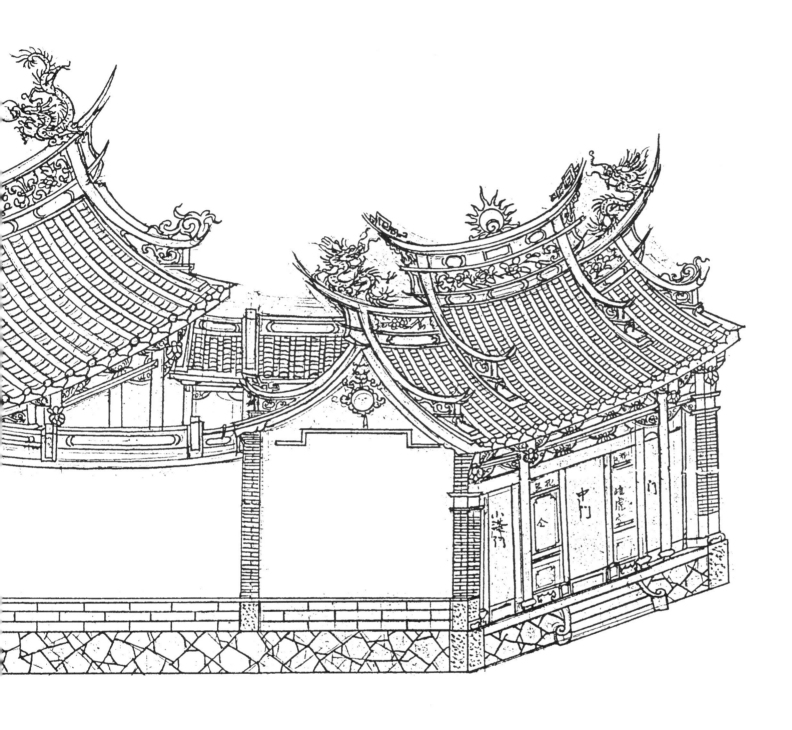

基隆城隍廟百分之

■基隆城隍廟　　年代：1946

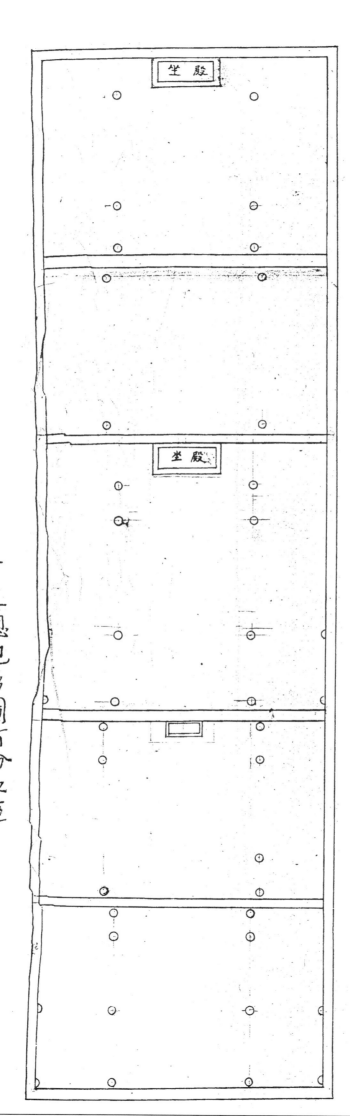

居楚總地形圖百分之壹

台北縣海山區港子嘴二二一番地

設計者黃龜理

68.2 × 51.1 公分

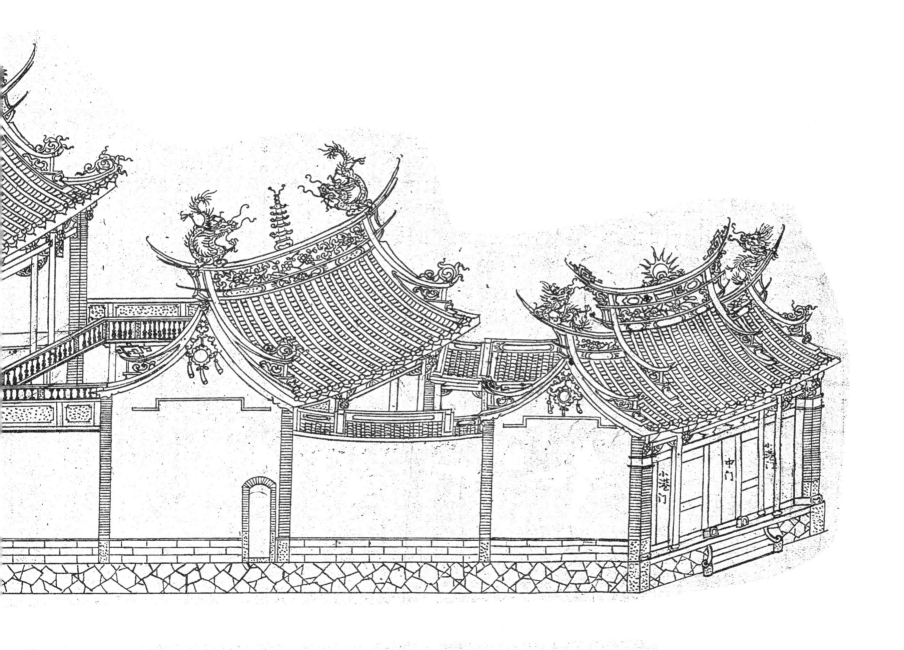

基隆市城隍廟總圖百分之壱

■ 基隆城隍廟（局部）

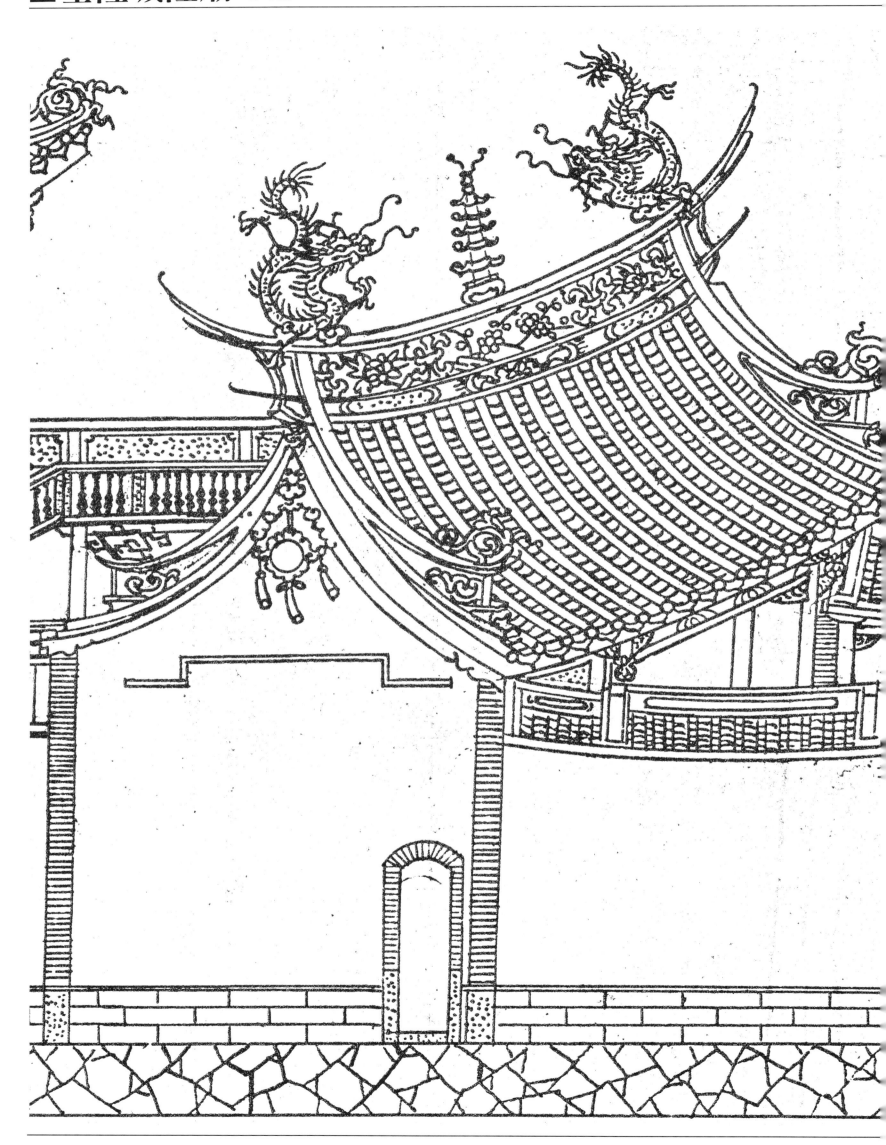

■ 基隆城隍廟（局部）

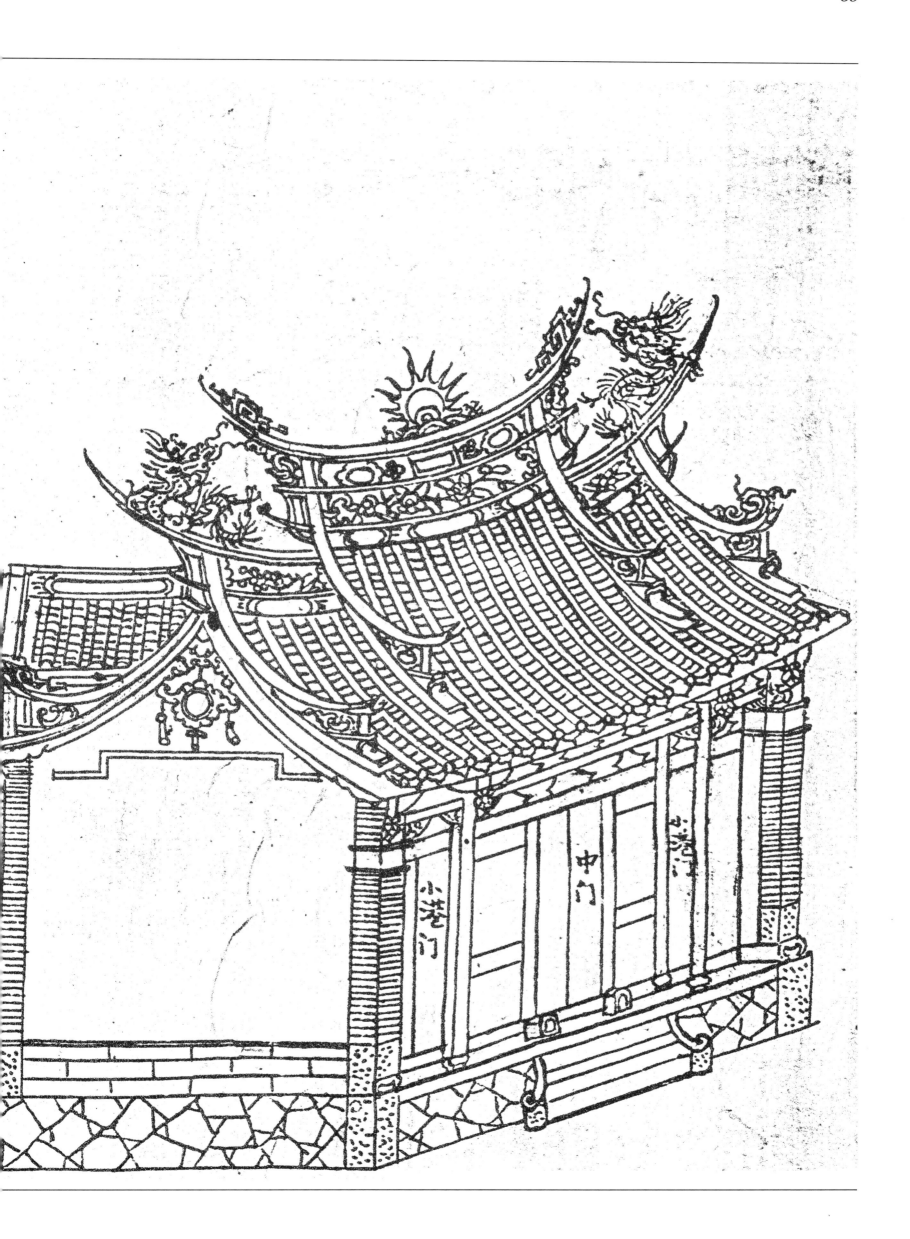

■ 三峽福德宮神龕　　年代：1956

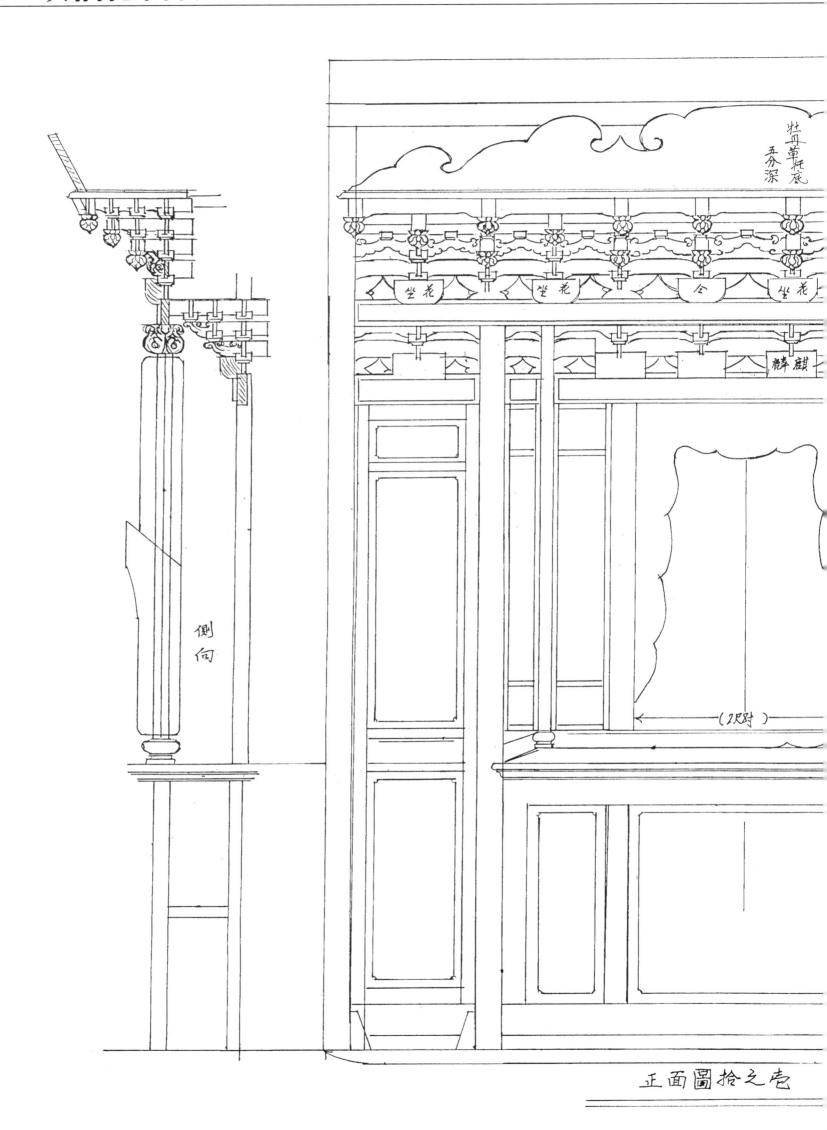

牡丹草地底
五分深

坐花　　坐花　　仝　　坐花

麒麟

側向

（2尺對）

正面圖拾之壹

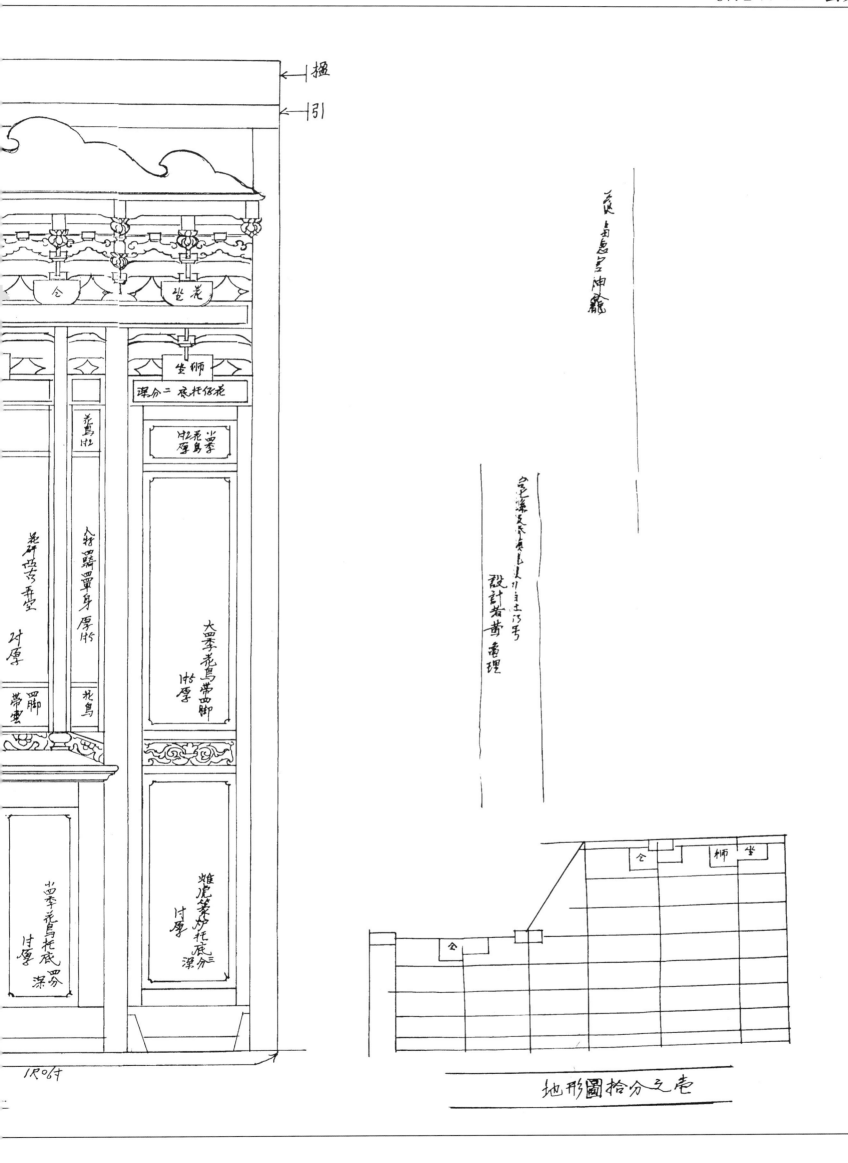

■台北保安宮佛祖神龕　年代：1957

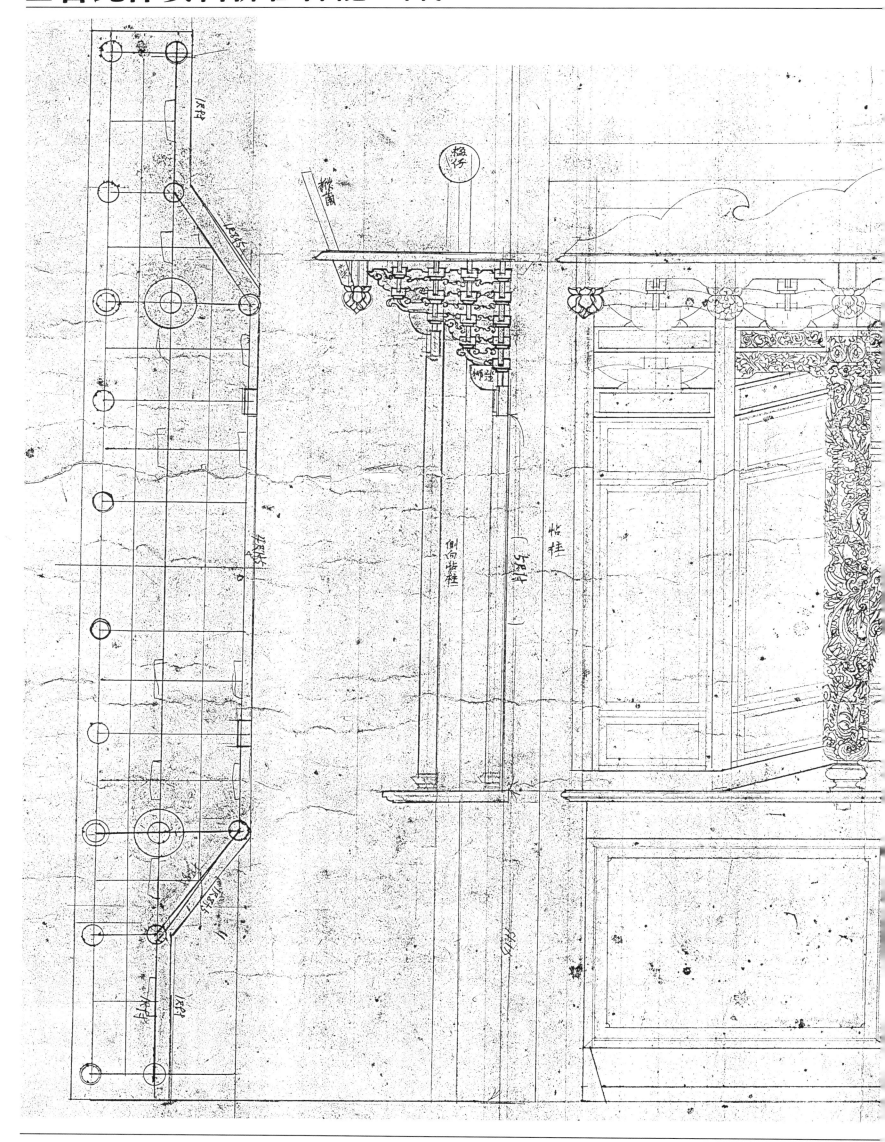

74.5 × 50.8 公分

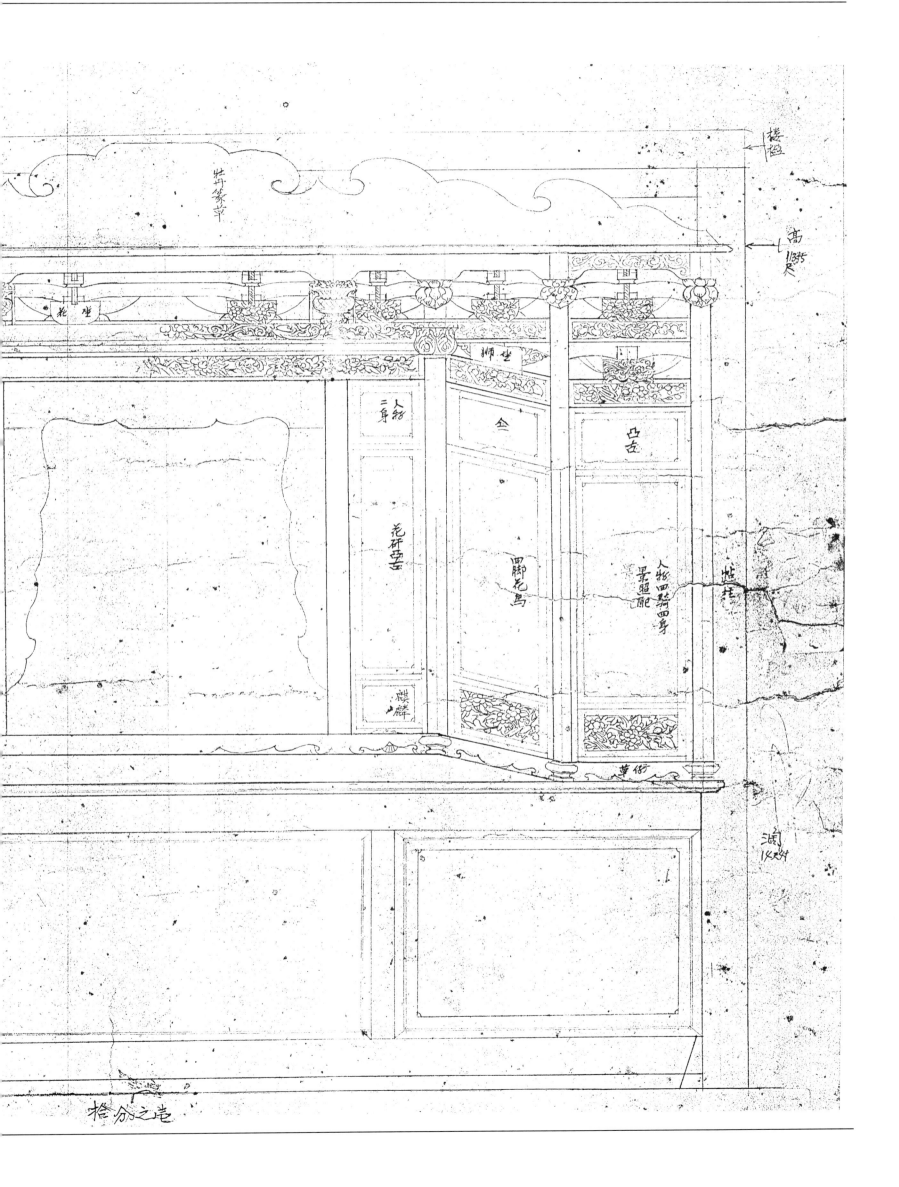

■台北保安宮佛祖神龕 （局部）

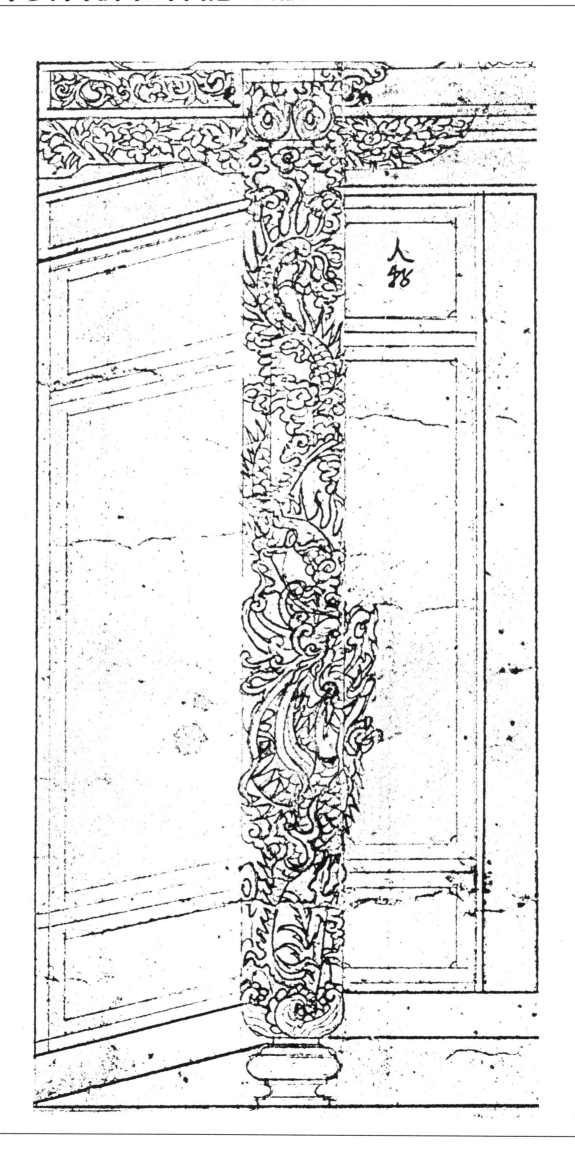

■保安宮五穀殿神龕　　年代：1957

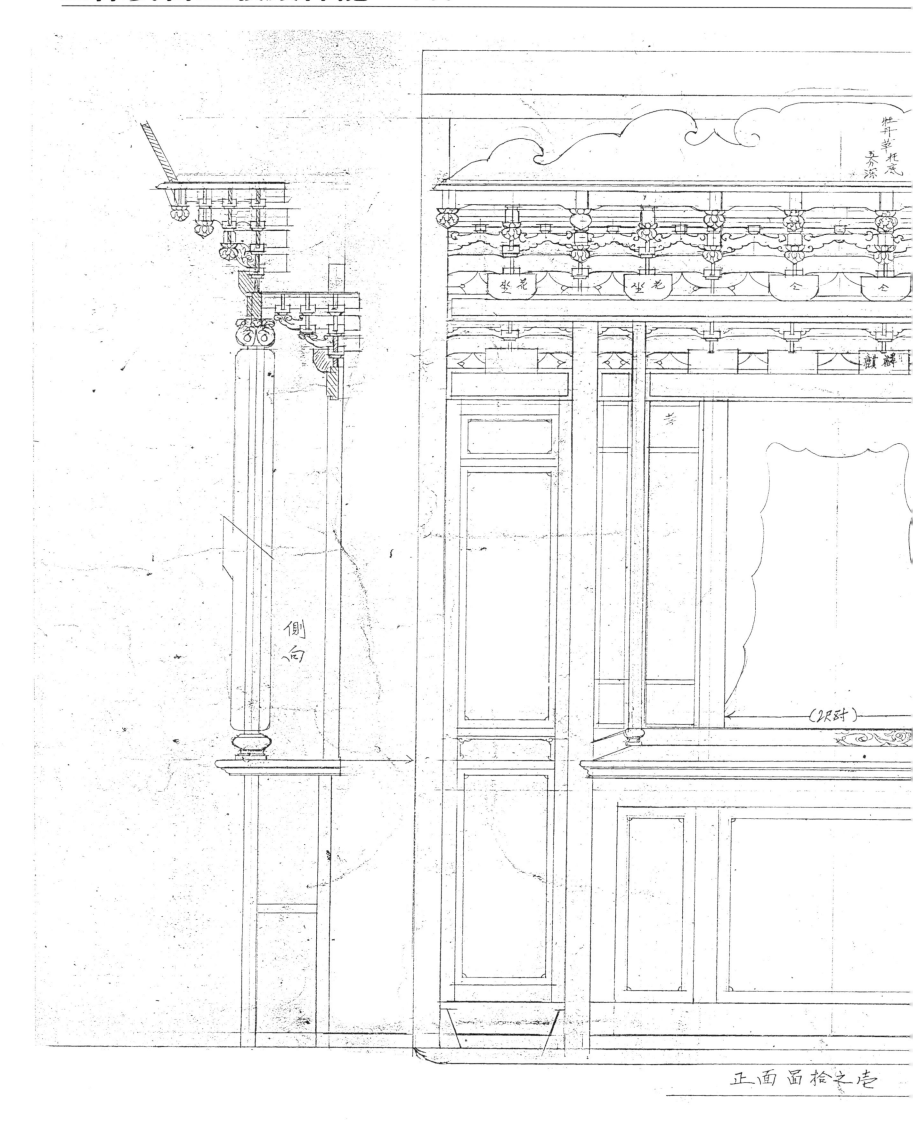

正面圖拾之壱

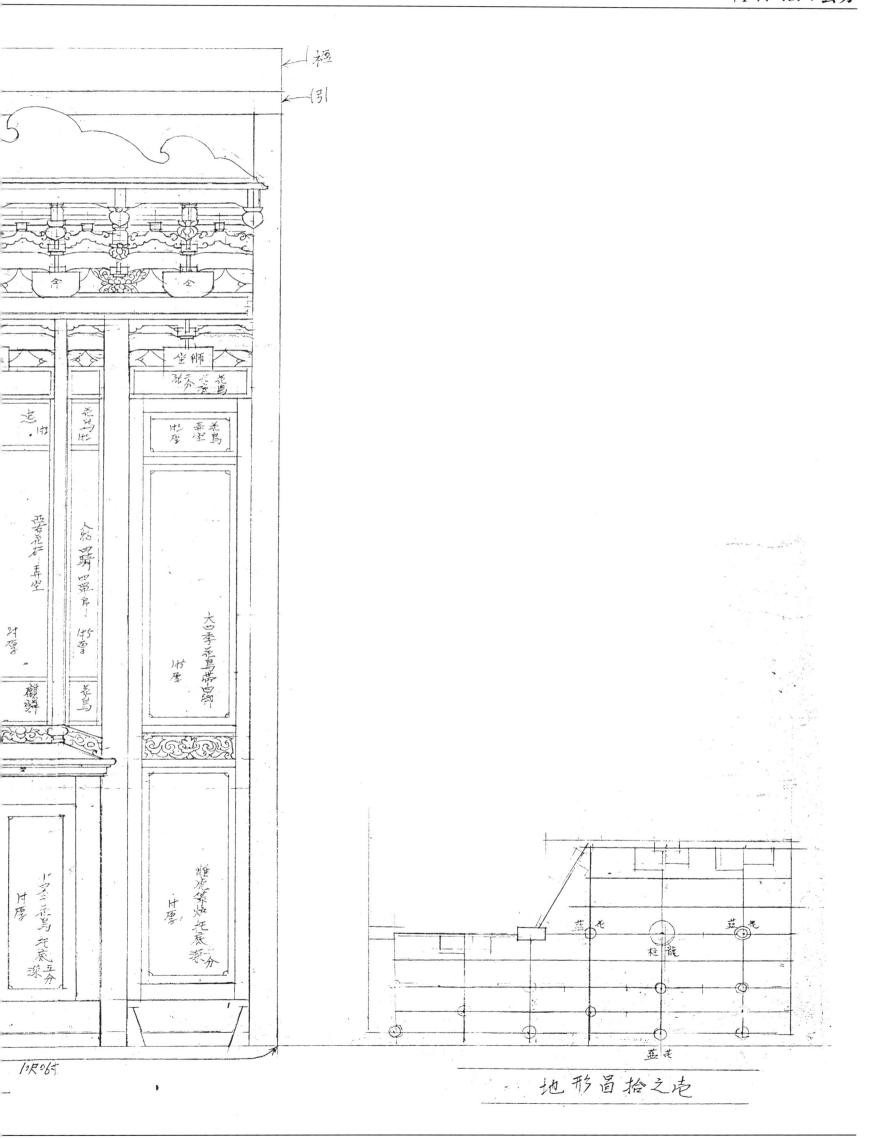

地形圖拾之屯

■台北保安宮三殿五穀殿神龕　年代：1957

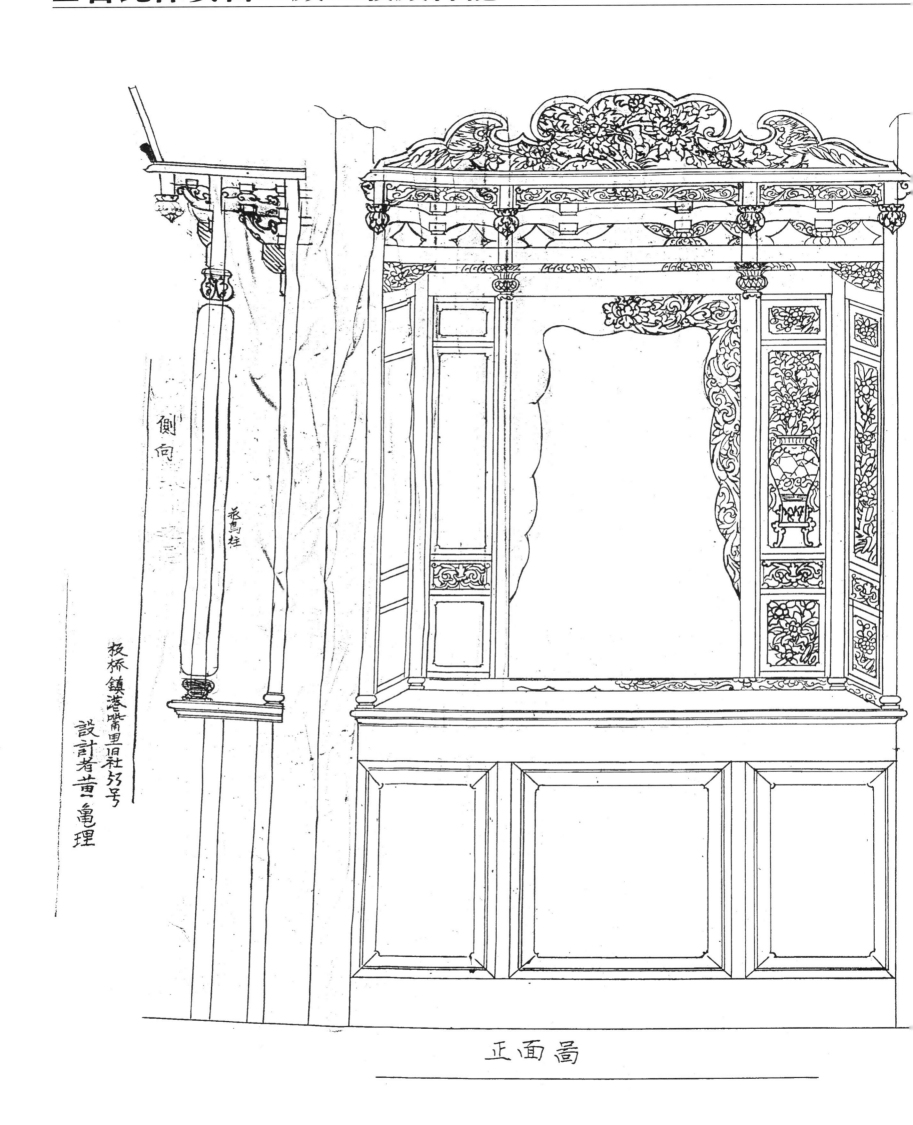

側向

花鳥柱

板橋鎮港嘴里旧社5号

設計者黃龜理

正面圖

72.7 × 46.1 公分

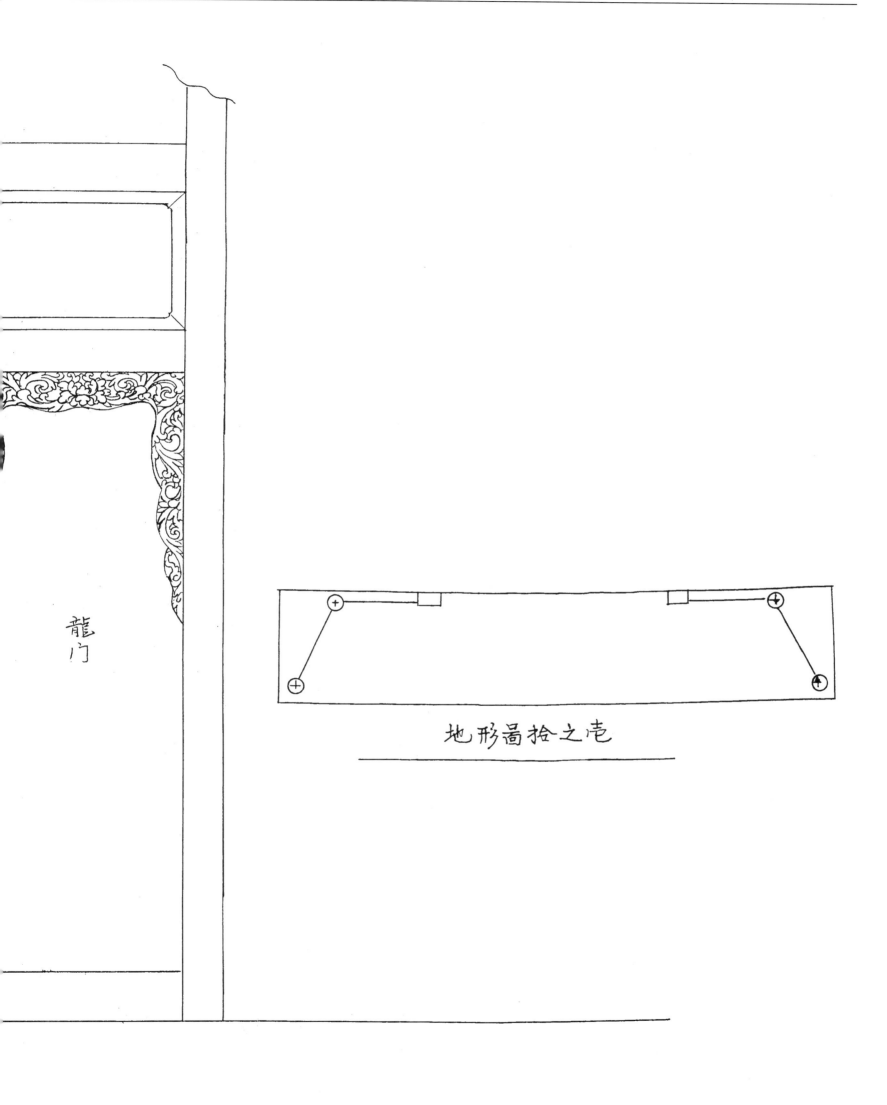

龍門

地形圖拾之壹

■台北保安宮三殿五穀殿神龕（局部）

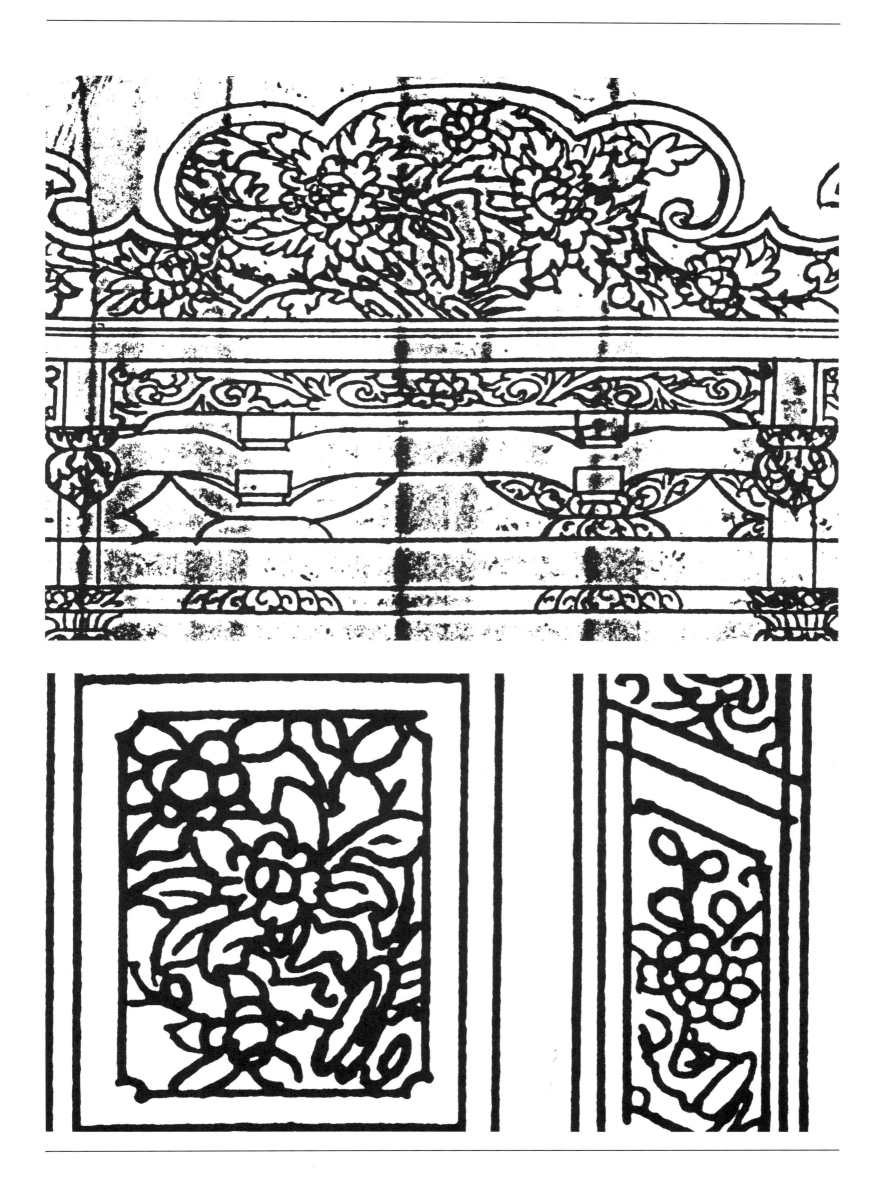

■台北保安宮圍牆門樓　年代：1958

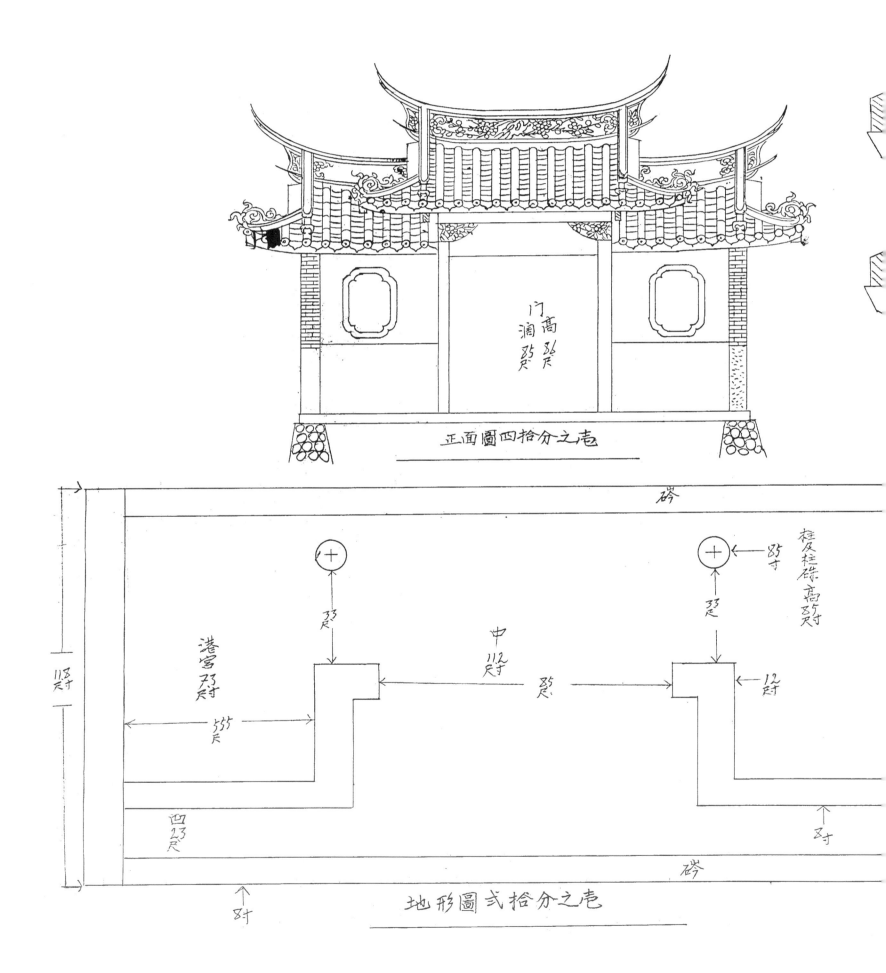

正面圖四拾分之壱

地形圖弐拾分之壱

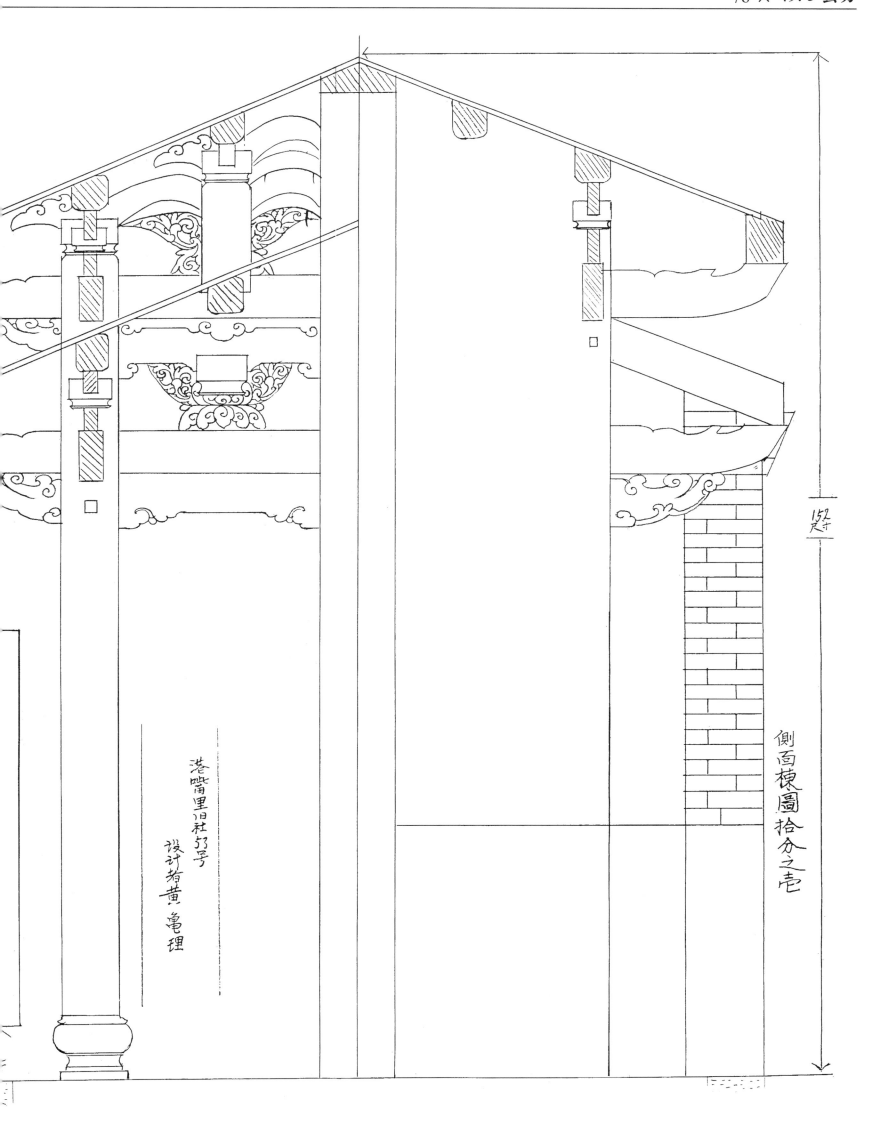

港嘴里旧社53号
設計者黄亀理

側面棟圖拾分之壹

■台北保安宮圍牆門樓（局部）

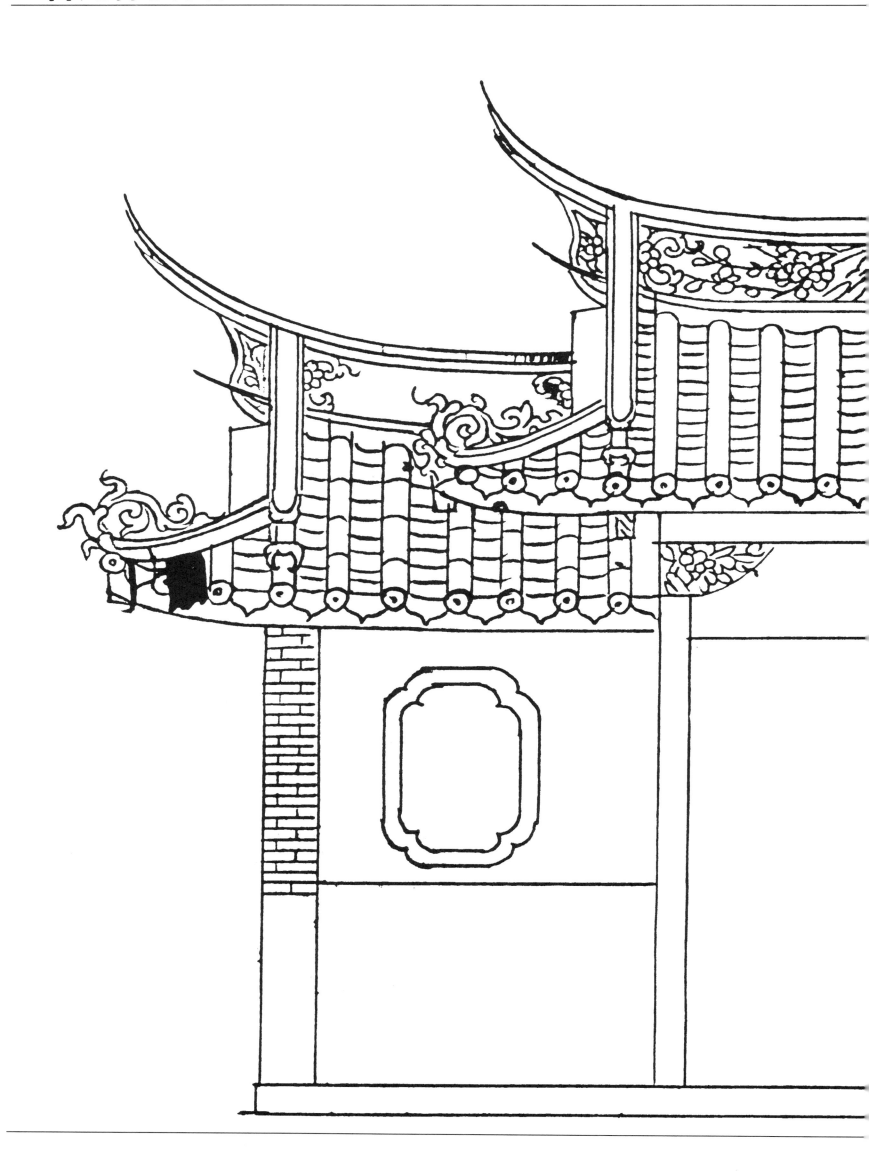

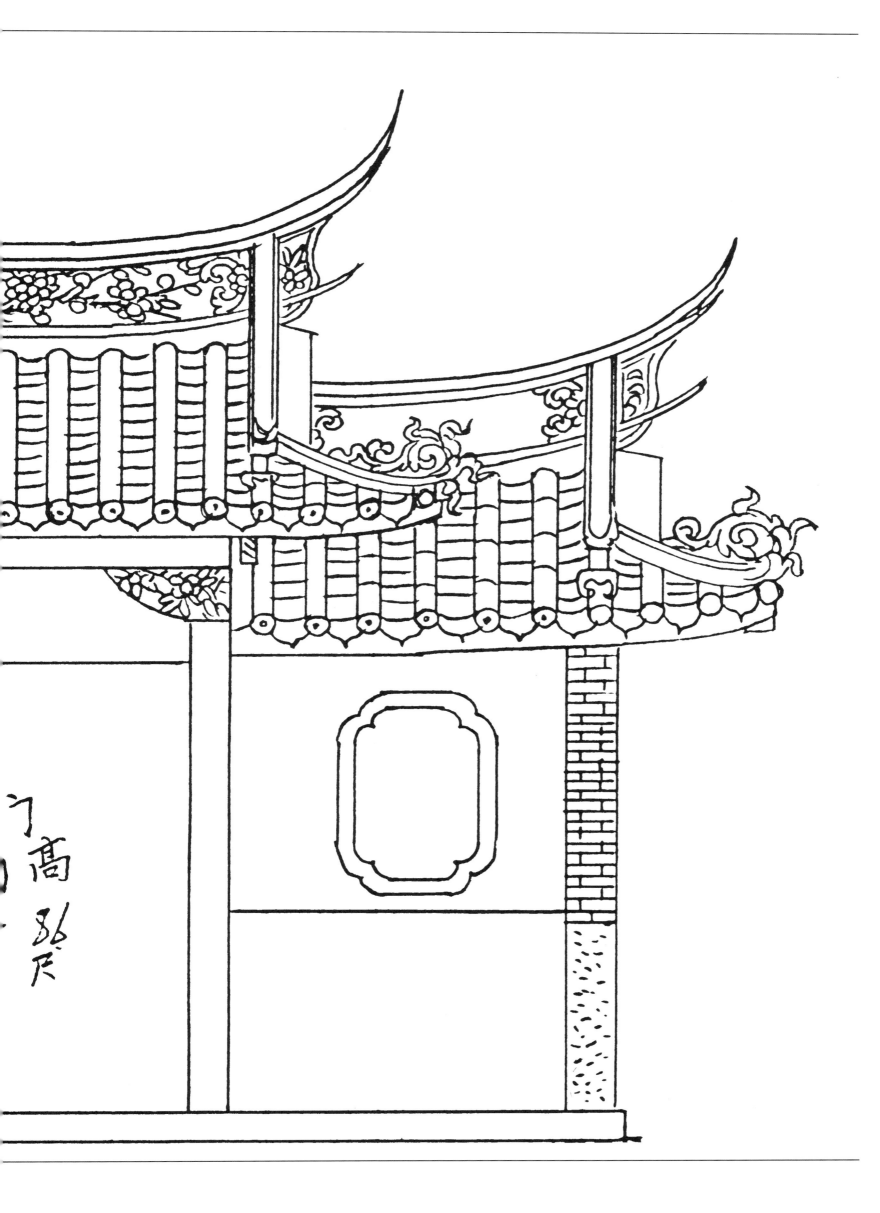

門高弘尺

■保安宮（歡迎門）　　年代：1958

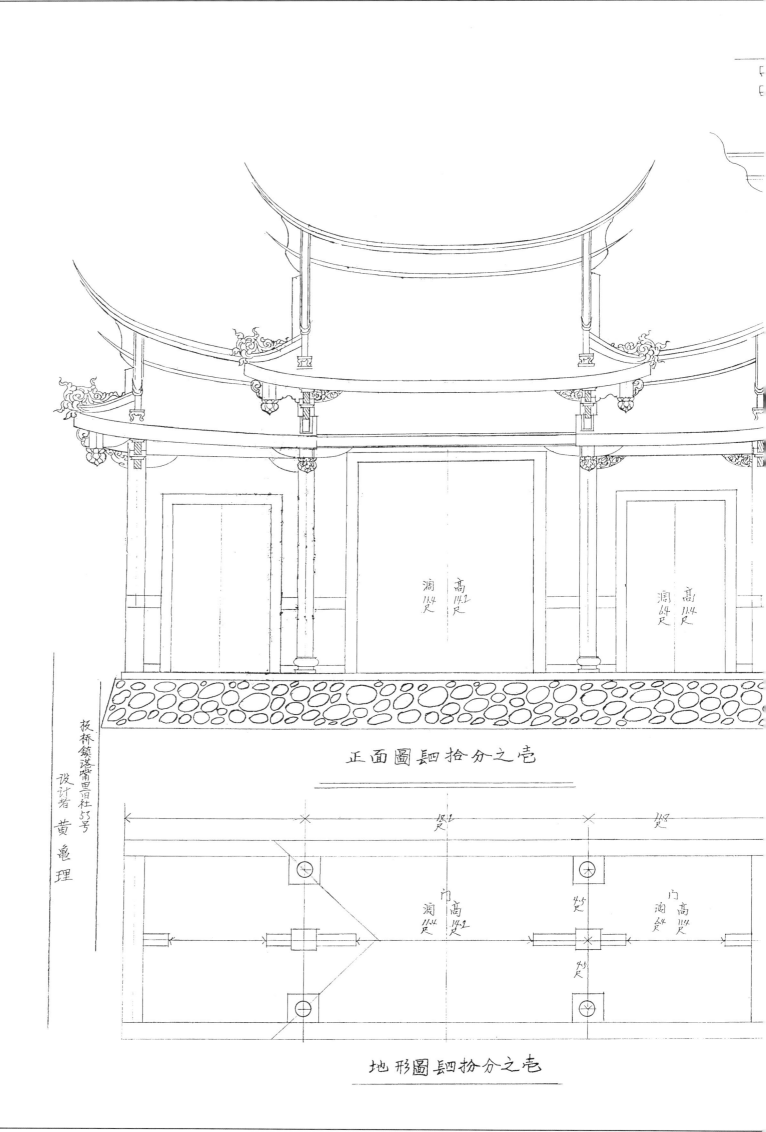

正面圖　比四拾分之壱

地形圖　比四拾分之壱

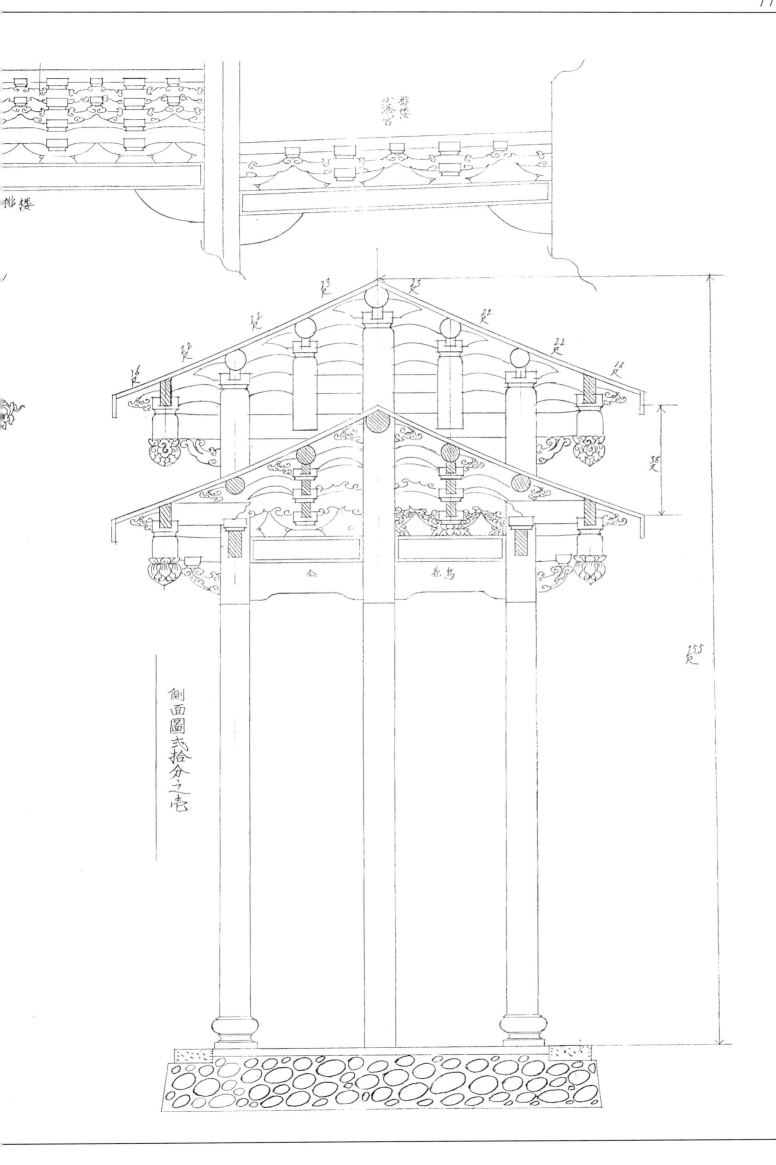

■保安宮（歡迎門、局部）

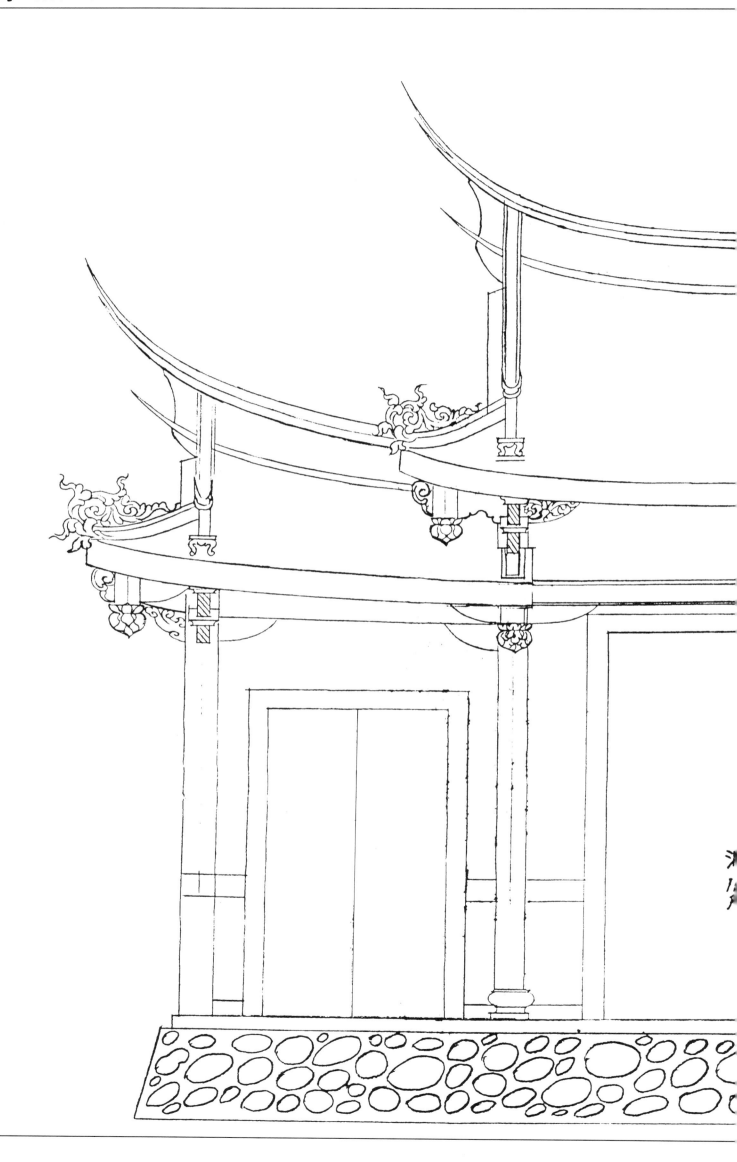

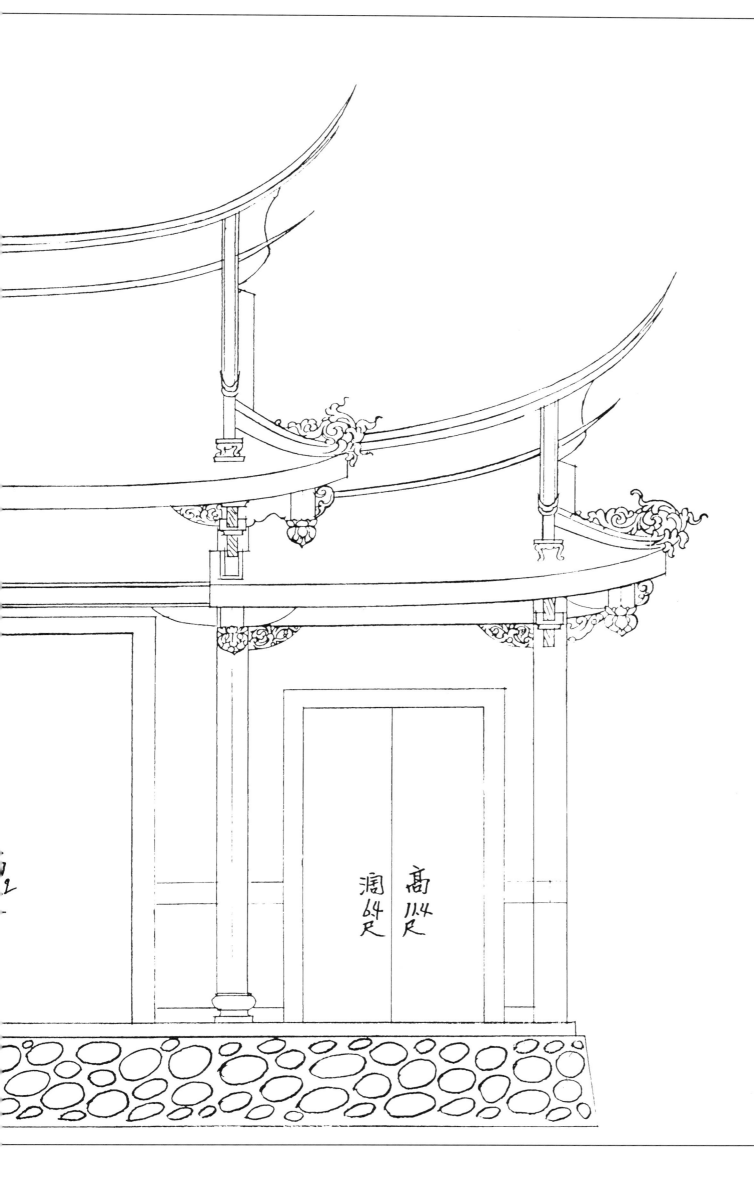

高

濶

64

尺

■士林慈諴宮正殿神龕　年代：1975

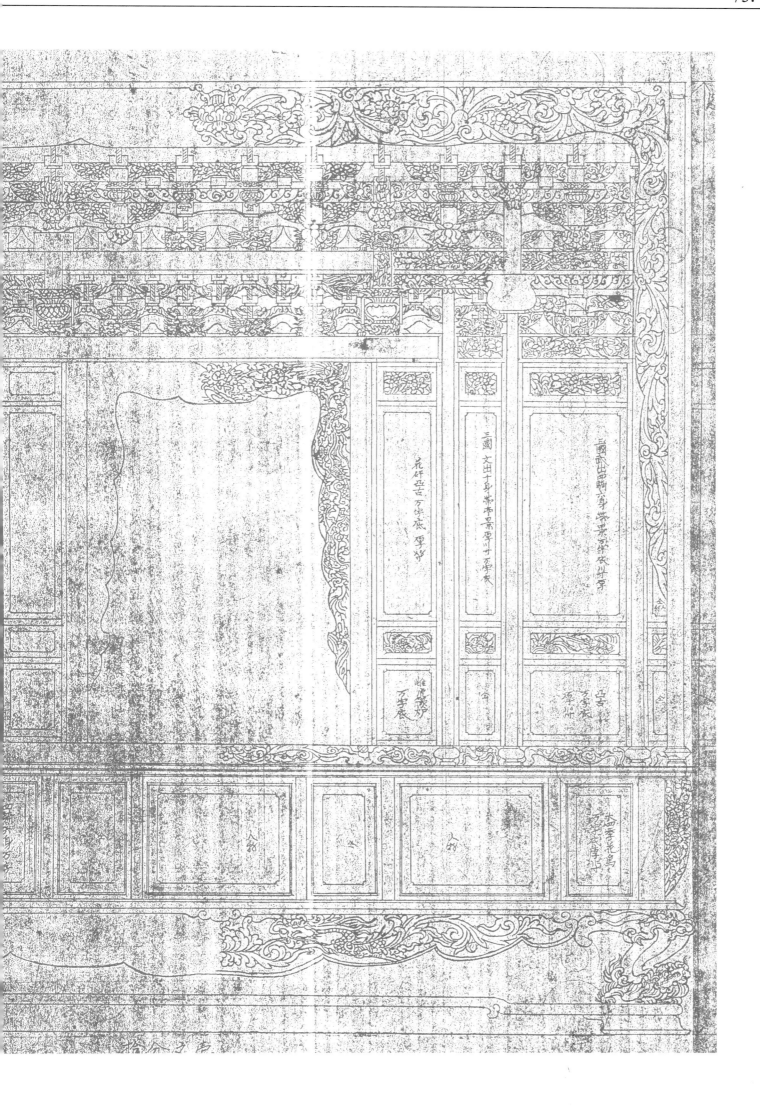

■士林慈諴宮東室神龕　　年代：1975

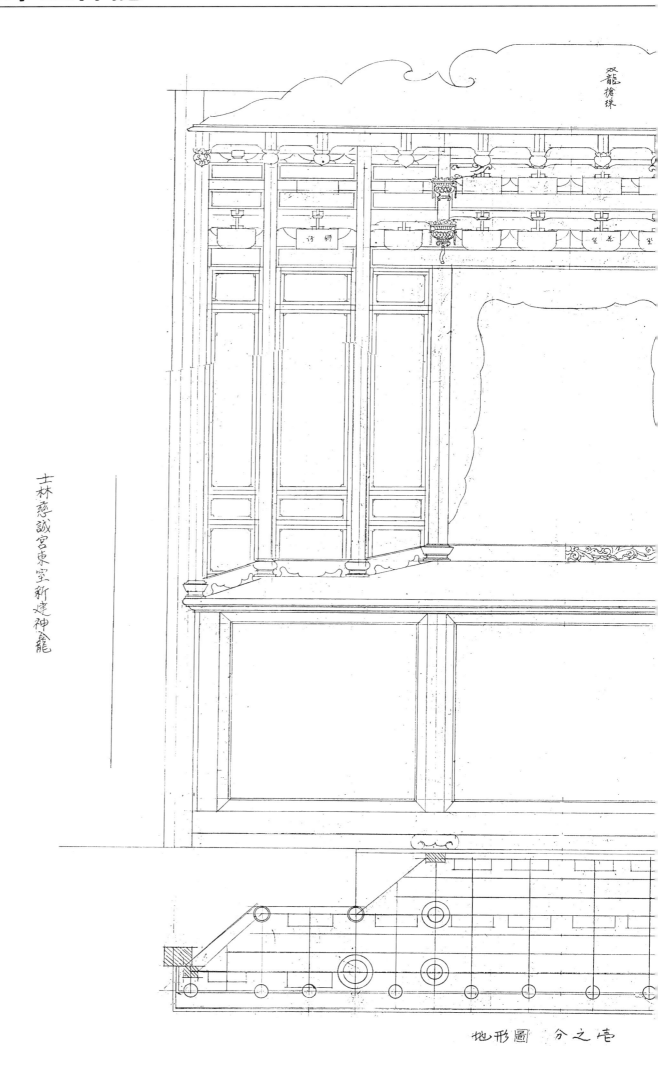

士林慈諴宮東室新建神龕

双龍搶珠

地形圖　分之壹

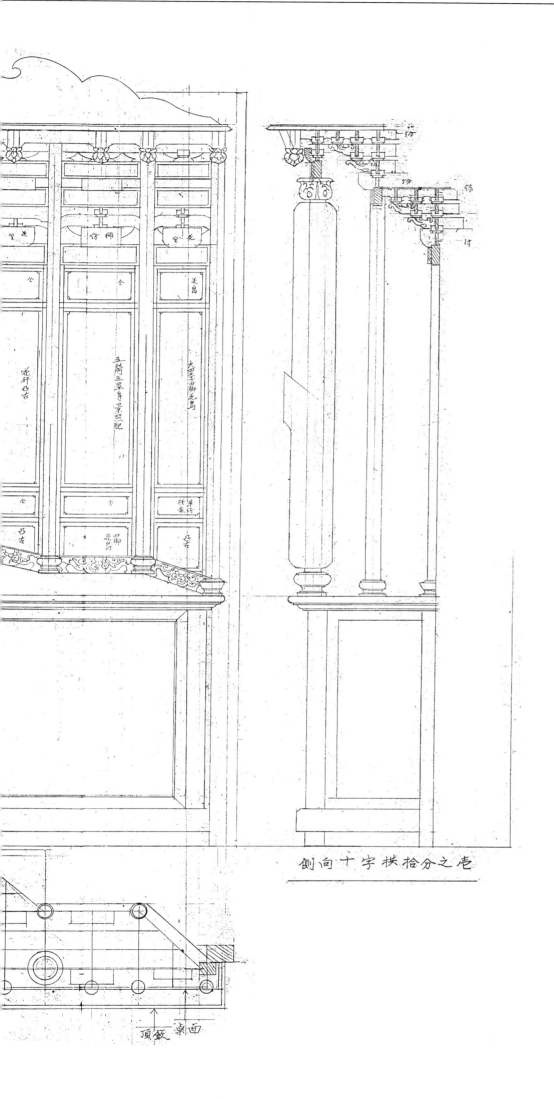

側向十字栱拾分之壹

■士林慈諴宮東室神龕 （局部）

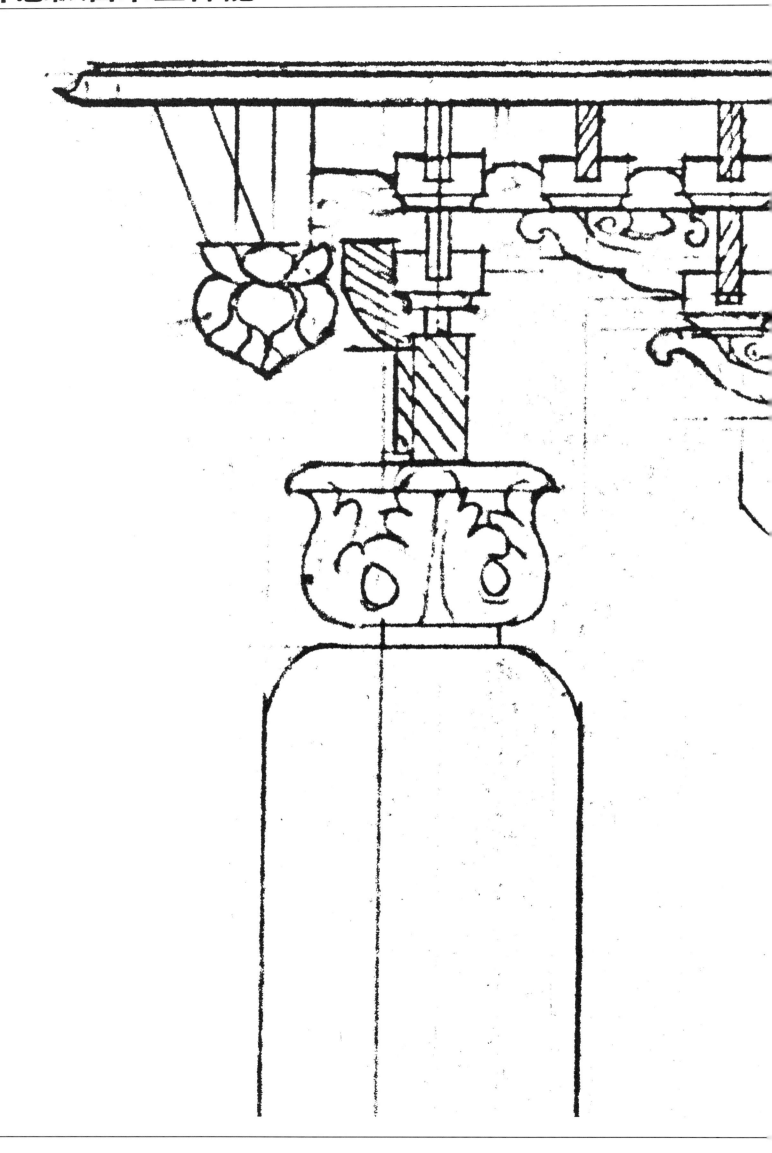

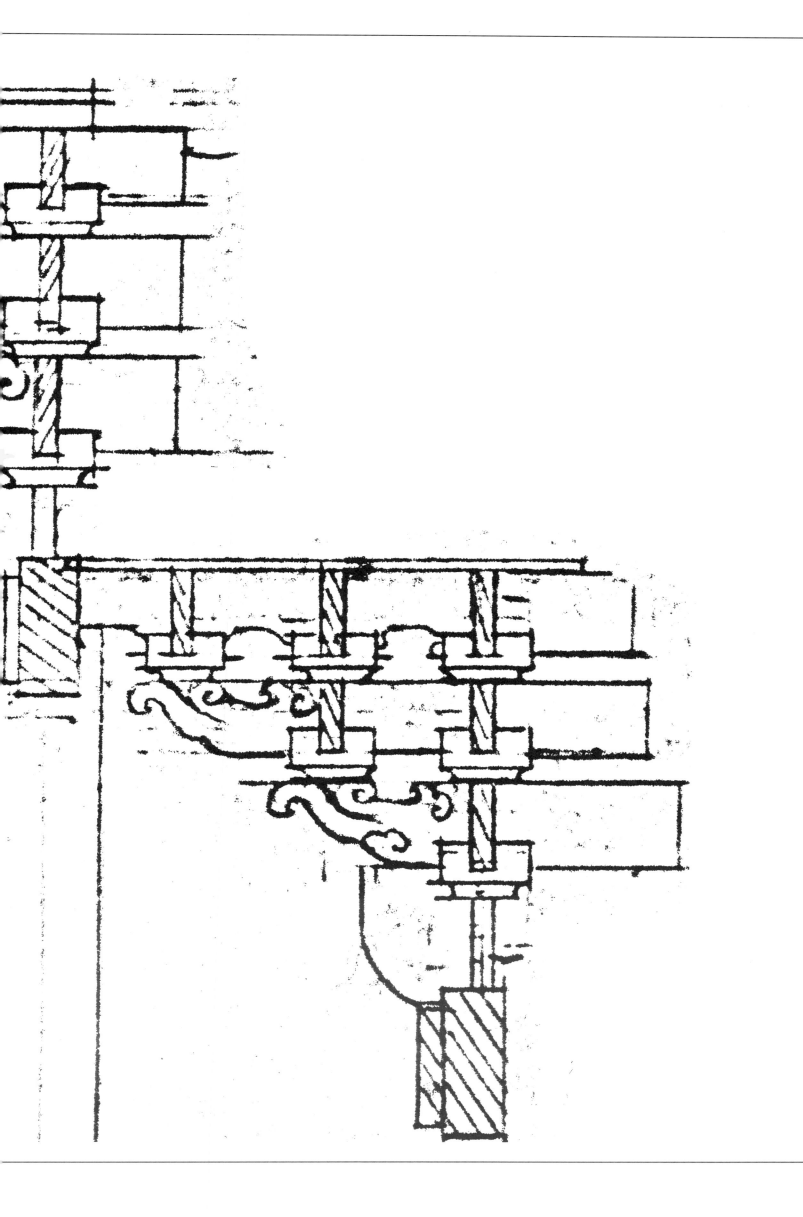

■關渡宮三川殿　年代：1954

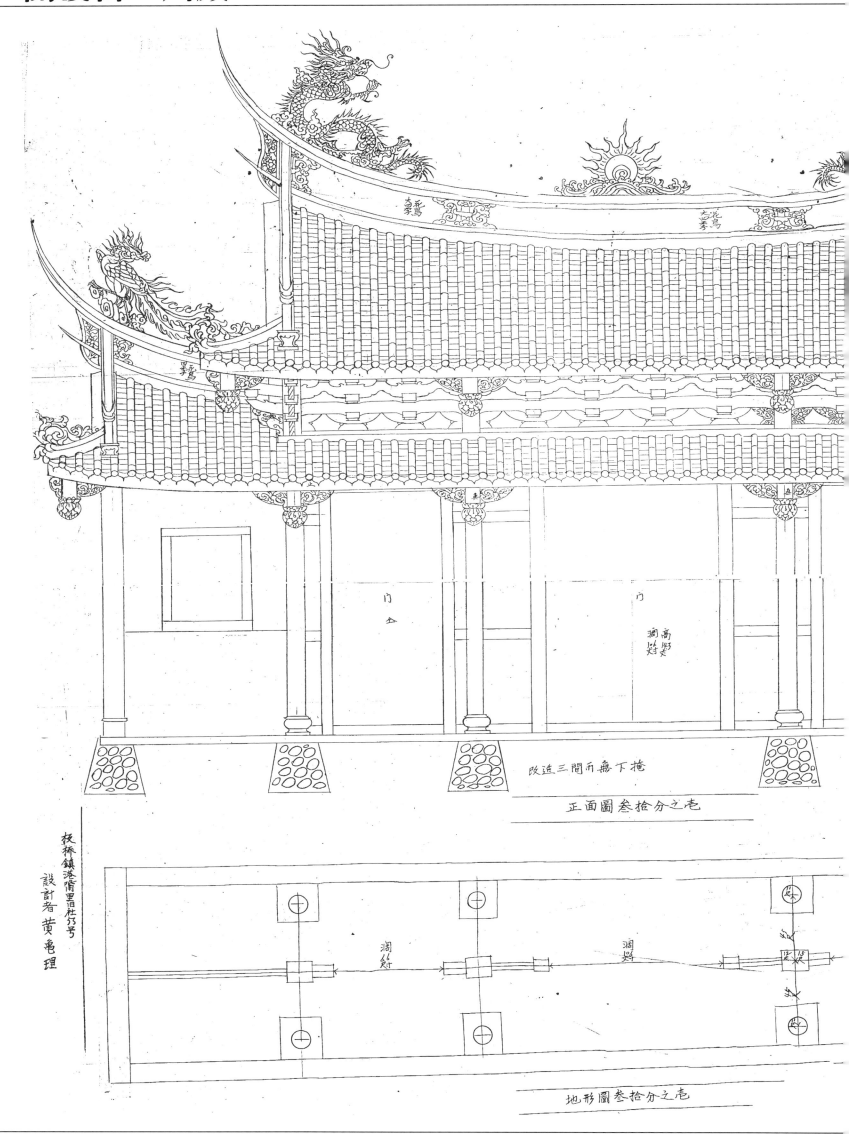

改造三間而無下掩

正面圖叁拾分之壹

板橋鎮港嘴里杜竹号

設計者　黃龜理

地形圖叁拾分之壹

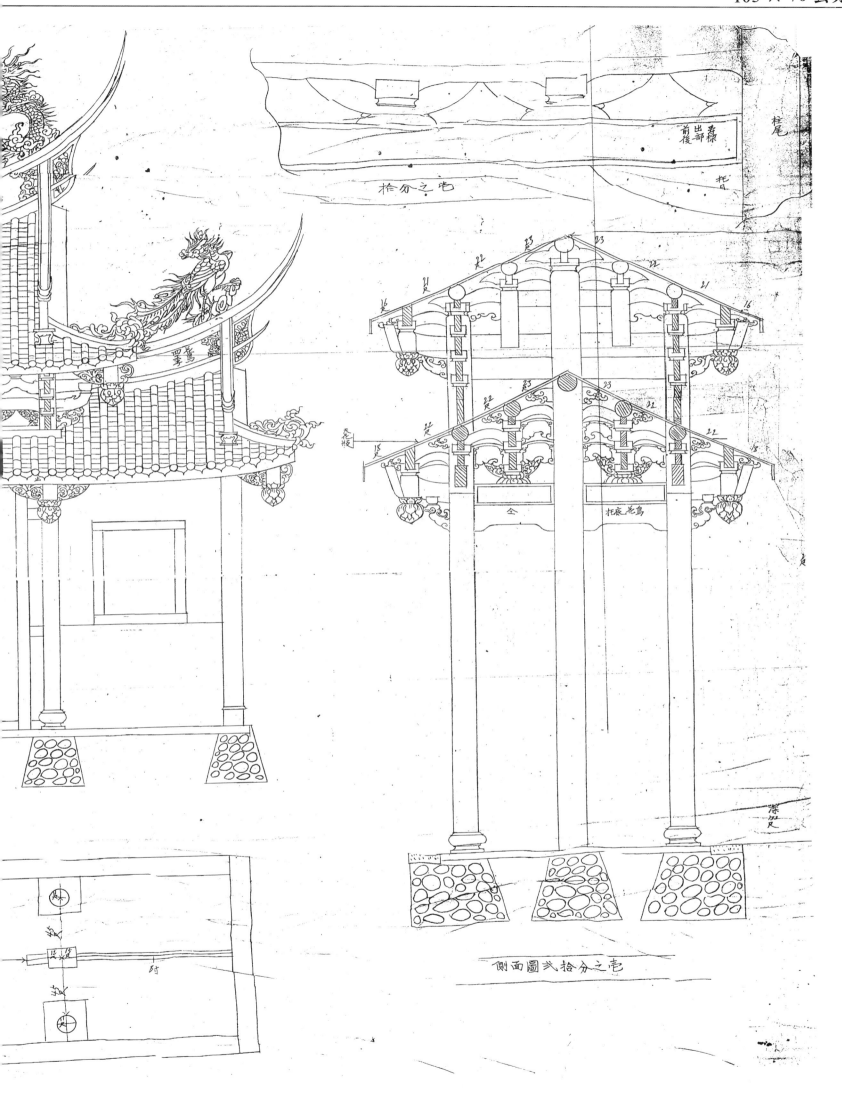

側面圖弍拾分之壹

■關渡宮三川殿（局部）

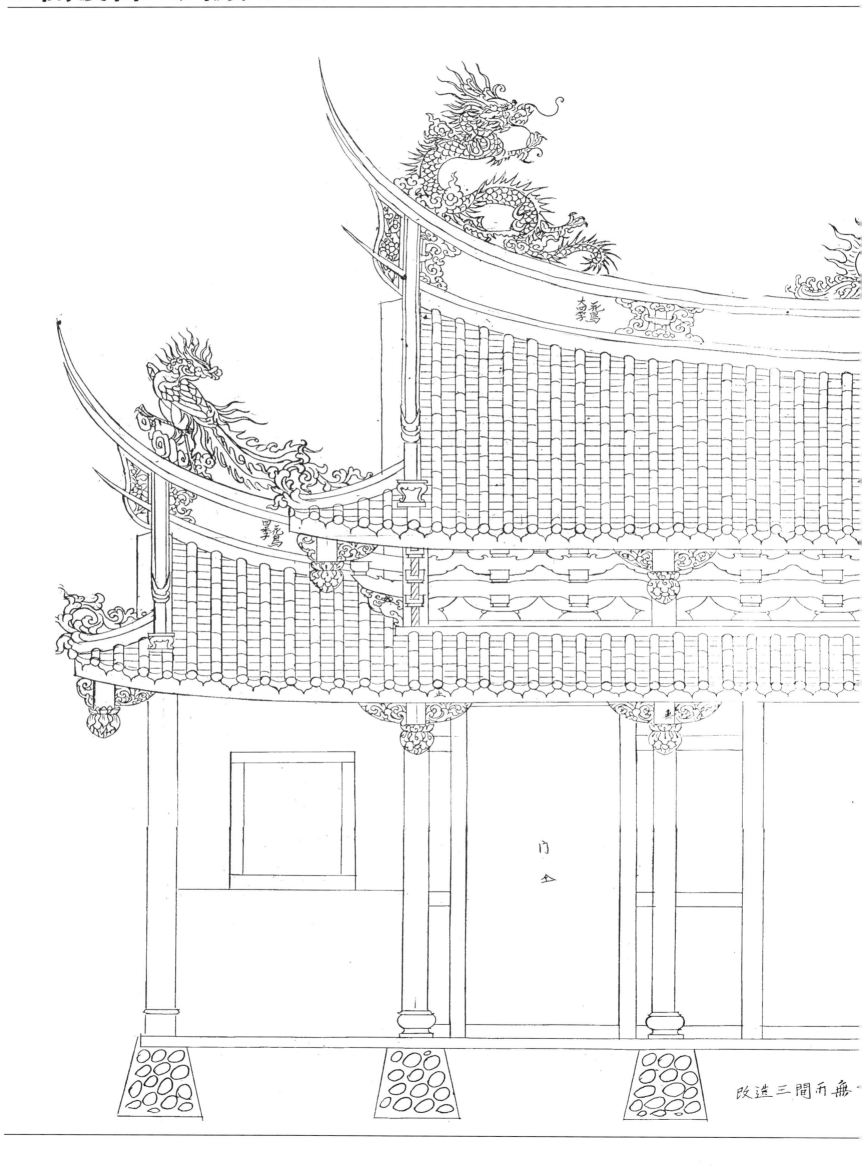

改造三間而無

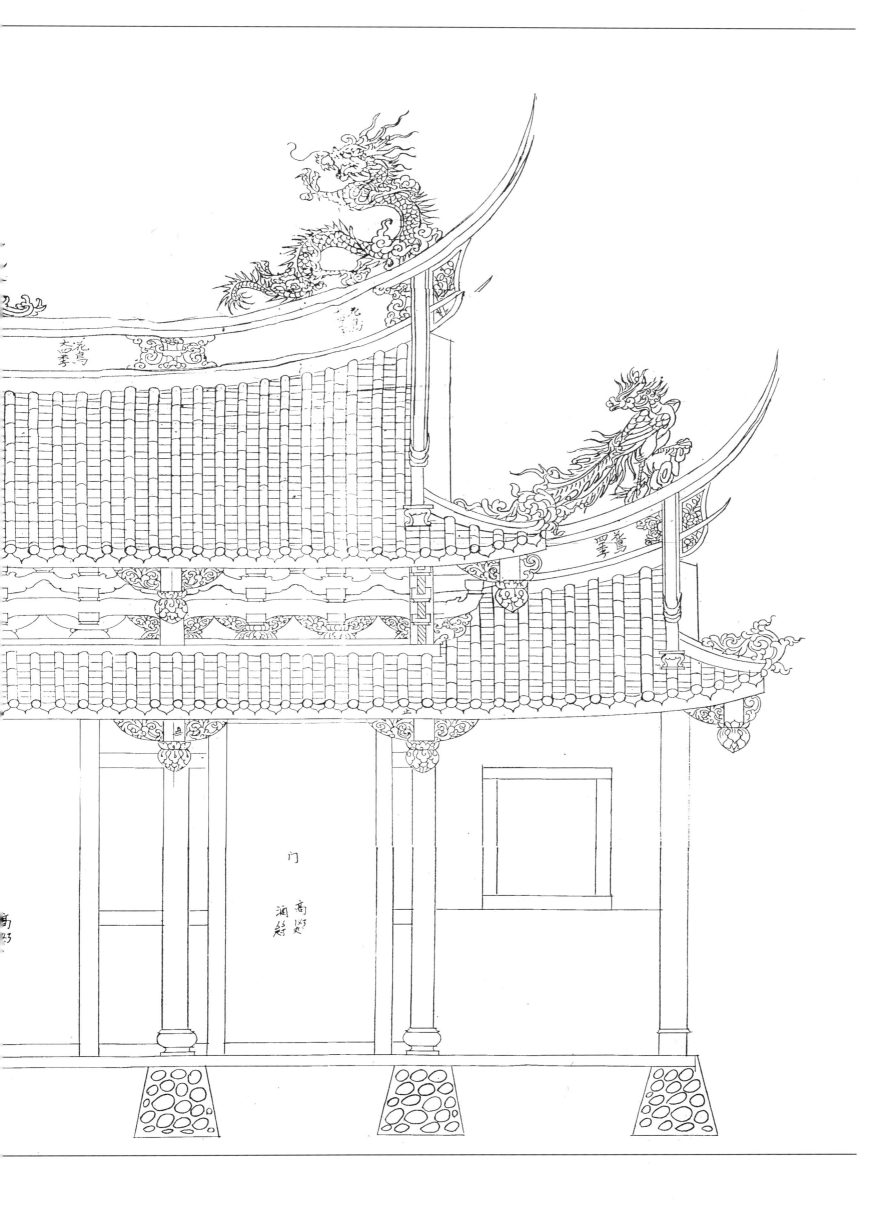

■關渡玉女宮重修新建神龕　年代：1954

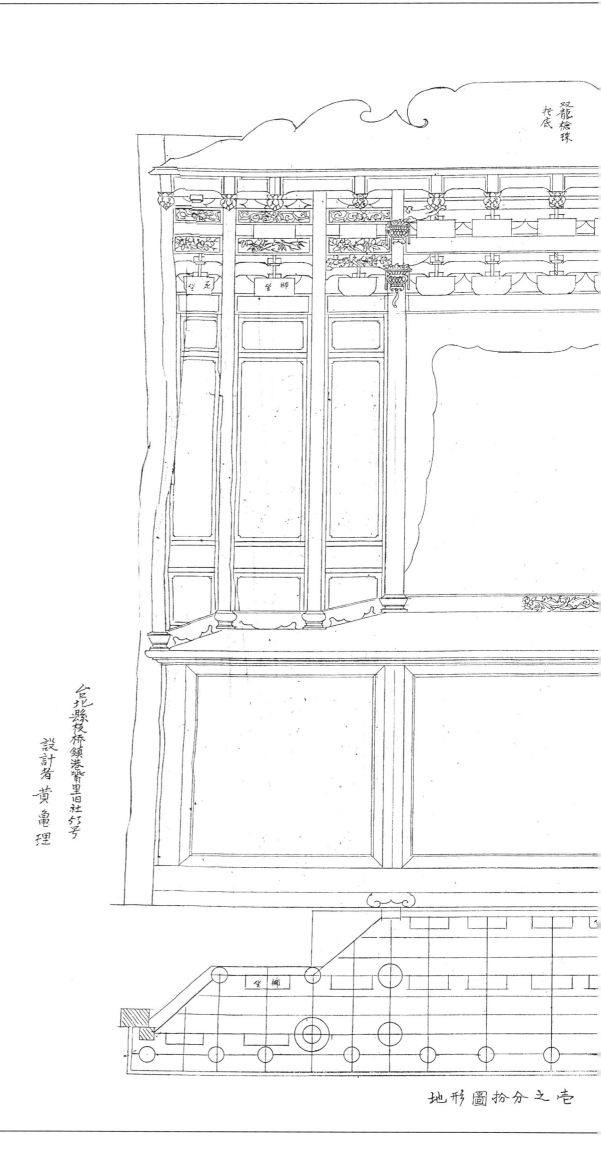

雙龍搶珠
托底

台北縣枋橋鎮港嘴里旧社竹号

設計者　黄龜理

地形圖扮分之壱

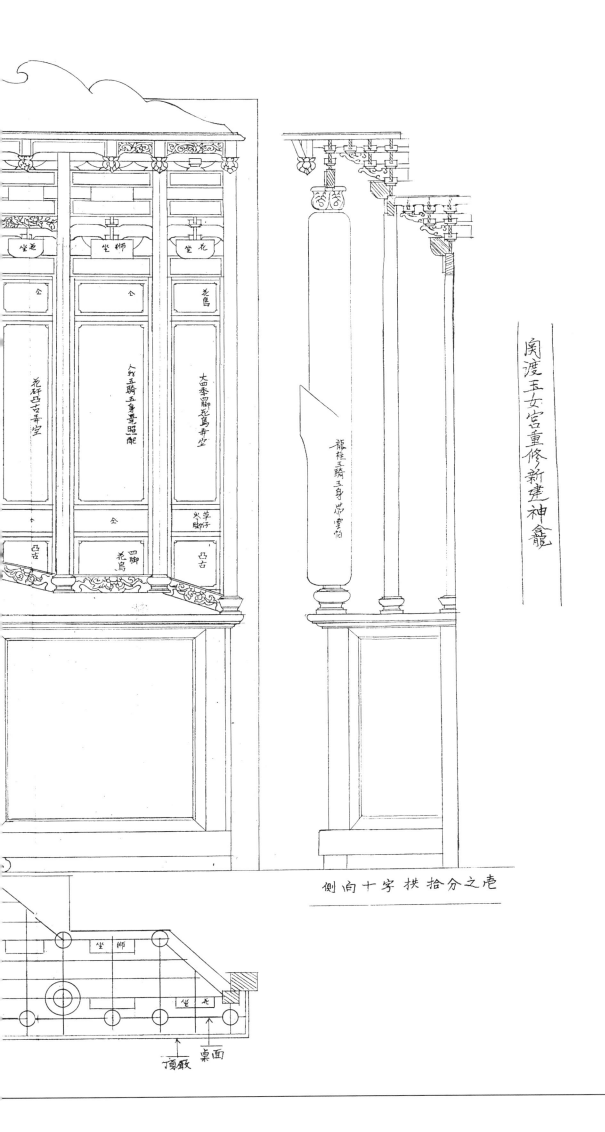

坐花　坐獅　坐龍

公　公　老鳥

老許馬古弄空　人物五騎五身帶照配　大四季四脚花鳥弄空

草獅腳仔

十　公　凸古
凸古　四脚花鳥

龍柱五騎五身帶雲帕

關渡玉女宮重修新建神龕

側向十字栱拾分之壹

坐獅

坐龍

頂嚴　桌面

■關渡宮邊龕　年代：1954

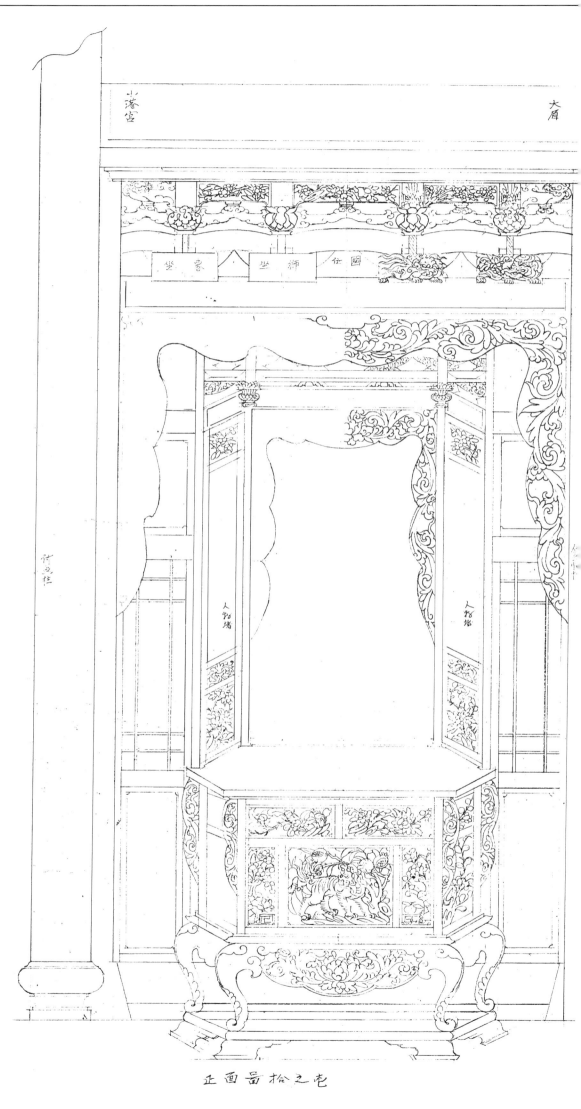

正面圖拾之壹

68.3 × 54公分

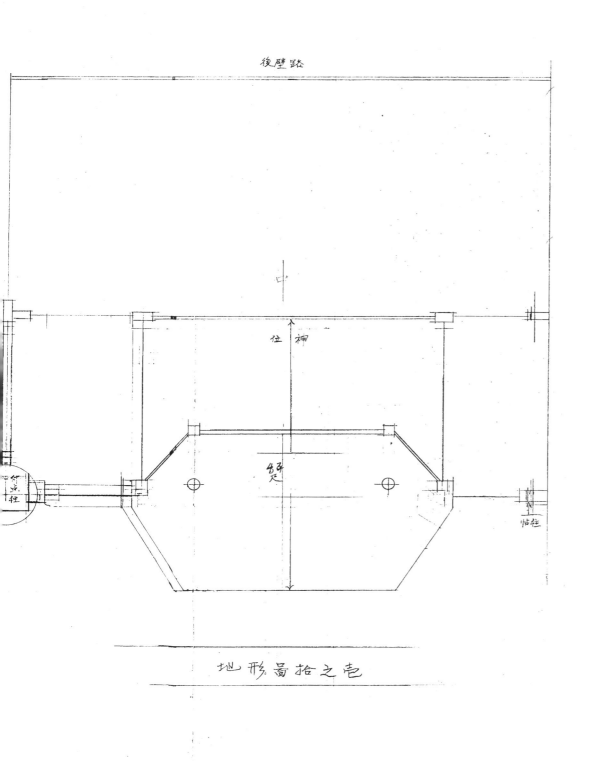

地形圖拾之壹

■關渡宮中龕　　年代：1954

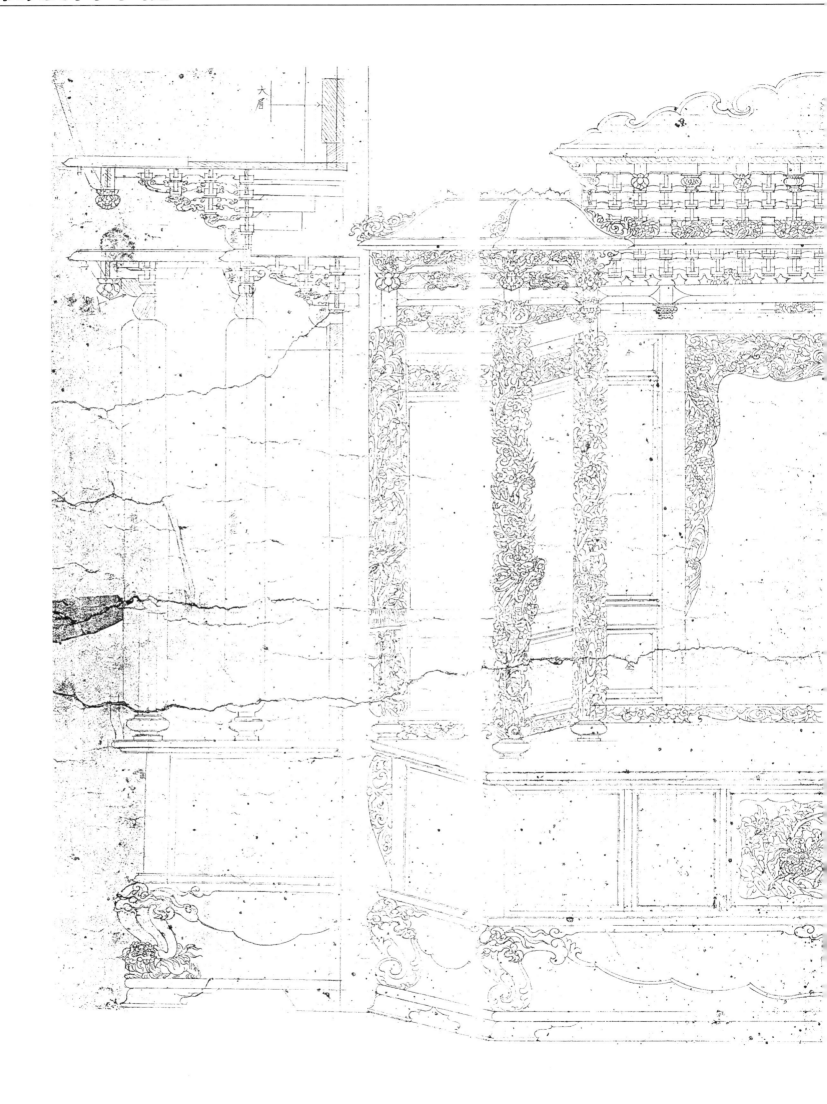

77.5 × 54 公分

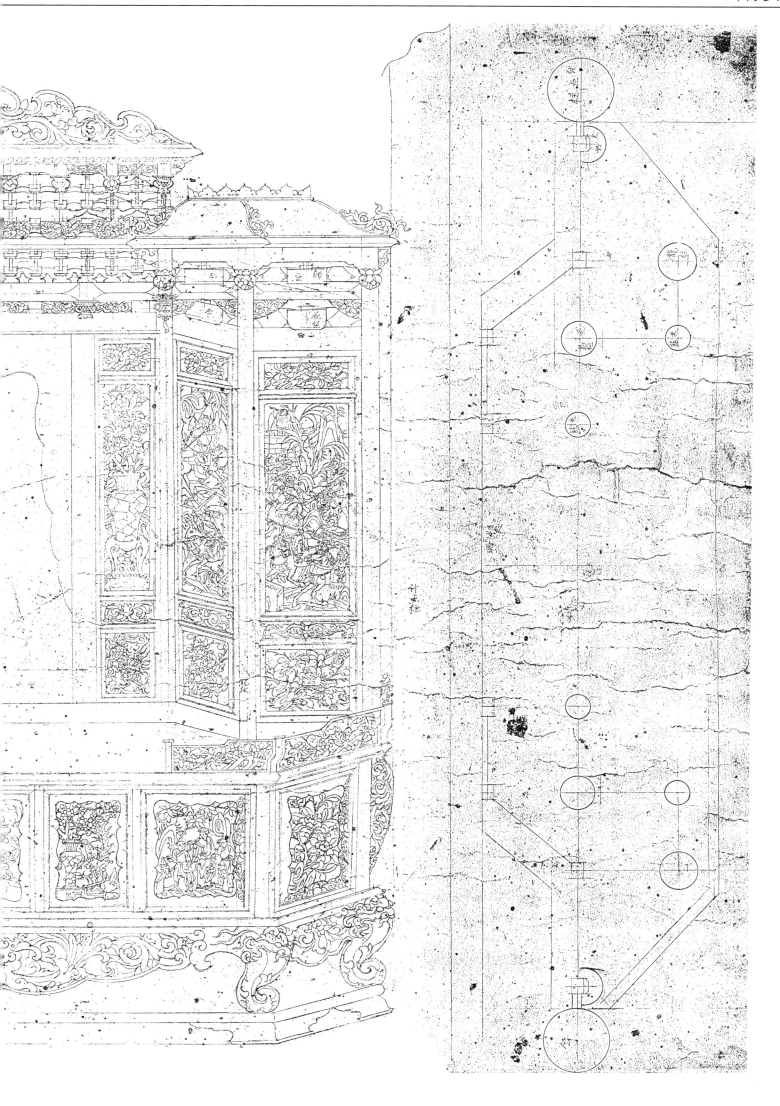

■關渡宮中龕（局部）

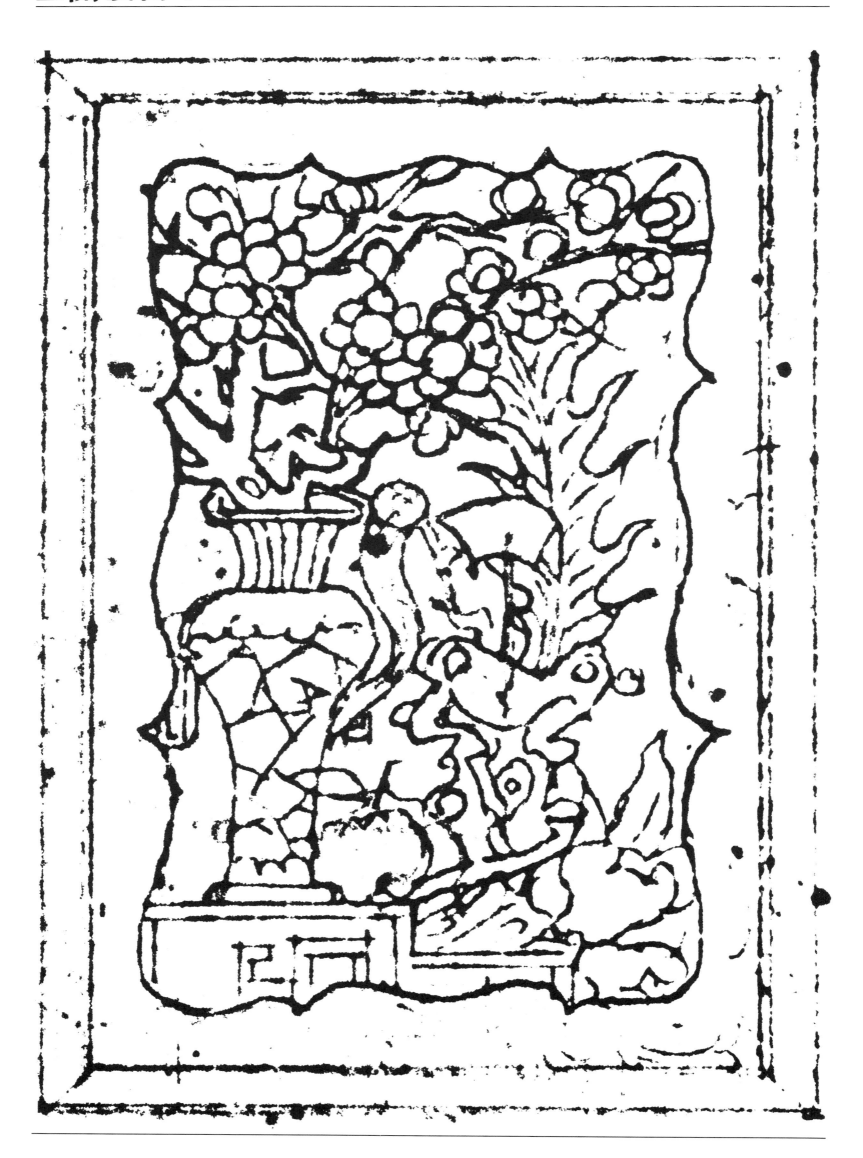

■關渡宮中龕（局部）

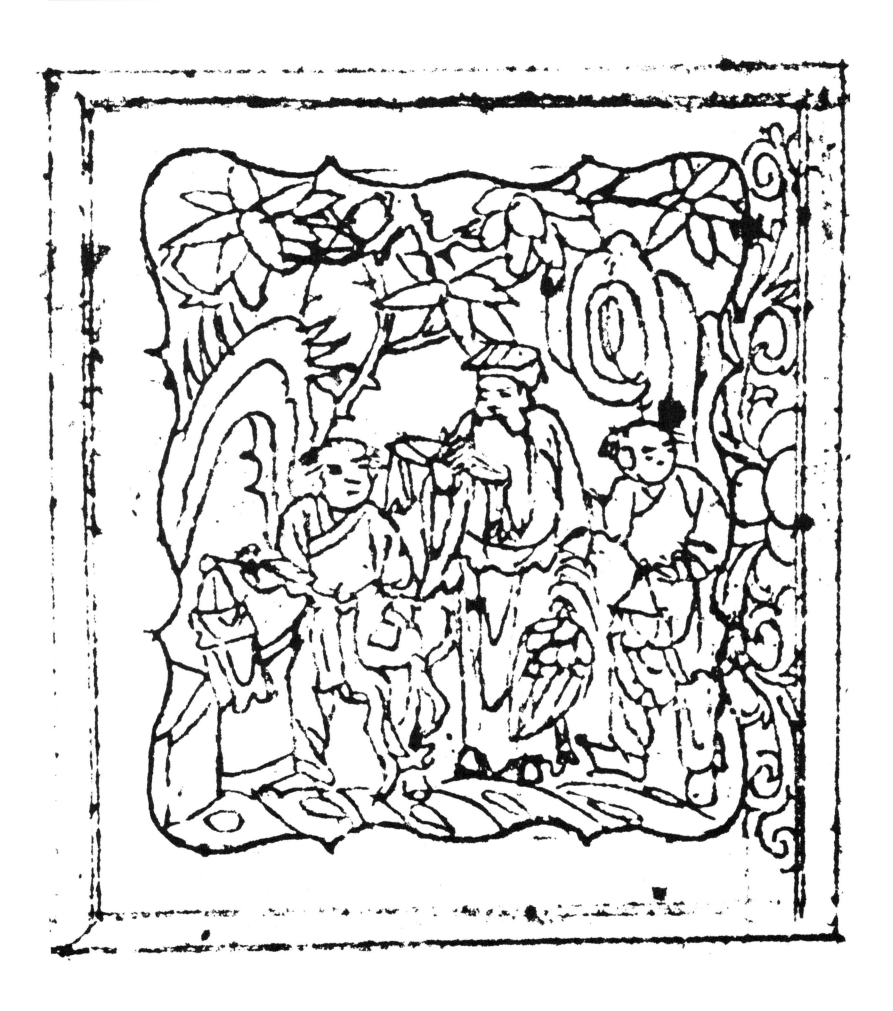

■關渡宮中龕（局部）

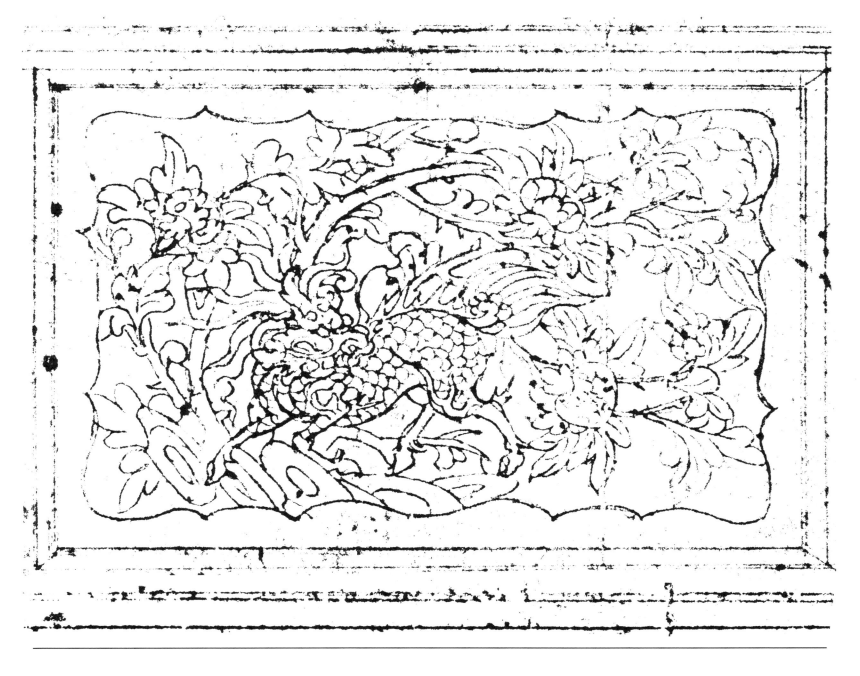

■ 關渡宮中龕 （局部）

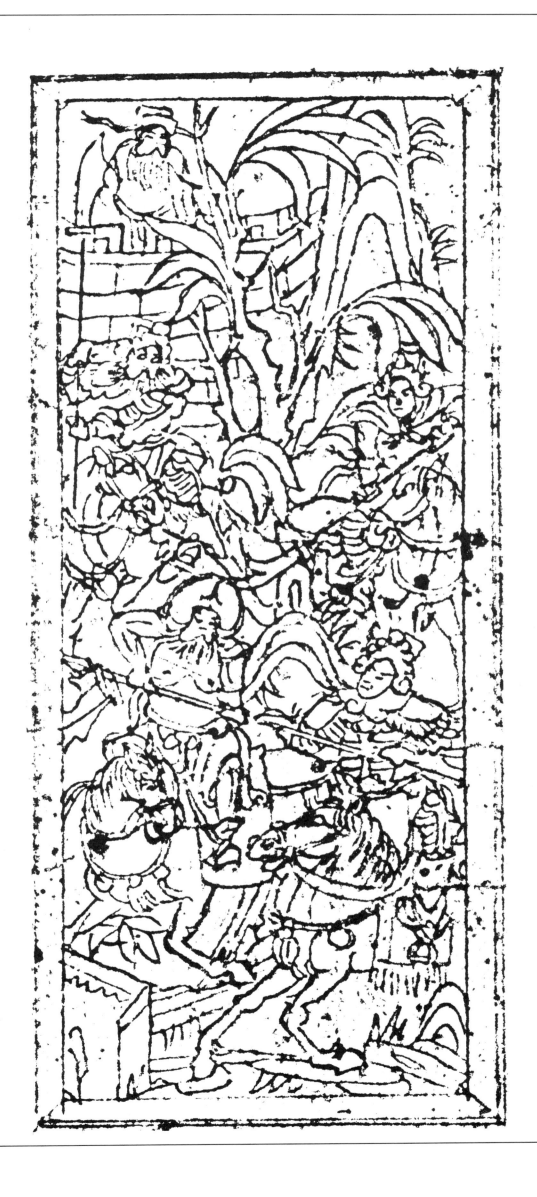

■關渡宮中龕（局部）

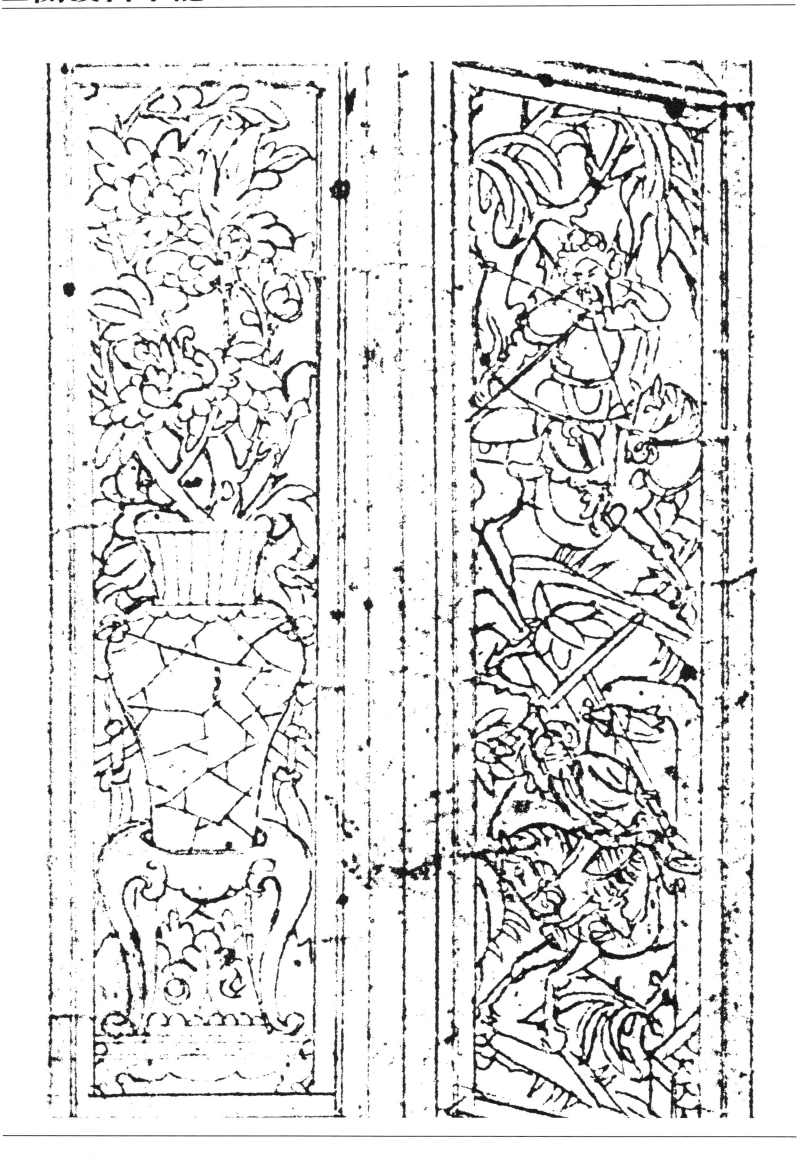

關渡宮中龕（局部）

■關渡宮中龕（局部）

（局部）

■關渡宮中龕（局部）

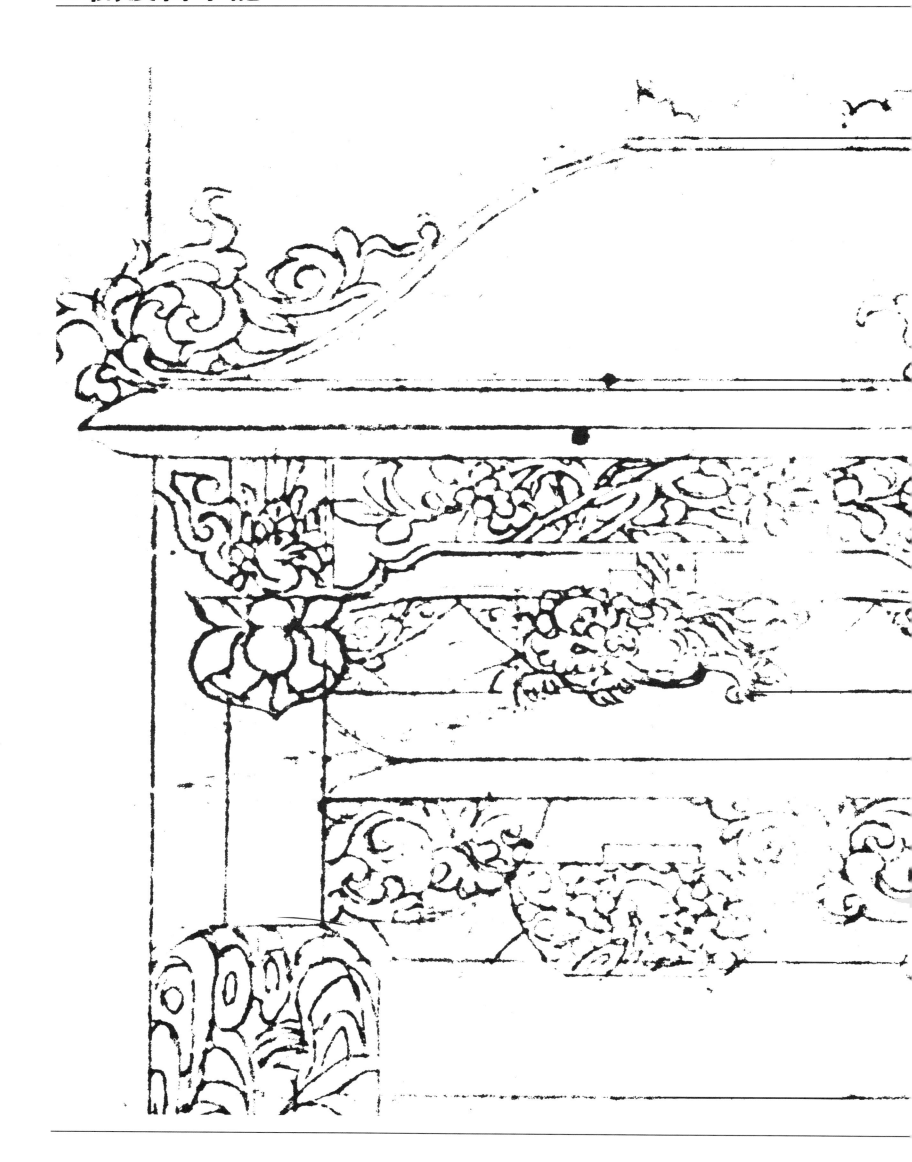

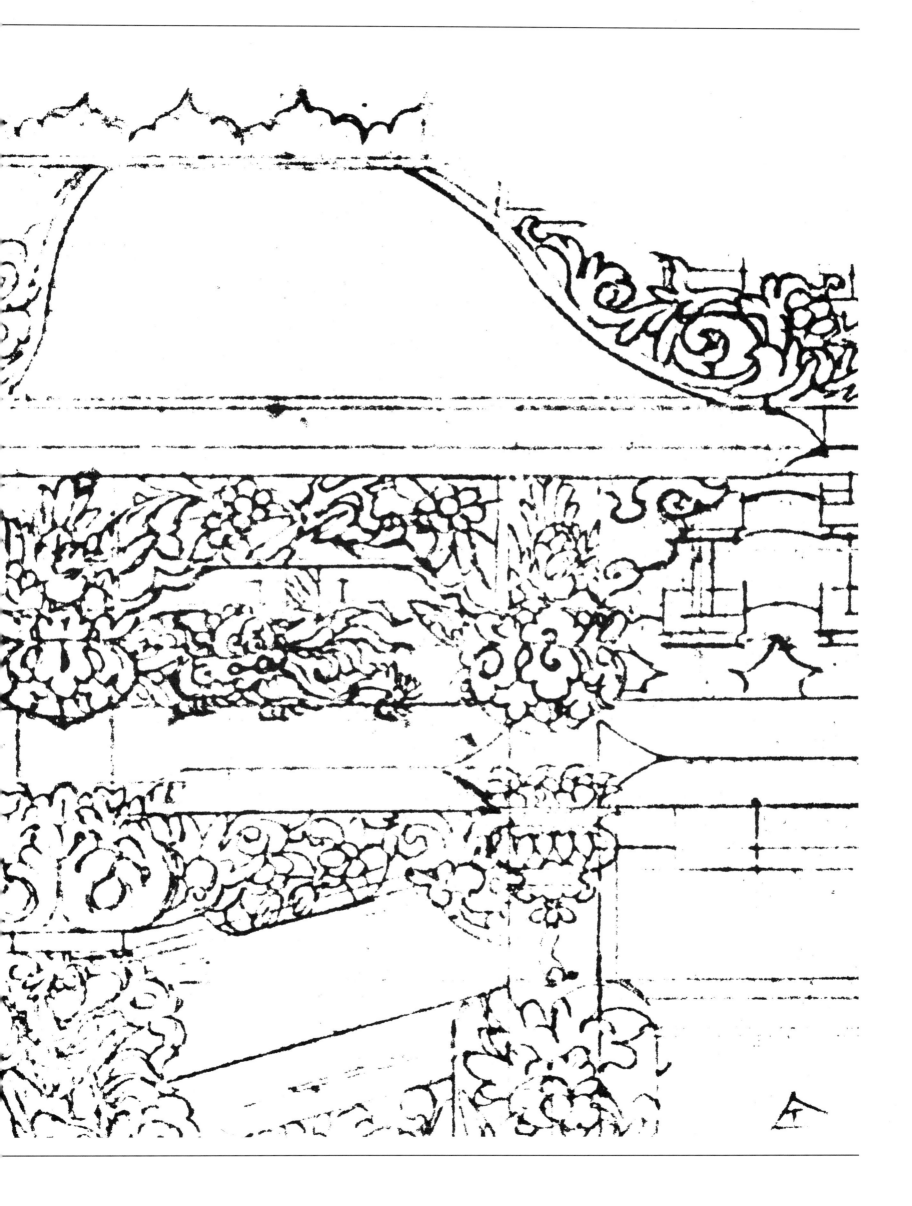

■關渡宮中龕（局部）

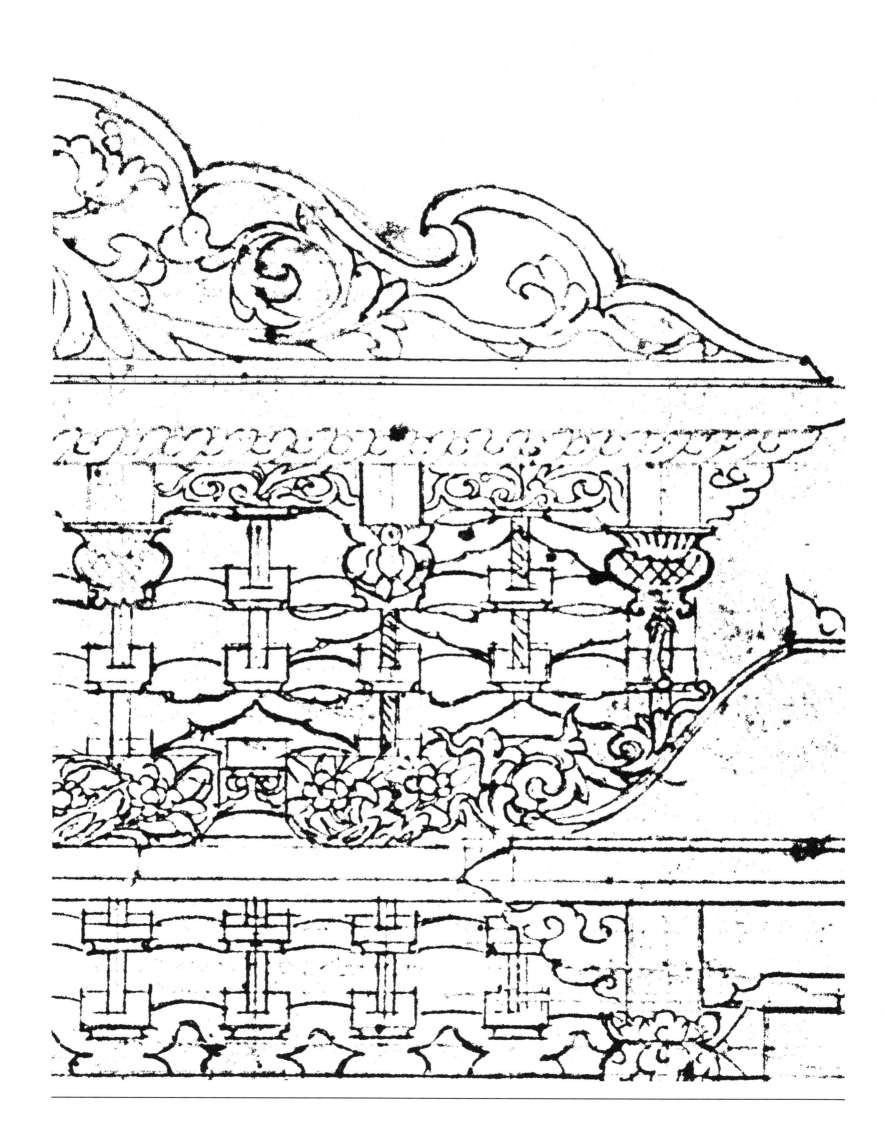

乙類

教學圖稿

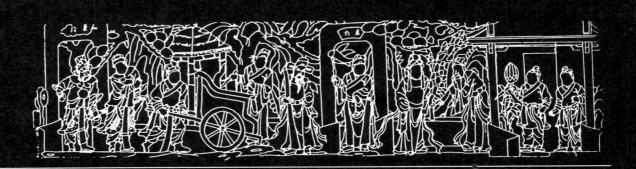

■單刀赴會　　年代：1991

一、圖稿來源：三國演義第 66 回
二、圖稿用途：員光（通隨）
三、圖稿人物：關羽、魯肅、周倉、
呂蒙、甘寧
四、圖稿配景：松、門、亭、石
五、圖稿故事：孫權為討回借給劉
備的荊州，扣押諸葛謹要脅劉備歸
還荊州，而孔明與劉備早已串通
好，以雲長據長沙、靈陵、貴陽三
郡還他，同關公擇善固執，當然不
肯，碰了一鼻子灰，孫權責備借地
的魯肅，故魯肅設計埋伏一支軍
隊，再請關公赴會，關公明知有
詐，但仍照樣赴會，宴會喝酒之
際，魯肅提出歸還荊州，關公副將
周倉在旁，非常生氣，為關公喝
止，並裝醉一手拿大刀，一手捉嚇
的魂不附體的魯肅，一直退至江
邊，等周倉以旗為訊號，通知對岸
關平接應的船隻，而魯肅埋伏的幾
名大將呂蒙、甘寧怕傷了魯肅，不
敢出手。

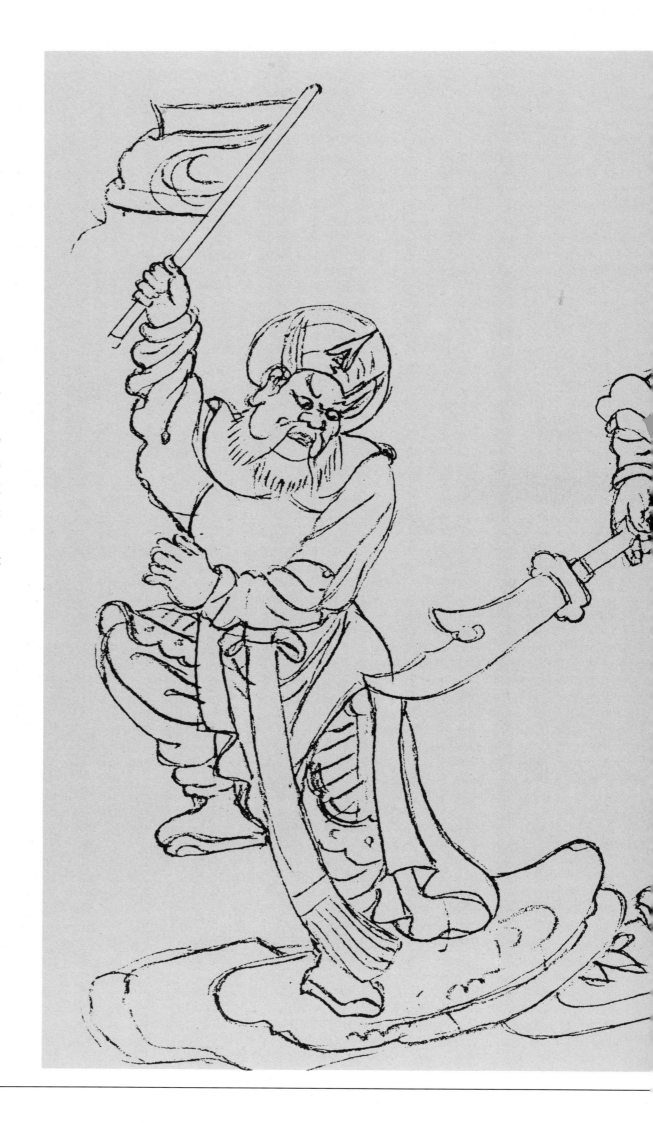

單刀赴会

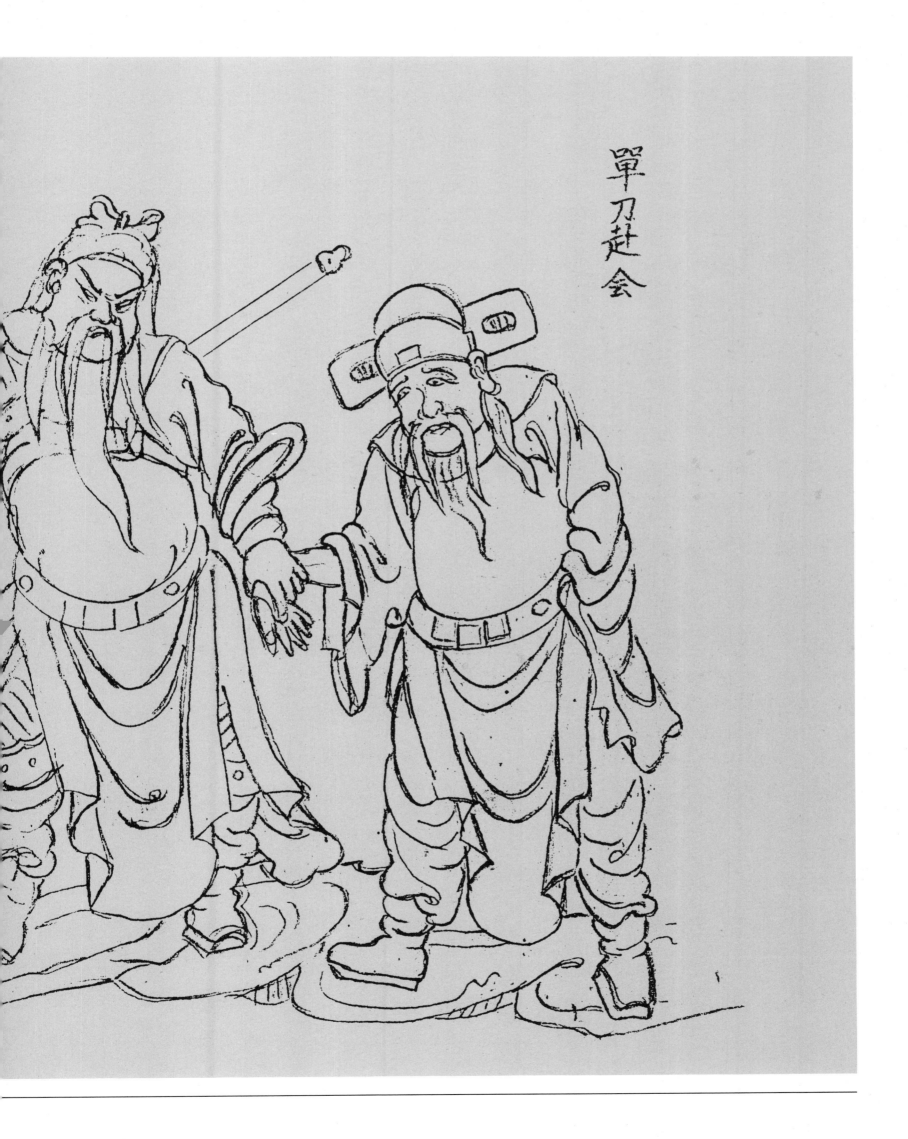

■漁翁得利　　年代：1991

一、圖稿來源：成語故事

二、圖稿用途：員光（通隨）

三、圖稿人物：漁翁、小童、鷸、蚌

四、圖稿配景：水紋、蘆竹、柳樹、亭、石水草

五、圖稿故事：鷸子為了吃蚌，為蚌所夾，漁翁不費吹灰之力，便獲二物。

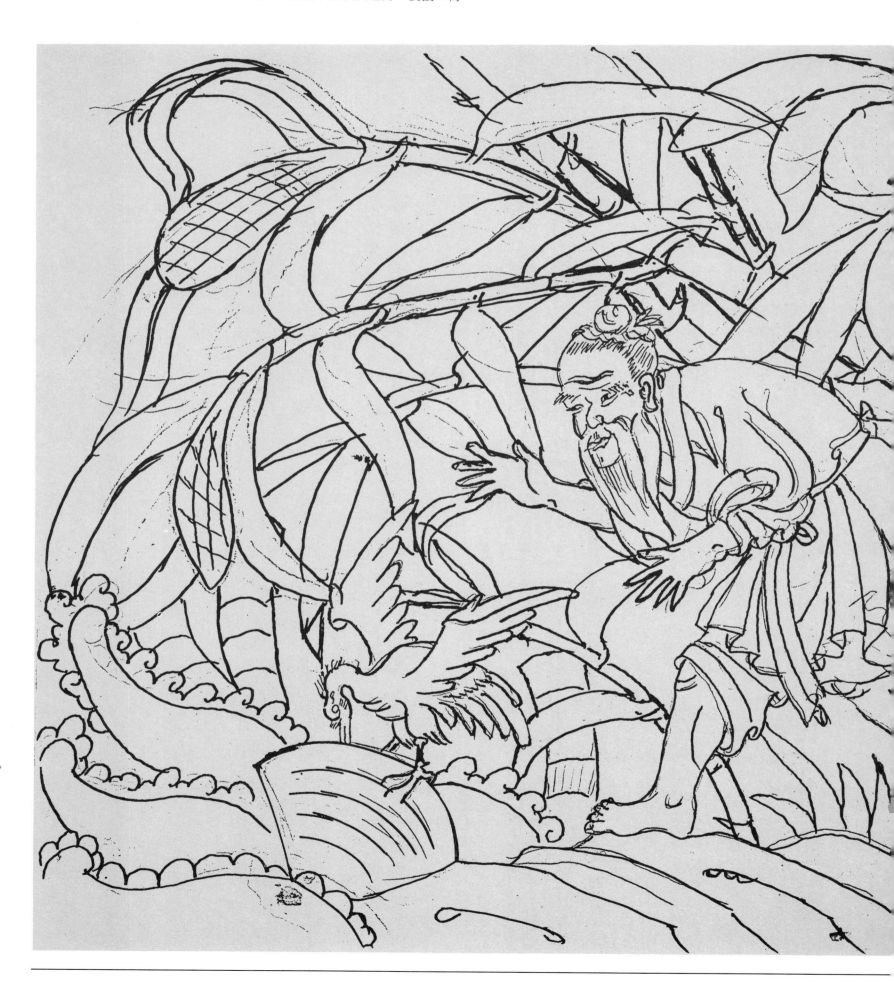

63. 2 × 33. 5 公分

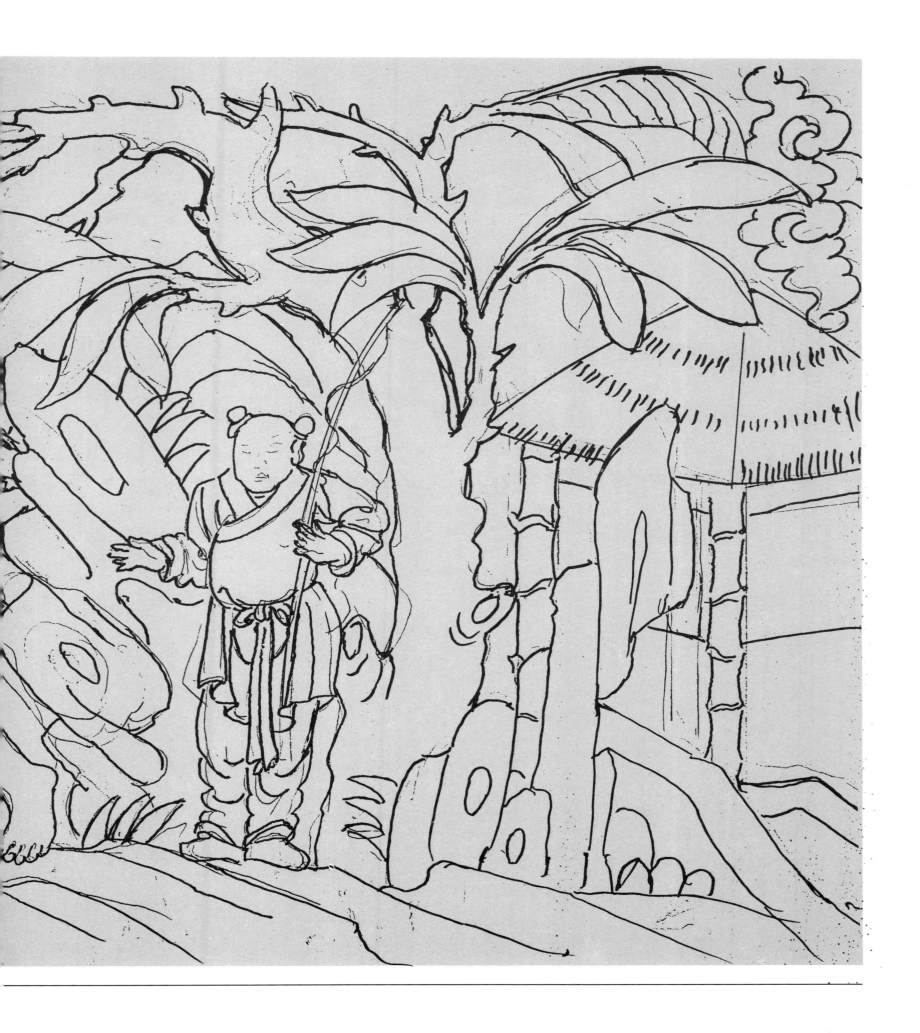

■劉、關、張 別徐庶（初稿）　年代：1992

一、圖稿來源：三國演義第 36 回

二、圖稿用途：員光（通隨）

三。圖稿人物：劉備、關羽、張飛、徐庶、兵卒三人

四、圖稿配景：松、梧桐、門、亭、石

五、圖稿故事：徐庶原名單福，因殺人而改名後投劉備為軍師。曹操派曹仁至新野攻打劉備，
在徐庶計策下使曹軍大敗，曹操為得徐庶，將徐母騙至曹營，並偽造徐母筆跡，傳書叫徐 庶
離開劉備，徐庶明知有詐，但為了母親安危不得不去，故辭別玄德，劉、關、張三兄弟雖 難
過，但也沒有理由阻止徐庶，最後只有設宴送徐，一直送到郊外，直至看不到徐庶為止， 沿
途只要會遮到送行的視線，就叫人將樹枝砍斷，離情之不捨確讓人感動。

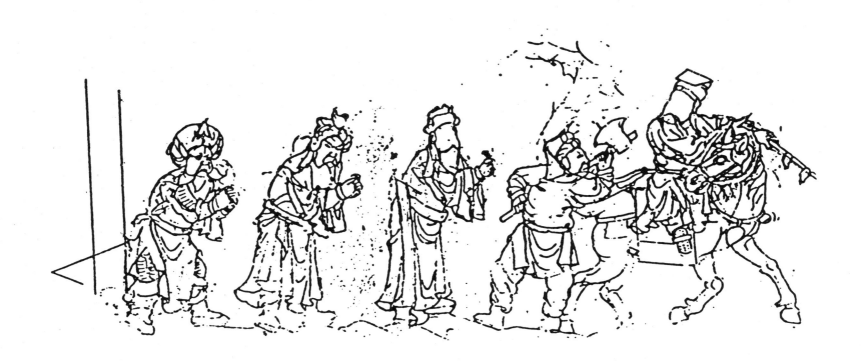

78.6 × 33.2 公分

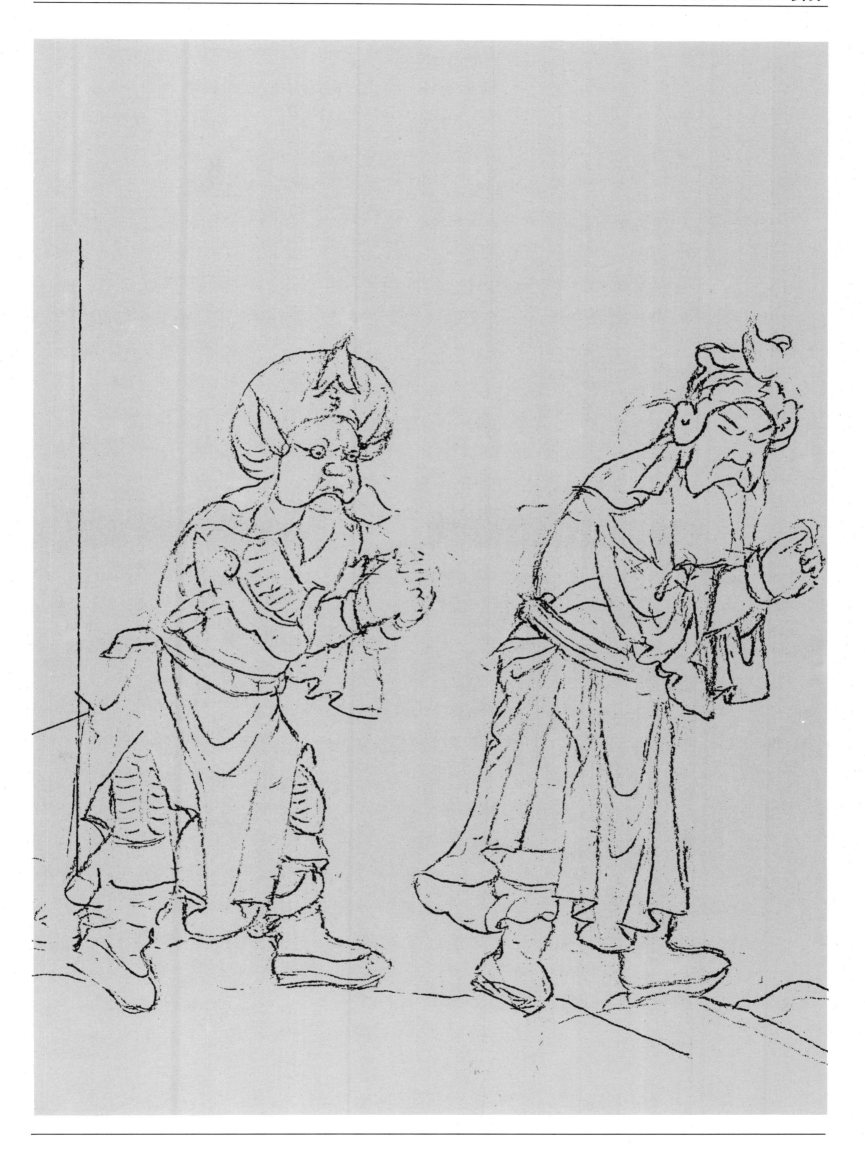

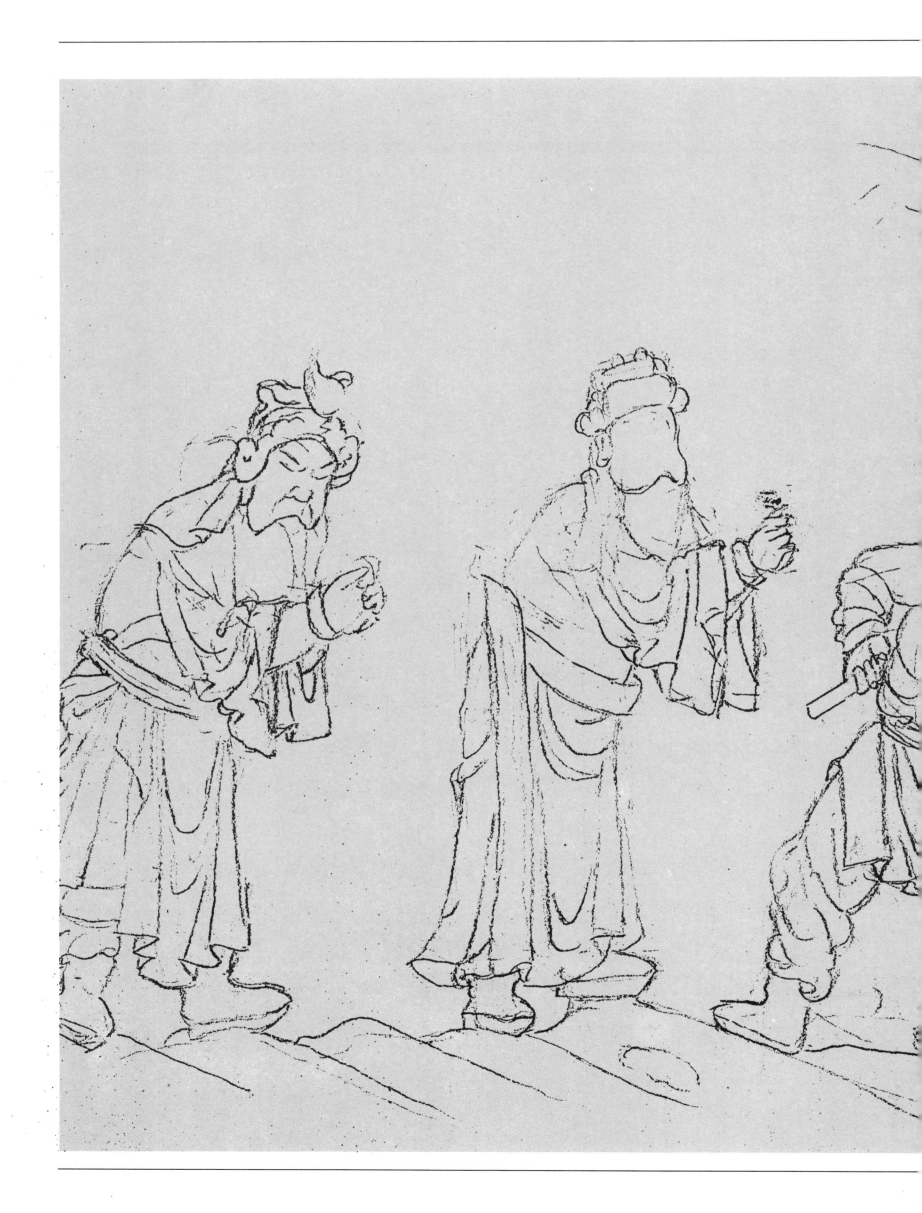

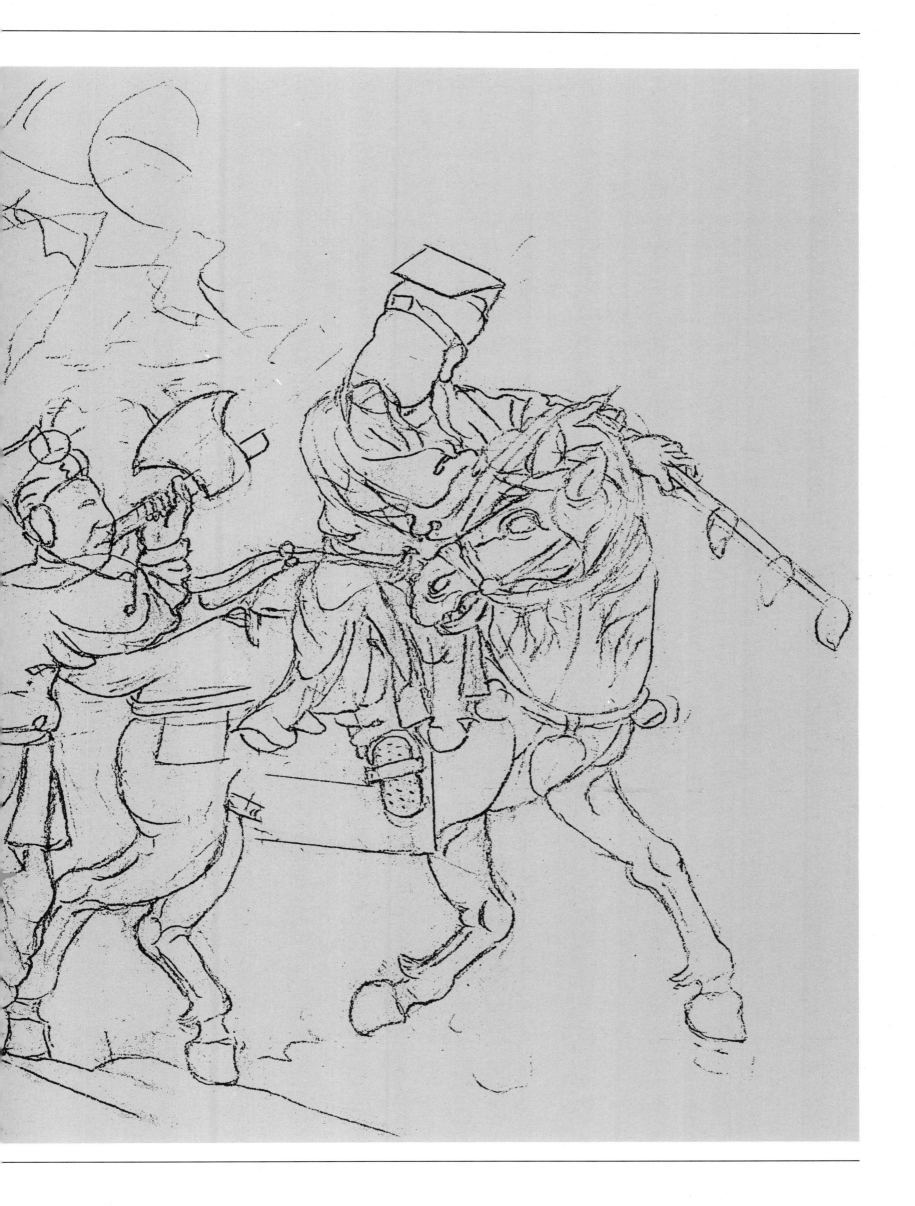

■劉、關、張 別徐庶 年代：1992

一、圖稿來源：三國演義第 36 回

二、圖稿用途：員光（通隨）

三。圖稿人物：劉備、關羽、張飛、徐庶、兵卒三人

四、圖稿配景：松、梧桐、門、亭、石

五、圖稿故事：徐庶原名單福，因殺人而改名後投劉備為軍師。曹操派曹仁至新野攻打劉備，在徐庶計策下使曹軍大敗，曹操為得徐庶，將徐母騙至曹營，並偽造徐母筆跡，傳書叫徐 庶離開劉備，徐庶明知有詐，但為了母親安危不得不去，故辭別玄德，劉、關、張三兄弟雖 難過，但也沒有理由阻止徐庶，最後只有設宴送徐，一直送到郊外，直至看不到徐庶為止， 沿途只要會遮到送行的視線，就叫人將樹枝砍斷，離情之不捨確讓人感動。

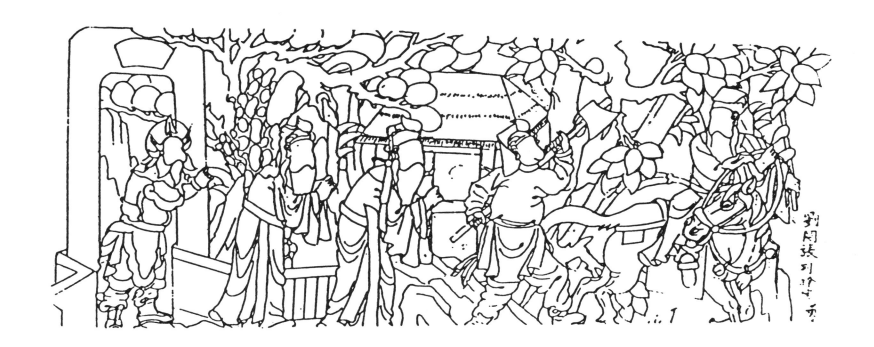

72.8 × 33.5 公分

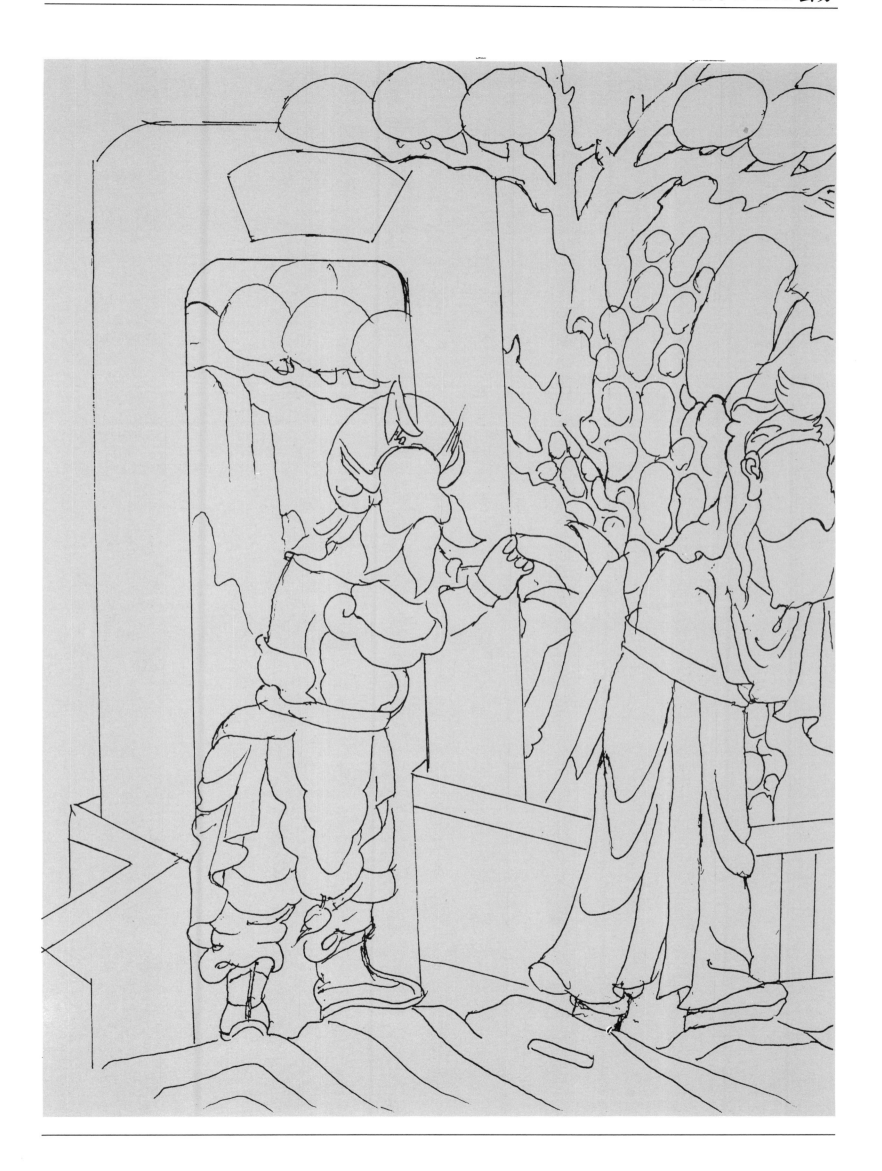

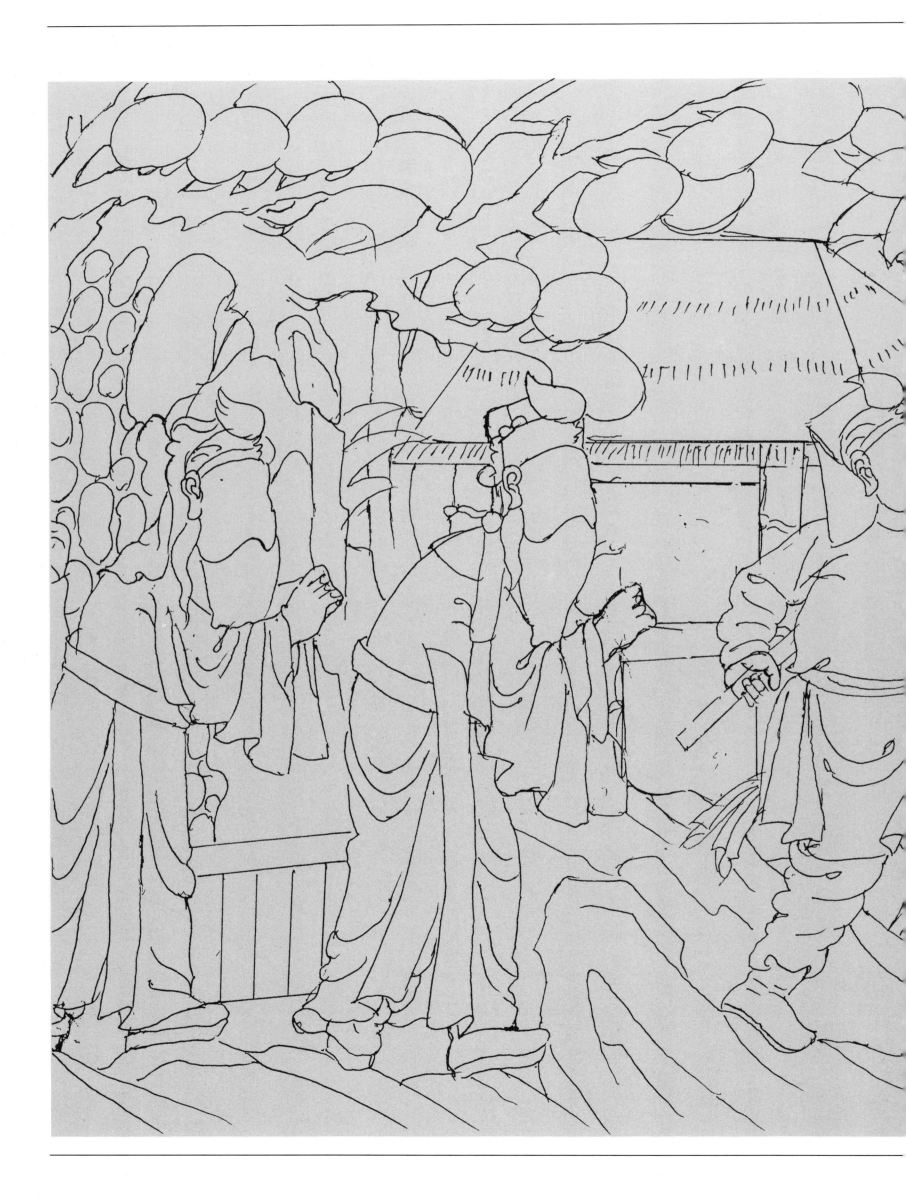

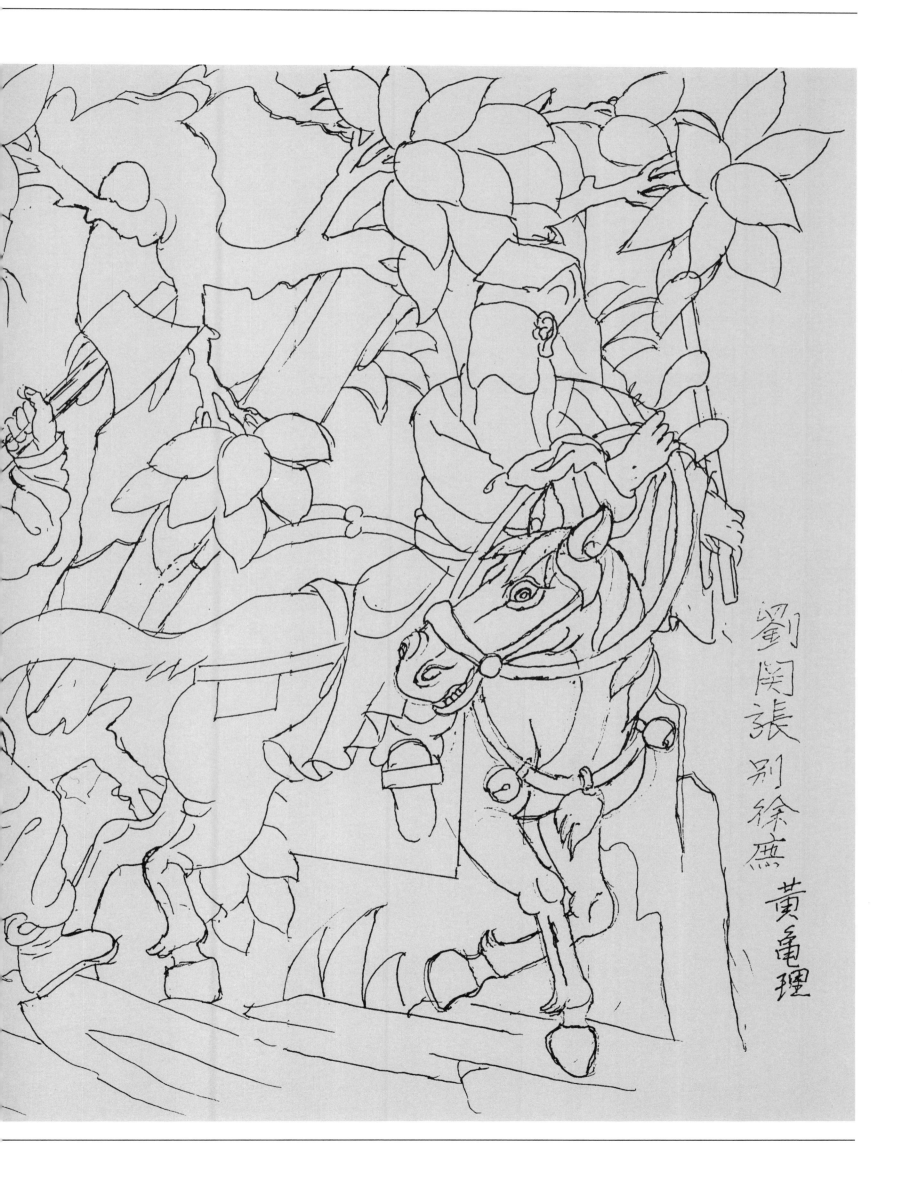

劉關張別徐庶　黃竜理

■安居平五路　　年代：1992

125 × 33.5公分

一、圖稿來源：三國演義第 85 回

二、圖稿用途：員光（通隨）

三、圖稿人物：孔明、劉禪、鄧芝、書僮兩人、車伕、宦官兩人、關興、張苞

四、圖稿配景：屋宇、門、松、柳、車駕石

五、圖稿故事：劉備駕崩，魏主曹丕知道後大喜，乘其國無主起兵伐之，經司馬懿獻計，用五路兵馬四面夾攻，劉禪大驚，急速派人通知 丞相，但孔明卻暫不出視事，最後劉禪乃親 往相府，見孔明正在沈思，問其由，孔明大笑道 五路大兵已退四路，只剩孫權一路，雖有退 兵之計，卻獨缺能言善道之人，最後派鄧芝入東吳當說客，順利達成任務。其實孔明早令馬超、魏延、李嚴、趙雲兵分四路阻擋魏國之四路大 軍，用關興、張苞引兵於緊要之處救急之用 ，調遣之事皆不經成都，故無人知曉，由此可看出孔明用兵之神速，可謂有鬼神不測之機。

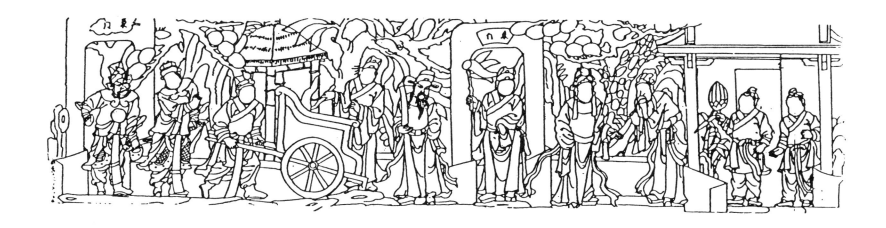

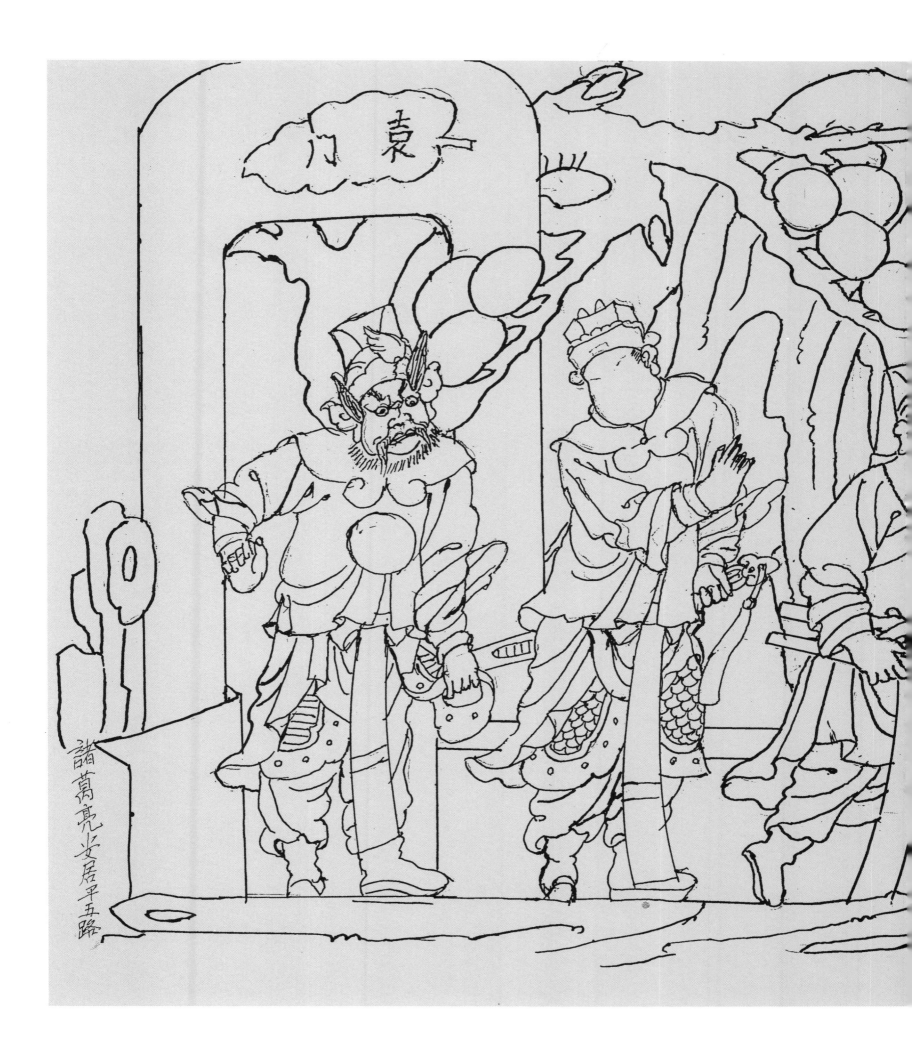

袁門

諸葛亮安居平五路

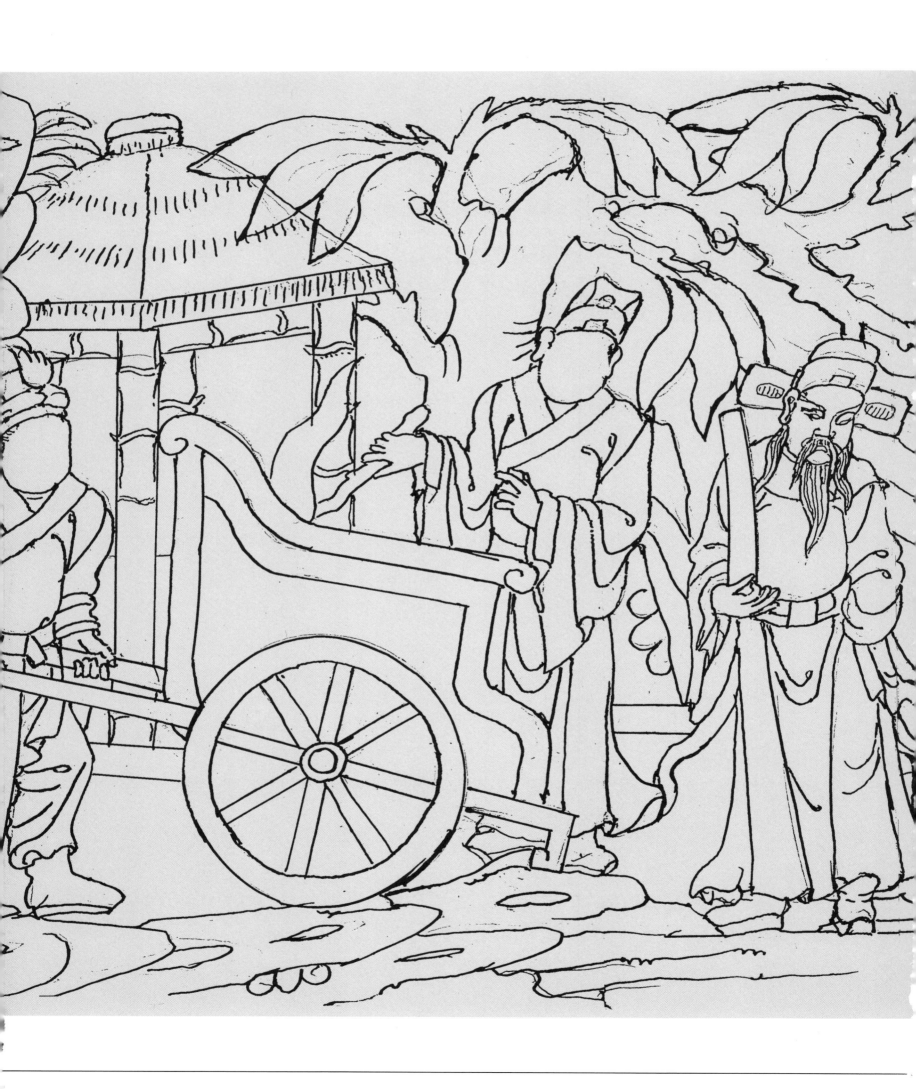

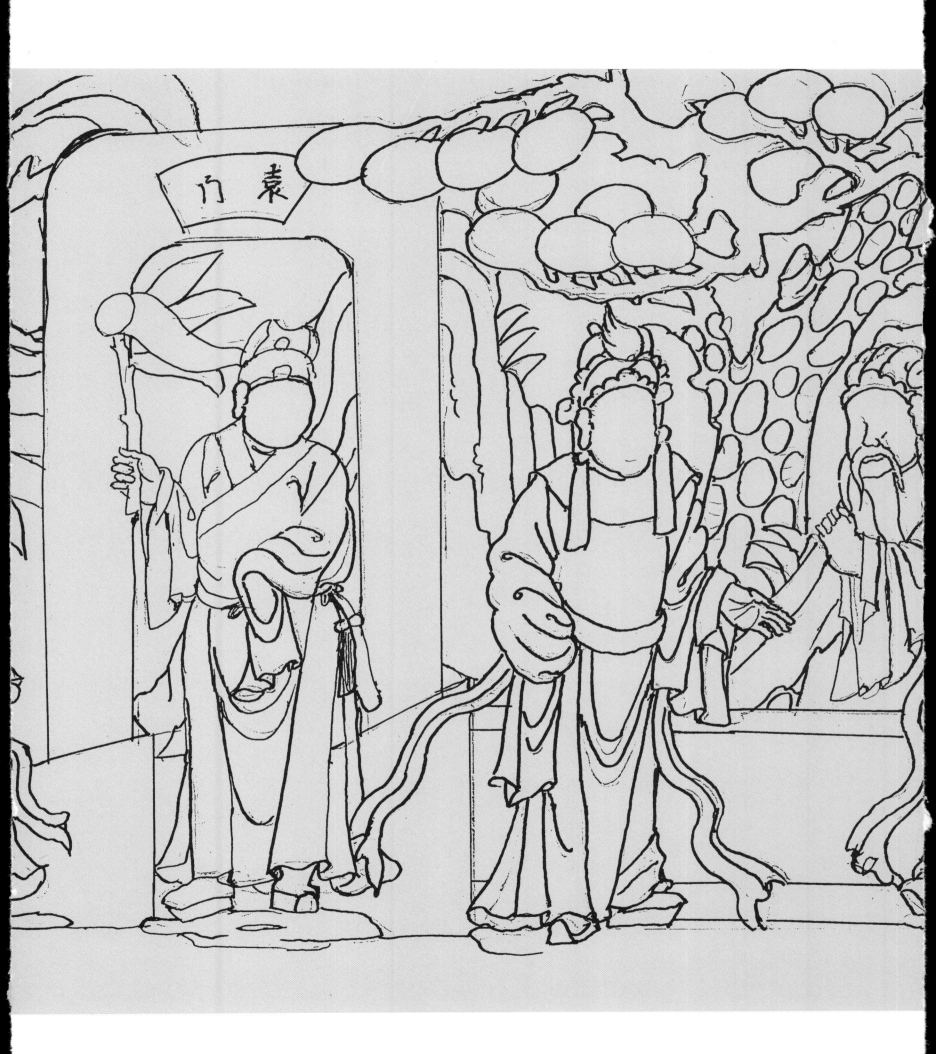

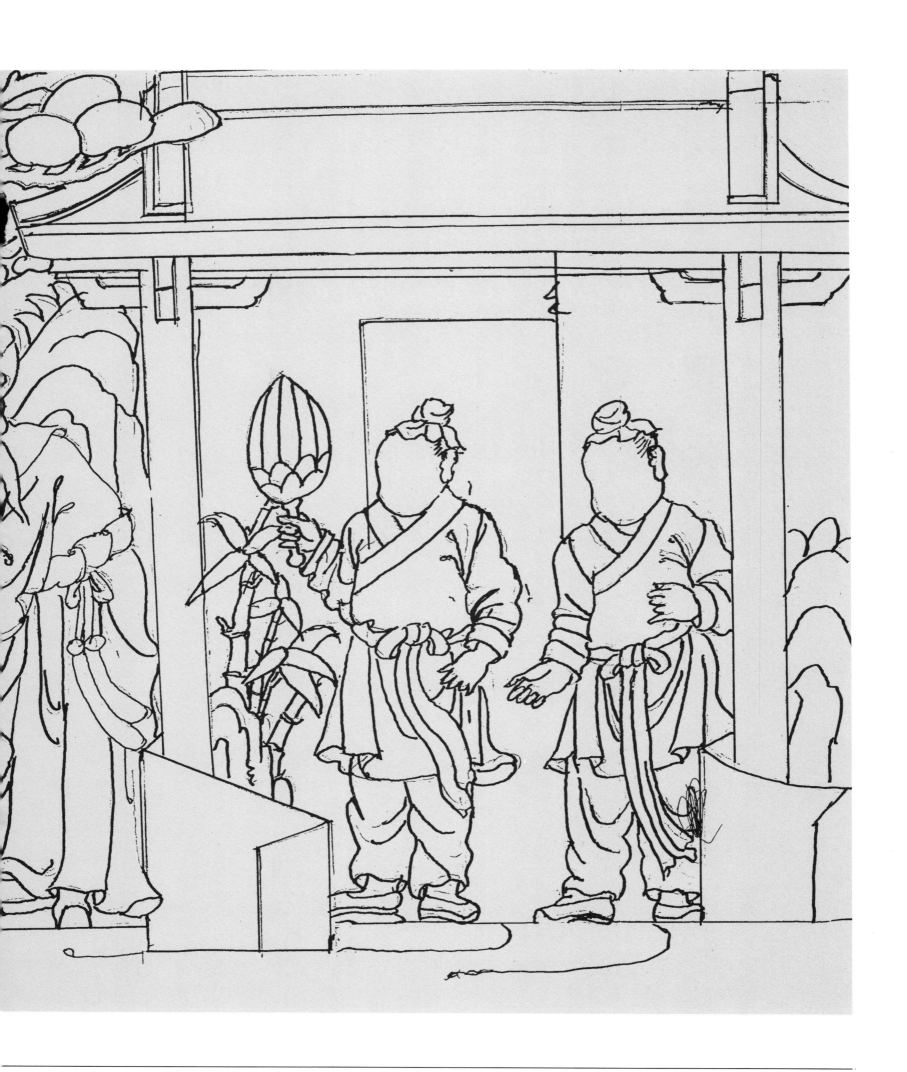

■孟母教子　　年代：1993

54.8 × 33.2公分

一、圖稿來源：三字經

二、圖稿用途：小員光

三、圖稿人物：孟母、孟子、老僕

四、圖稿配景：屋宇、柳、門、石

五、圖稿故事：孟母為了教導孟子，曾一再遷徙，只為了找一個好的學習環境，後來終於搬到學校旁，孟子也跟著學習讀書求學，一日孟子逃學回家，孟母憤而將未織完的布以剪刀 剪斷，訓其求學中輟，如同未織完之布，終不能成為有用之人，圖中孟子跪地受罰，孟母手 持戒板，老僕以手擋戒板護著孟子。

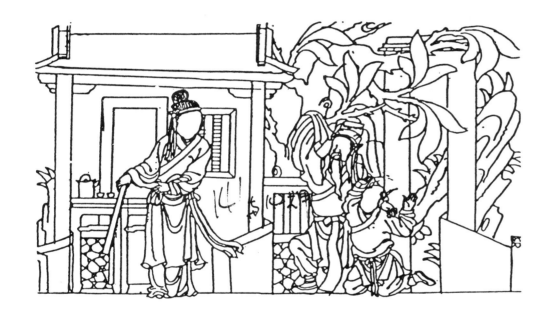

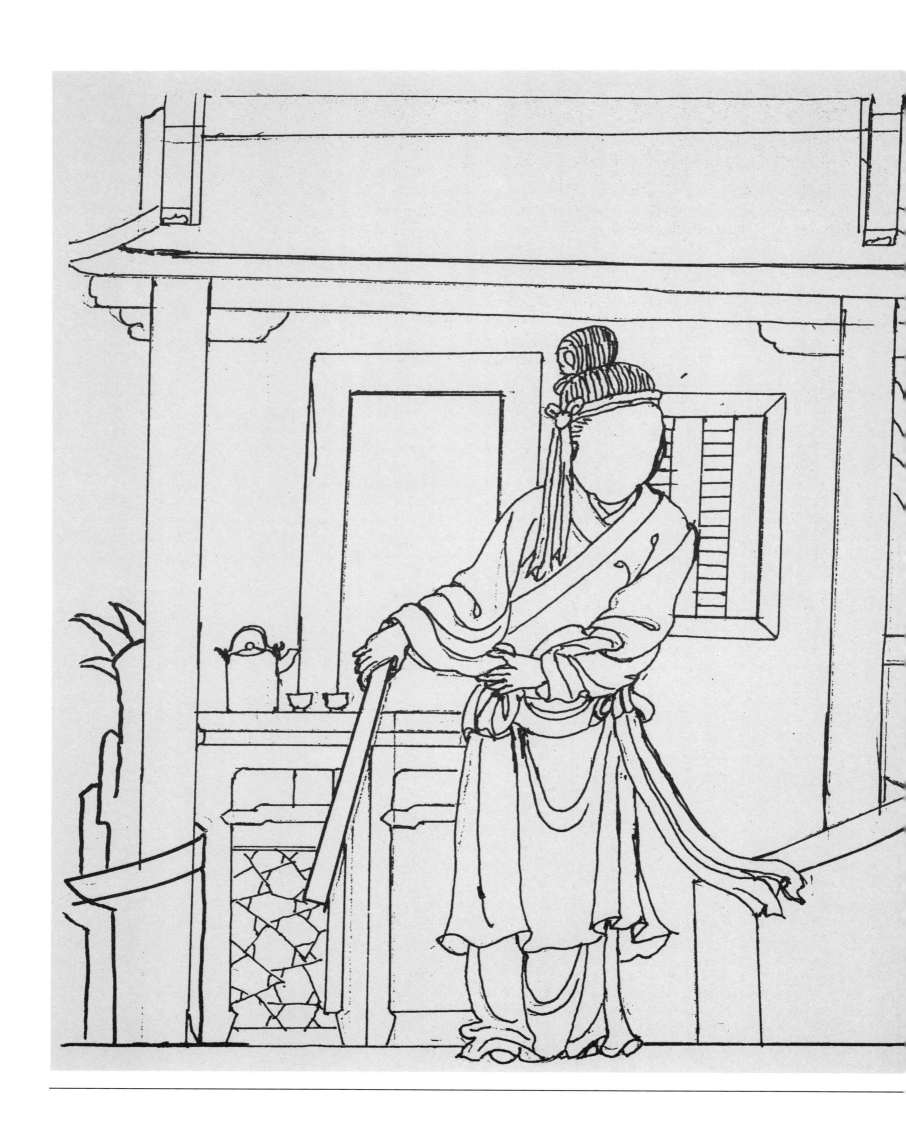

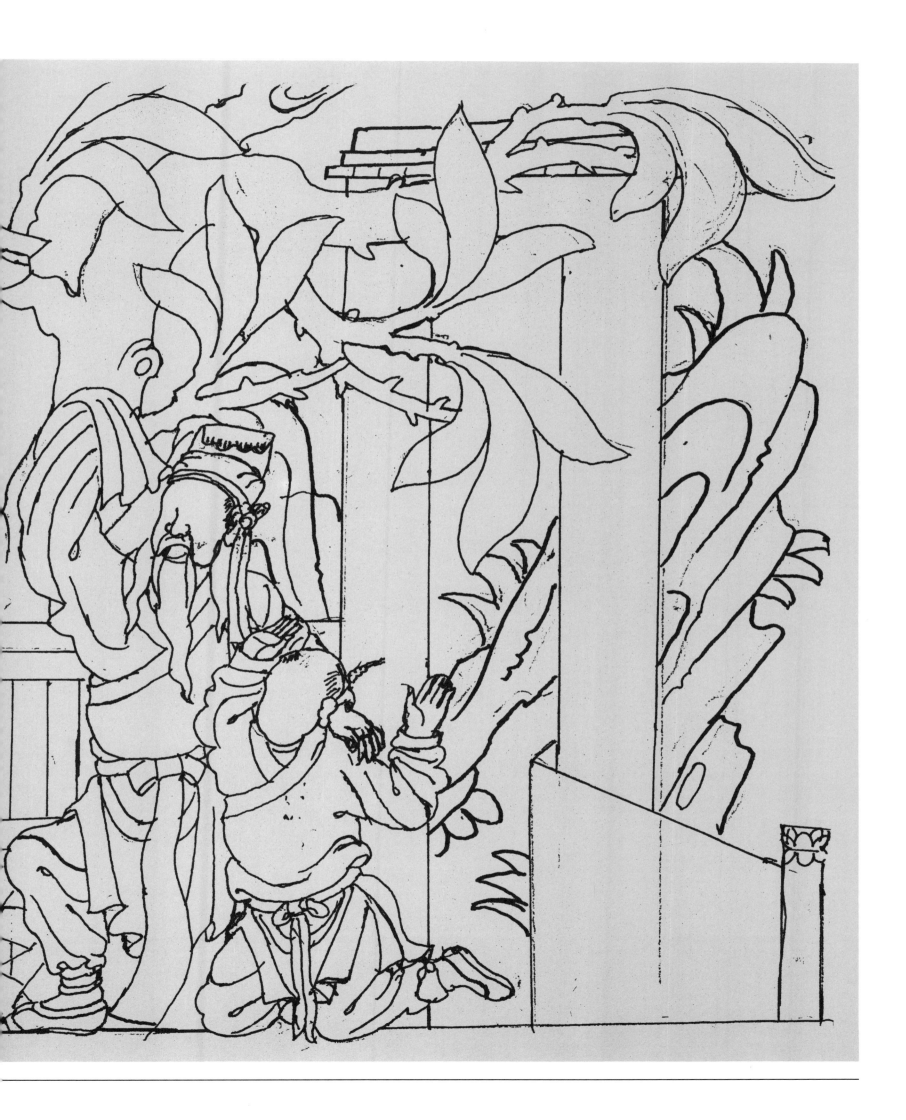

■望雲思親　年代：1993

一、圖稿來源：前後二十四孝

二、圖稿用途：小員光

三、圖稿人物：狄仁傑、侍從兩人

四、圖稿配景：門、亭、松、竹、石、雲

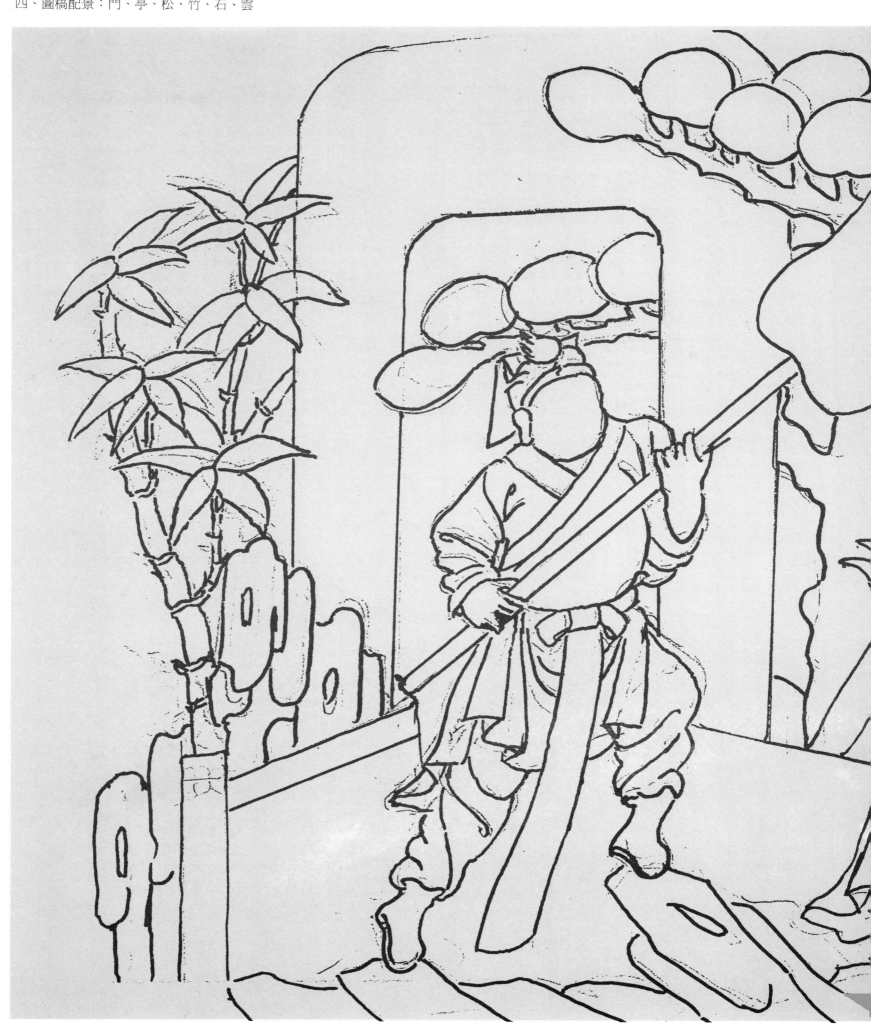

54.5 × 33.2 公分

五、圖稿故事：狄仁傑為并州法曹參軍時，親人住在河陽，有一天，狄仁傑登上太行山，看
見一朵白雲孤單地飄在天空中，就對左右說：「我的親人就住在山下」，心中一陣惆悵， 一
直到雲朵飄走之後，才離開。

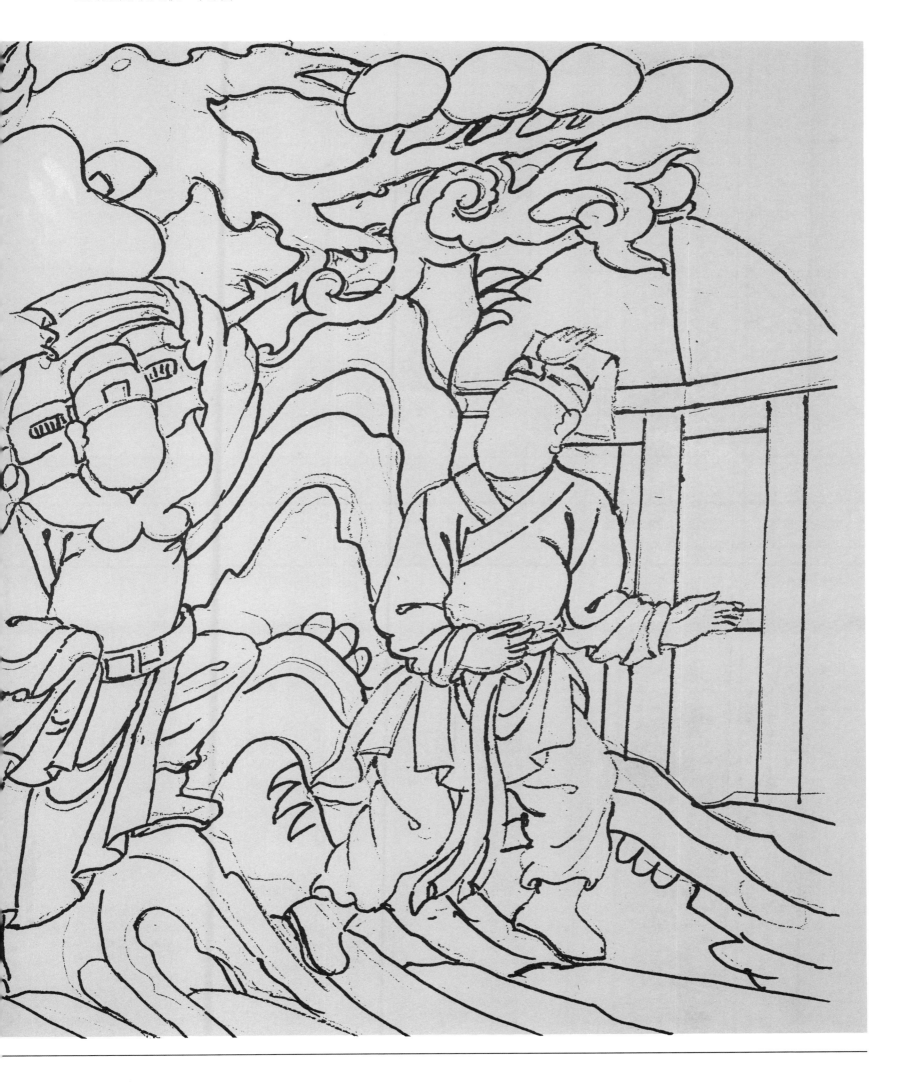

■孔明進表　　年代：1993

一、圖稿來源：三國演義第 87 回

二、圖稿用途：小員光

三、圖稿人物：孔明、書僮兩人

四、圖稿配景：山門、圓門、石、松、竹

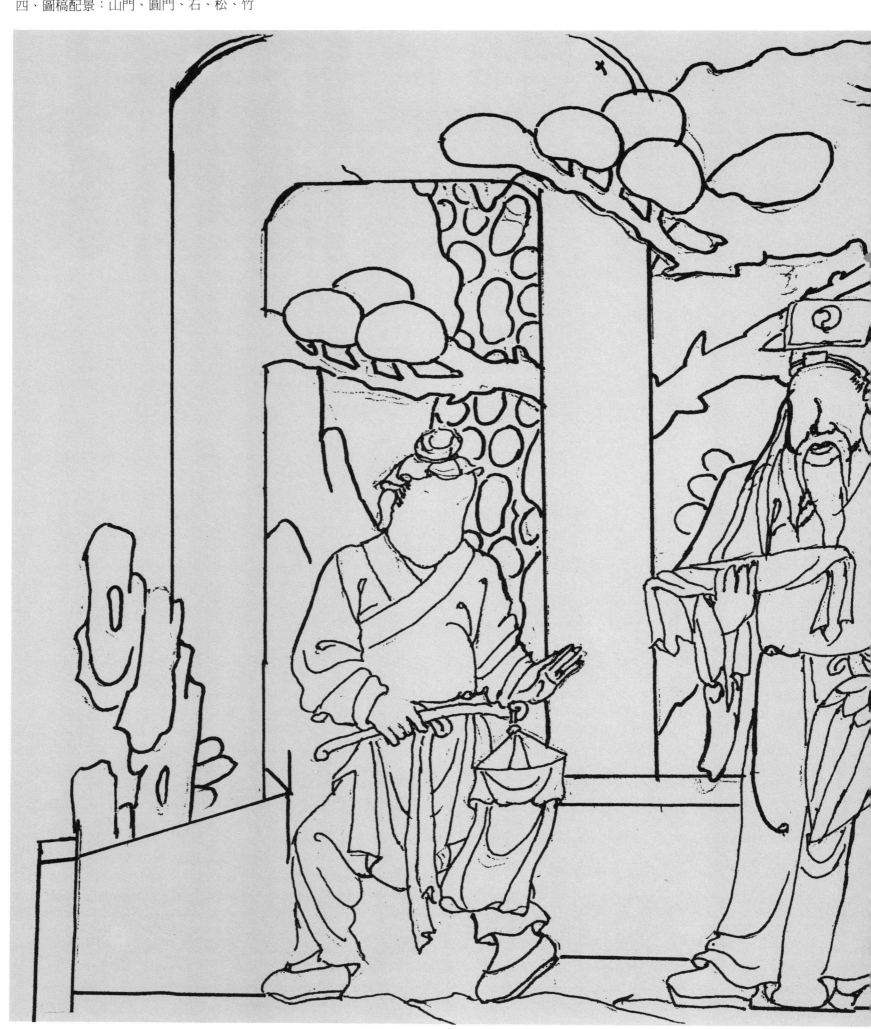

　　五、圖稿故事：孔明受先帝劉備託孤之重，絲毫無貳心，仍忠心為國。話說孔明平南蠻後，

班師回成都仍汲汲為一統天下而努力，乃用計使司馬懿遭魏王猜忌，解其權利，孔明趁此　機

會上表後主，表明自己忠心為國，希望後主准許出兵以完成復興大業，並勸諫後主當親賢臣、

遠小人，謹慎行事，完成先帝復興漢室之遺志。後人曰：「讀出師表而不泣者，不忠也。」

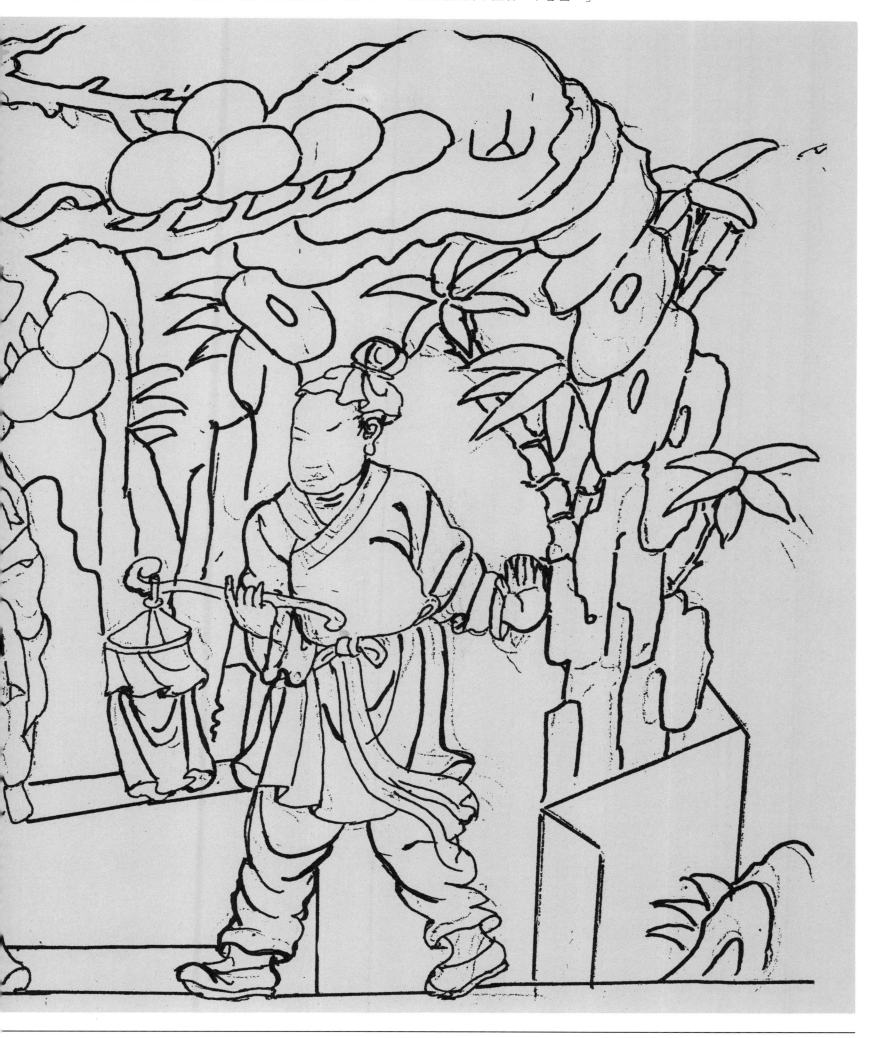

■張文遠約三事　年代：1994

71.5 × 33.5 公分

一、圖稿來源：三國演義第 25 回

二、圖稿用途：插角

三、圖稿人物：關羽、張遼（文遠）、士兵

四、圖稿配景：松、亭、石、竹

五、圖稿故事：曹操派二十萬大軍攻打徐州，結果劉、關、張三兄弟離散，此時關羽守下坯，曹操見關羽勇猛，乃有意納為己用，由程昱設計將關羽逼至土屯山，再由關羽舊識張遼當 說客，雲長因顧及劉備家眷及二位夫人尚在下坯城中，故暫時投降，並開出三條件若曹操答 允即降，條件一，我與皇叔曾立誓要一起為漢出力，故今日我乃降漢而非降曹。條件二，按 月發給皇叔之官俸與二位夫人，同時不許任何人上門打擾。條件三，倘若有皇叔之消息，不 管多遙遠，一定去找他。曹操為得猛將遂答應雲長之要求，此所謂「張文遠三事」。

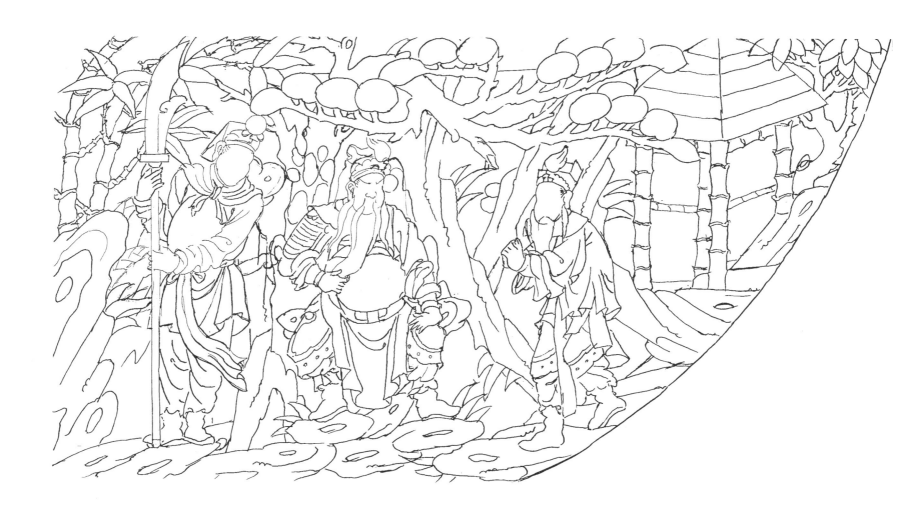

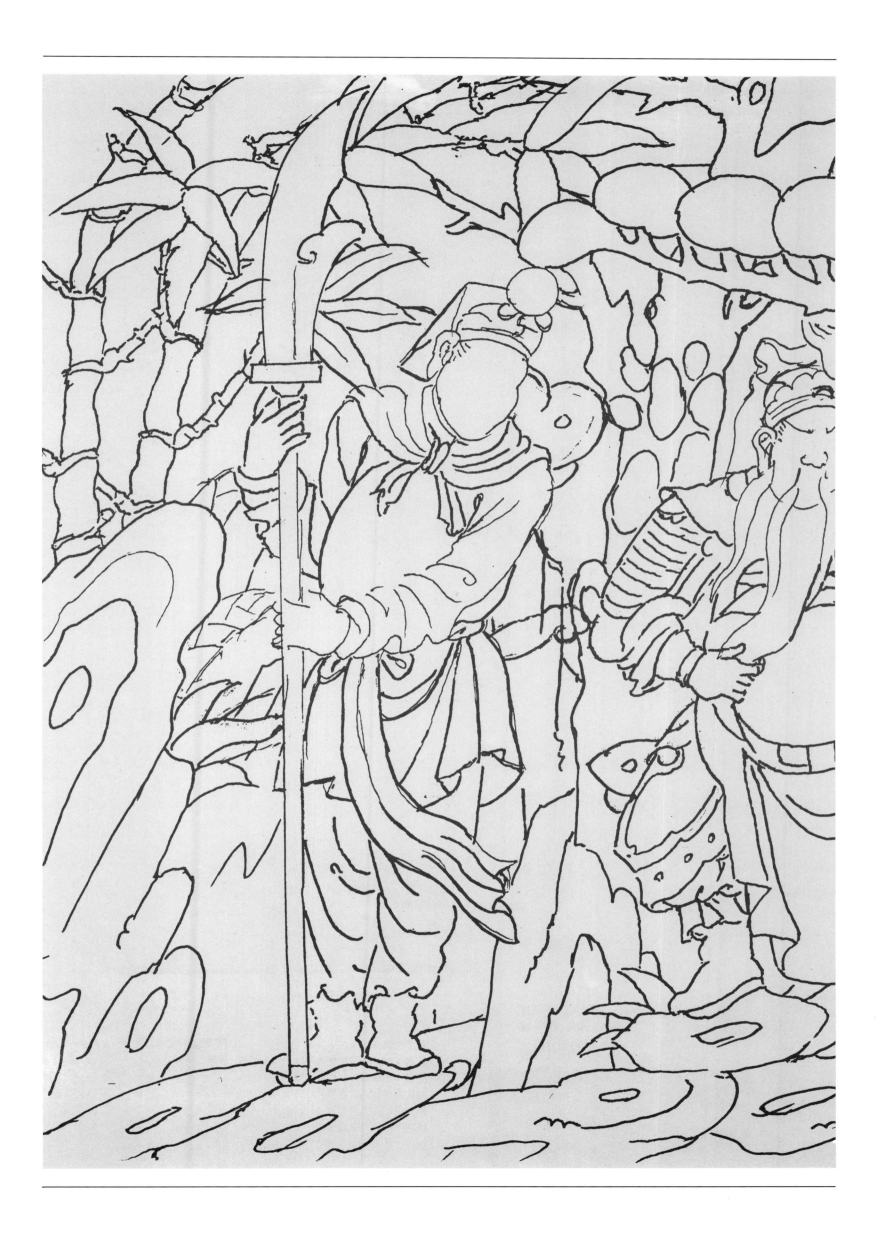

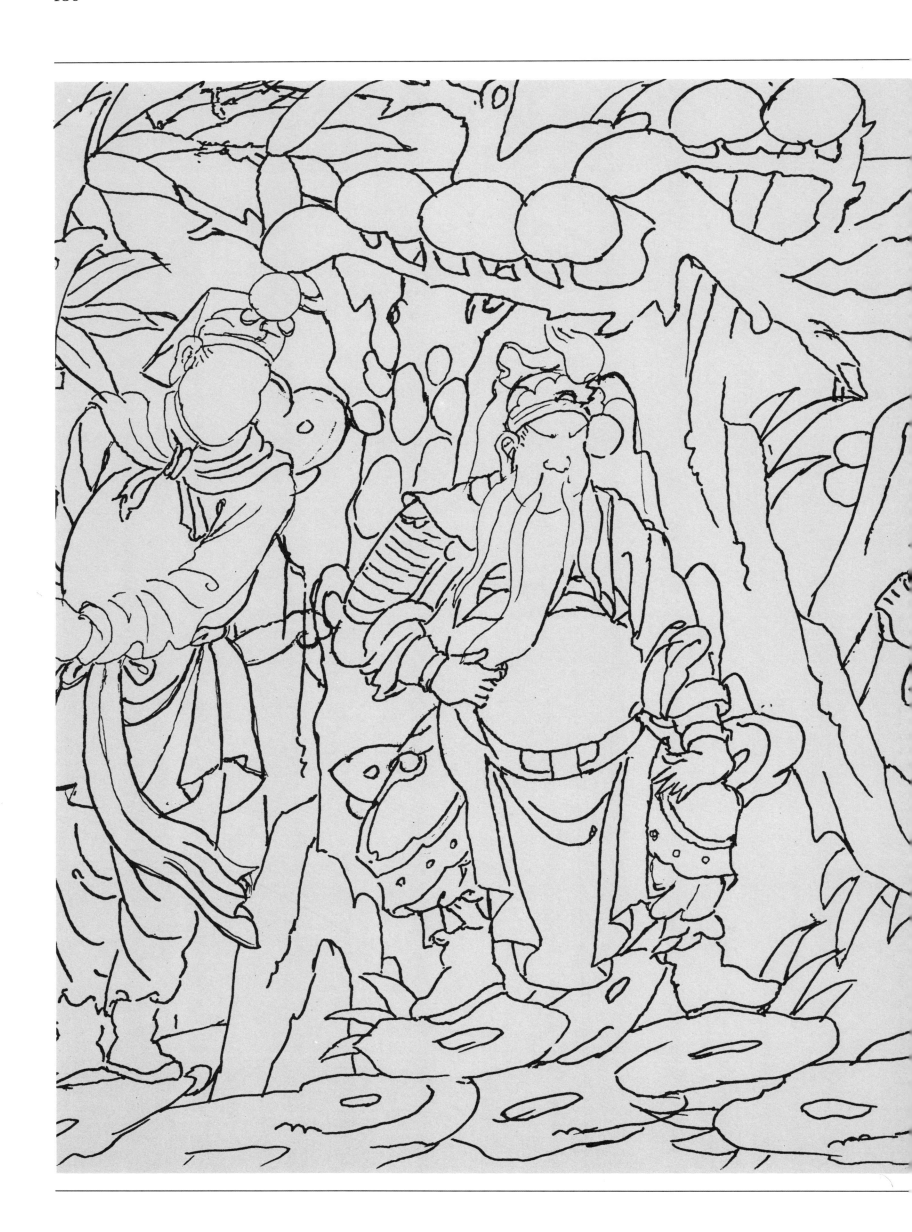

■劉備取漢中　　年代：1993

<div align="right">122.5 × 34.5 公分</div>

一、圖稿來源：三國演義第 72 回

二、圖稿用途：員光（通隨）

三、圖稿人物：劉備、孟達、劉封、張郃、許褚、曹操、兵卒六人

四、圖稿配景：門、亭、松、柳、竹、石

五、圖稿故事：孔明使趙雲伏兵於土山之下，半夜或黃昏即擂鼓與營中炮響呼應，但不出戰，曹軍徹夜不安，因而拔寨退守三十里，此時孔明請劉備親渡漢水-，背水紮營，曹操乃率兵 擊之，劉備退往漢水而走，兵皆棄馬匹軍械，使其確認其中有詐，遂急退而走，此時孔明旗 號一舉，玄德中軍便出，曹操大潰而逃，回到南部又遇五路火起，南鄭失守，隨後接連潰敗 ，又被魏延射中一箭，於是兵退斜谷，奔走北方，棄漢中而走，劉備乃奪取漢中，此時由於 玄德的仁慈，眾將推舉為漢中王。

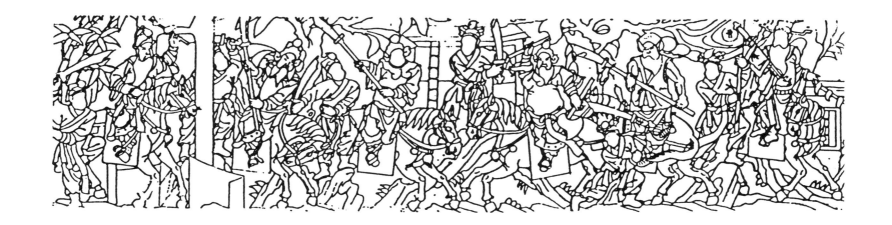

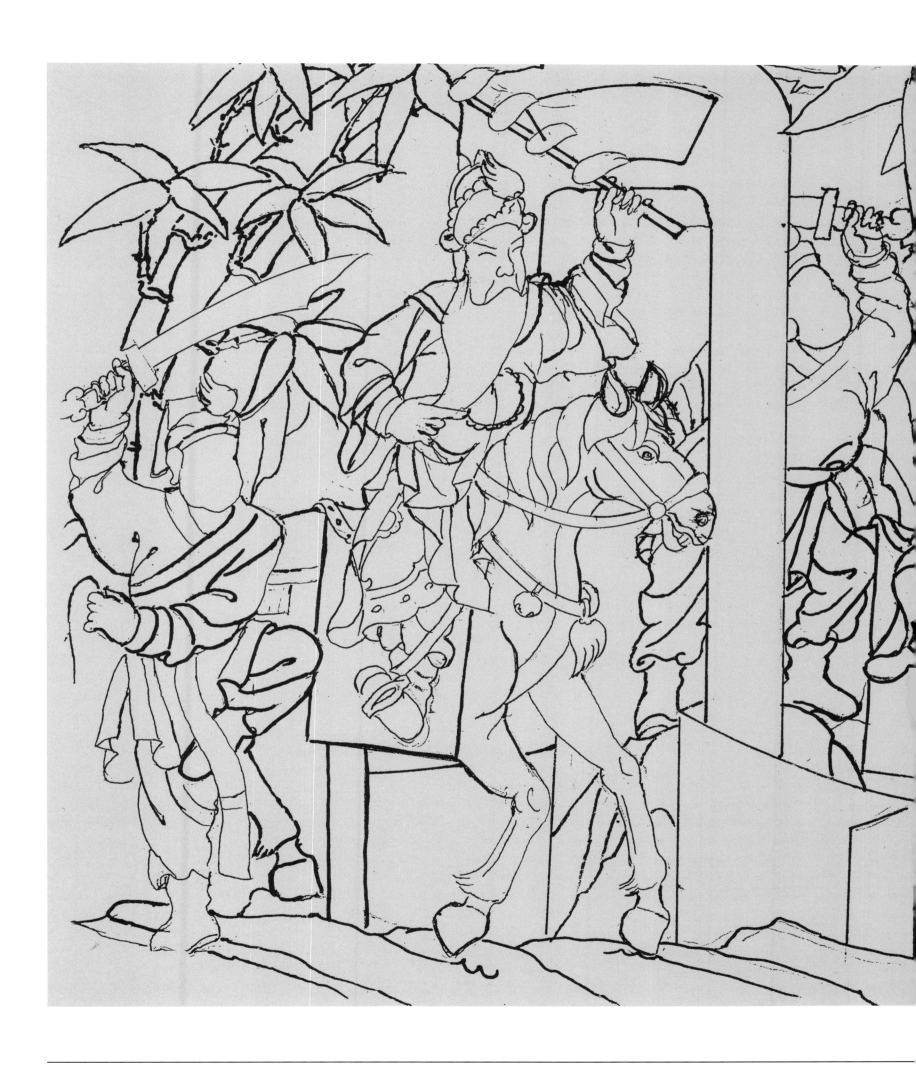

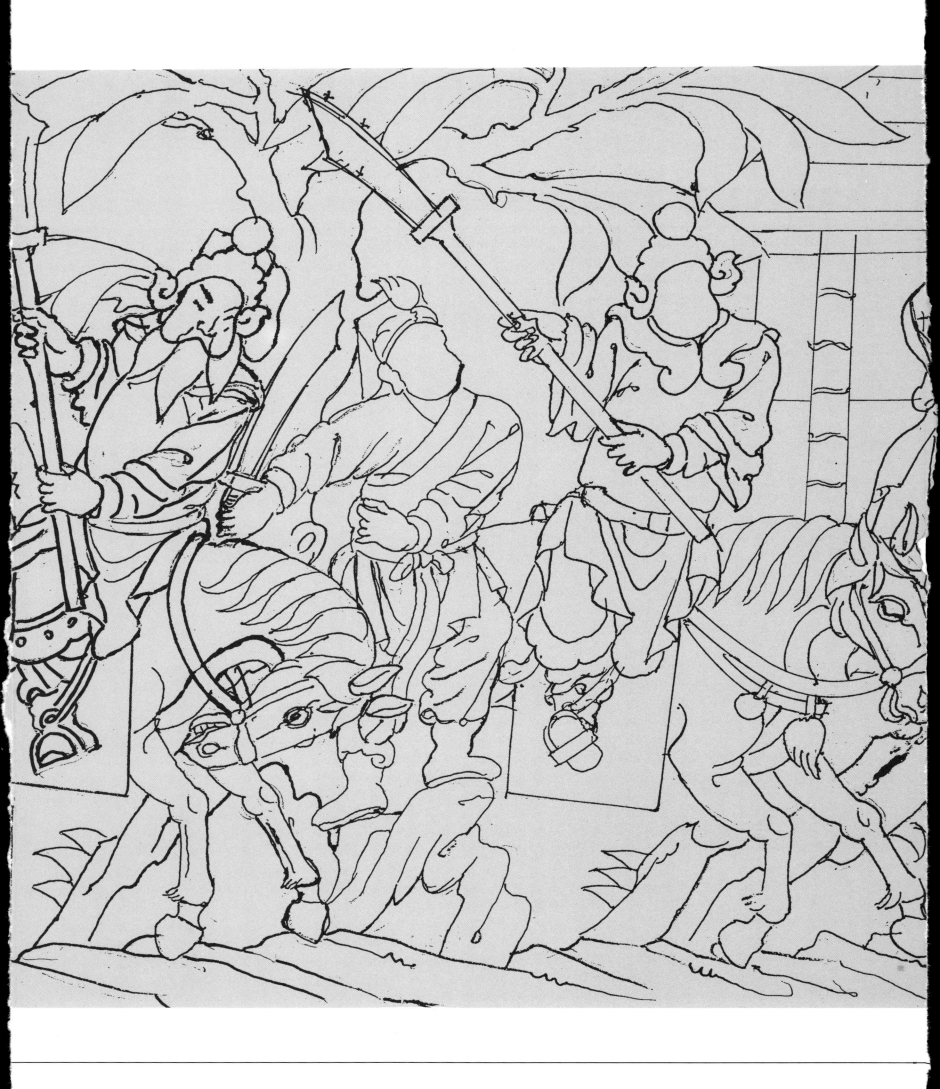

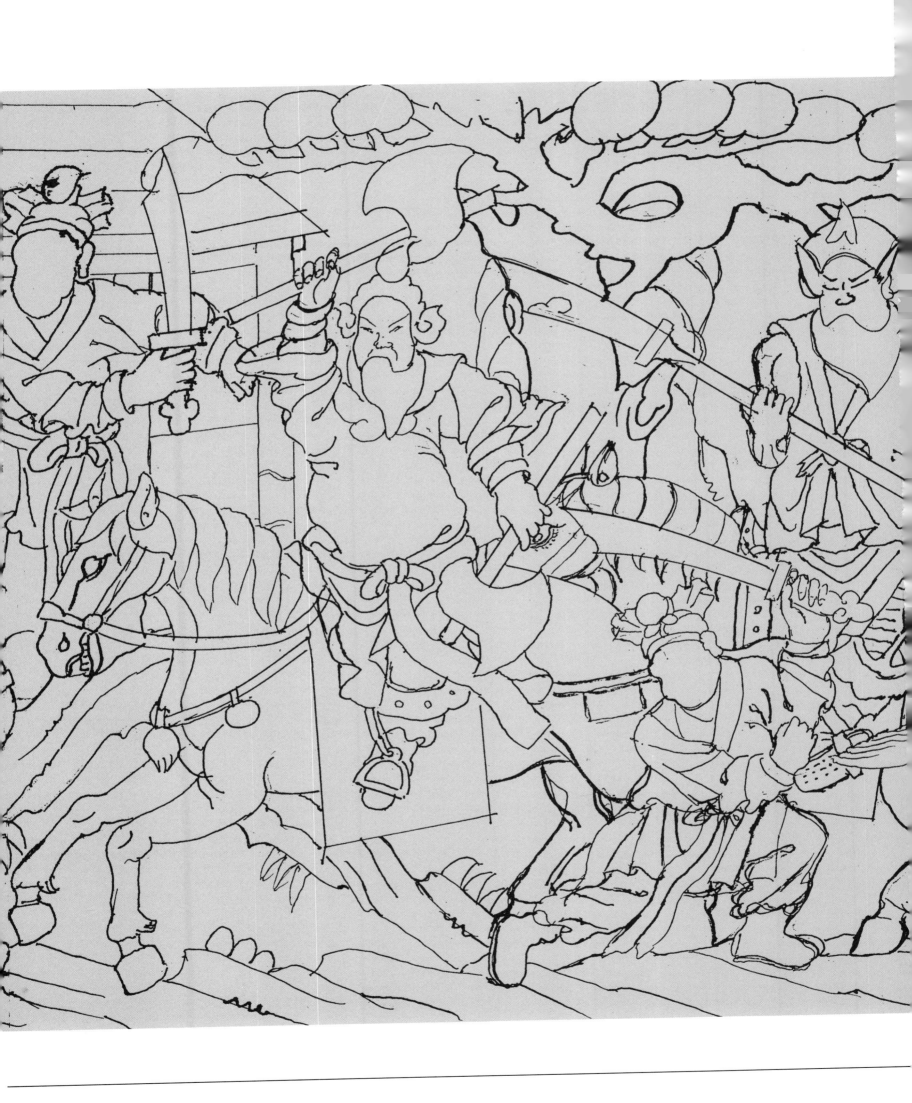

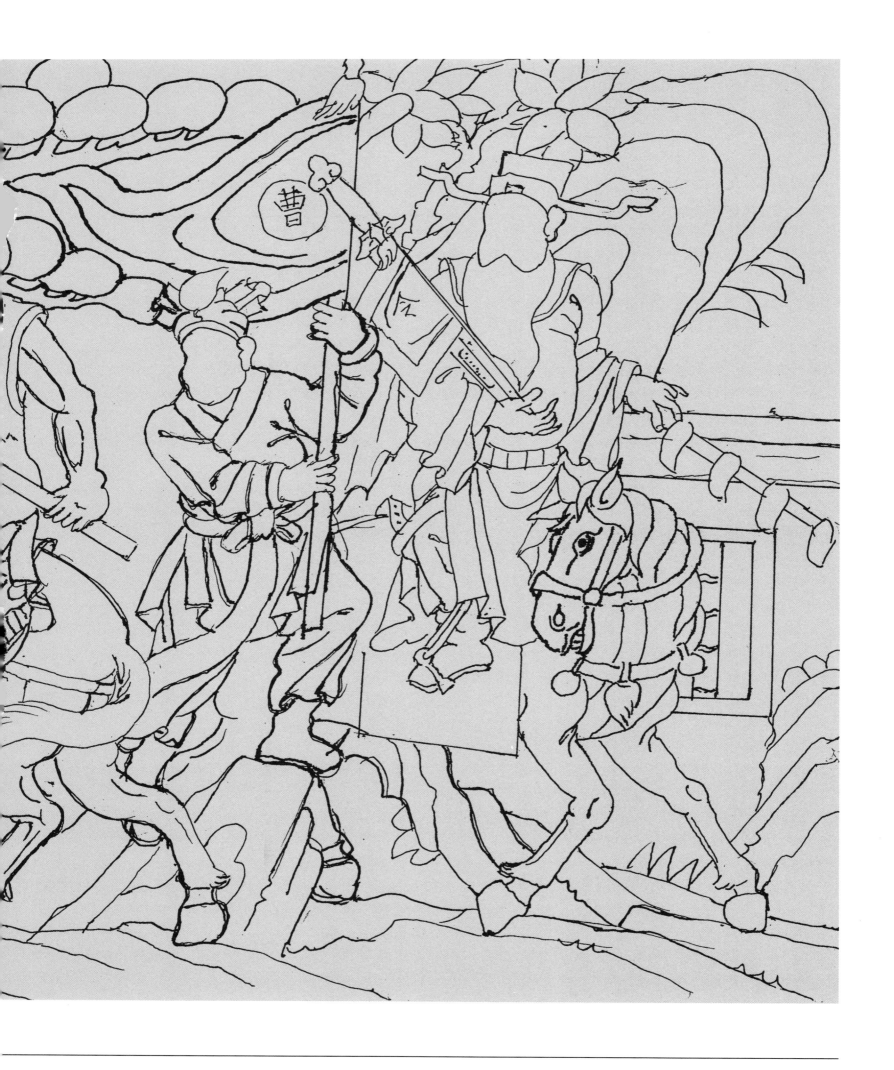

■英雄奪錦　　年代：1994

一、圖稿名稱：英雄奪錦

二、圖稿內容：鷹、雄獅、錦雞、茶花、石

三、圖稿說明：雄獅取雄字，鷹取台語諧音為「英」，錦雞則取錦字，茶花則取台語諧音為
「得」字，得與奪意近，故可寓喻英雄奪錦。

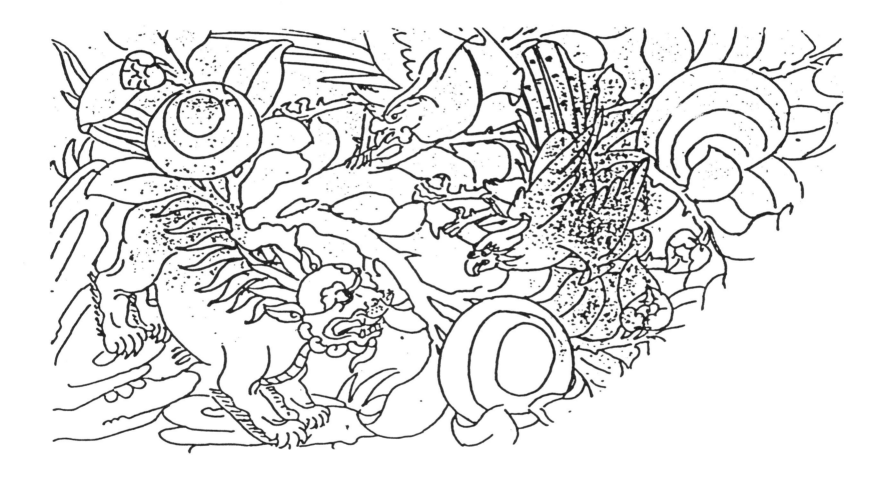

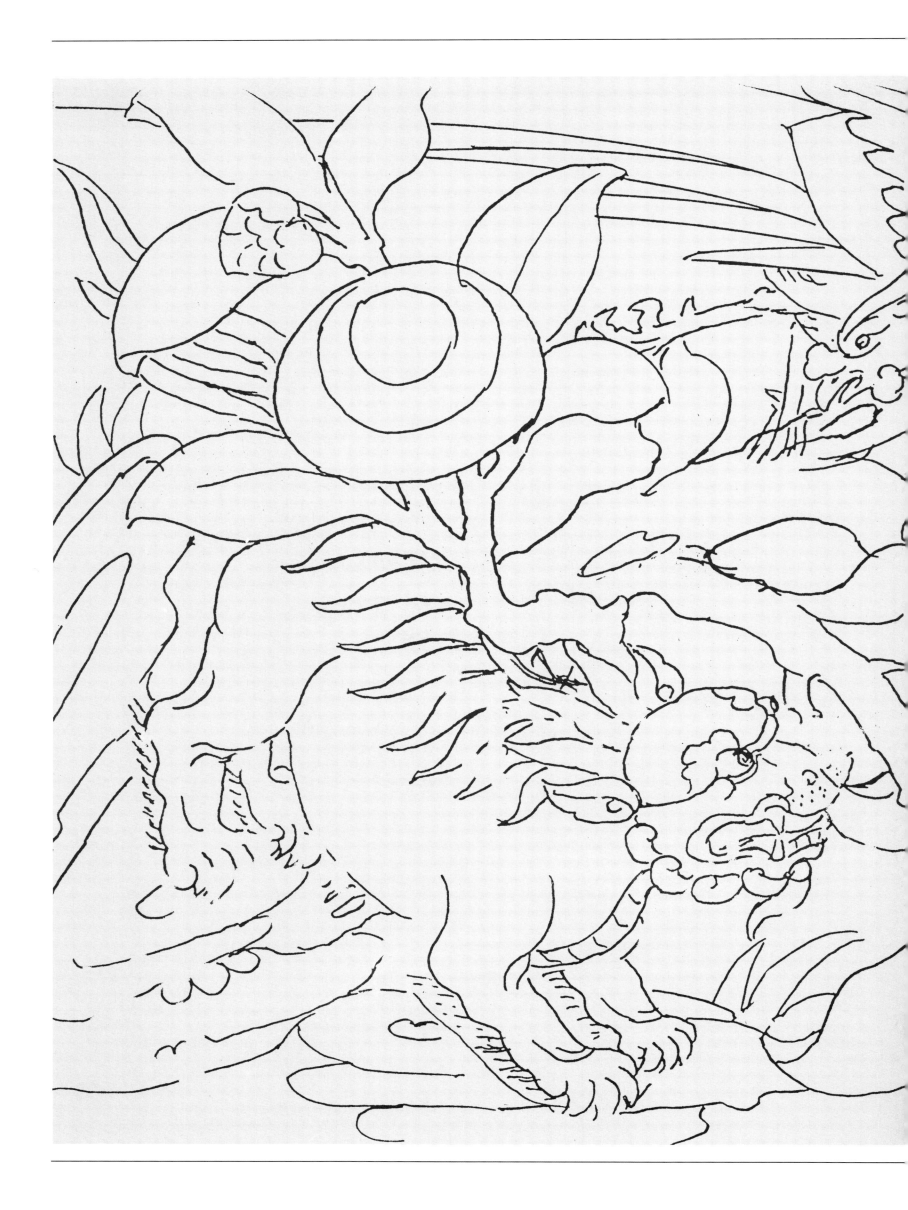

■三絲品蓮　　年代：1994

一、圖稿名稱：三絲品蓮又名「詩蓮」

二、圖稿內容：獅、鷺鷥、荷、蘆葦、水紋

三、圖稿說明：獅取諧音為絲，與二隻鷺鷥加起來為「三絲」，配上荷花（蓮）依品字訣排
列，寓喻三絲品蓮之吉祥用語，蓮與聯音似，鷥與詩音近，故可又稱「詩聯」，如改為菊花，
則寓喻三絲品菊。

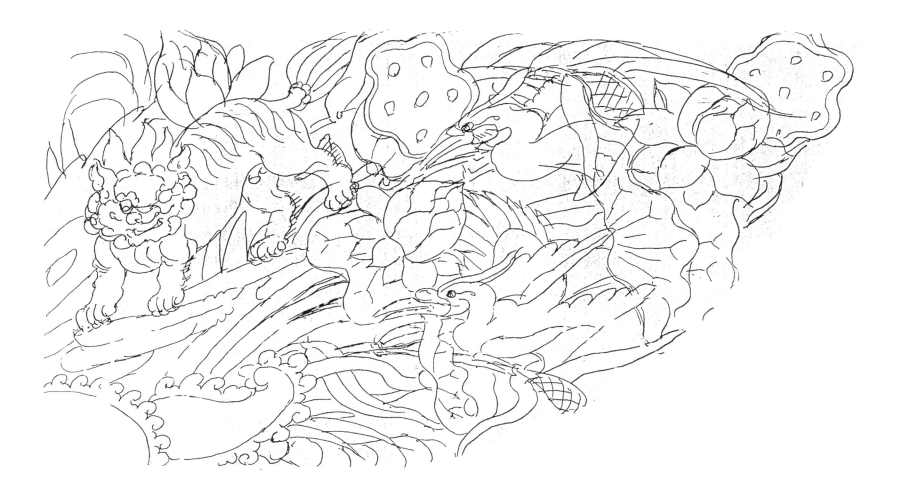

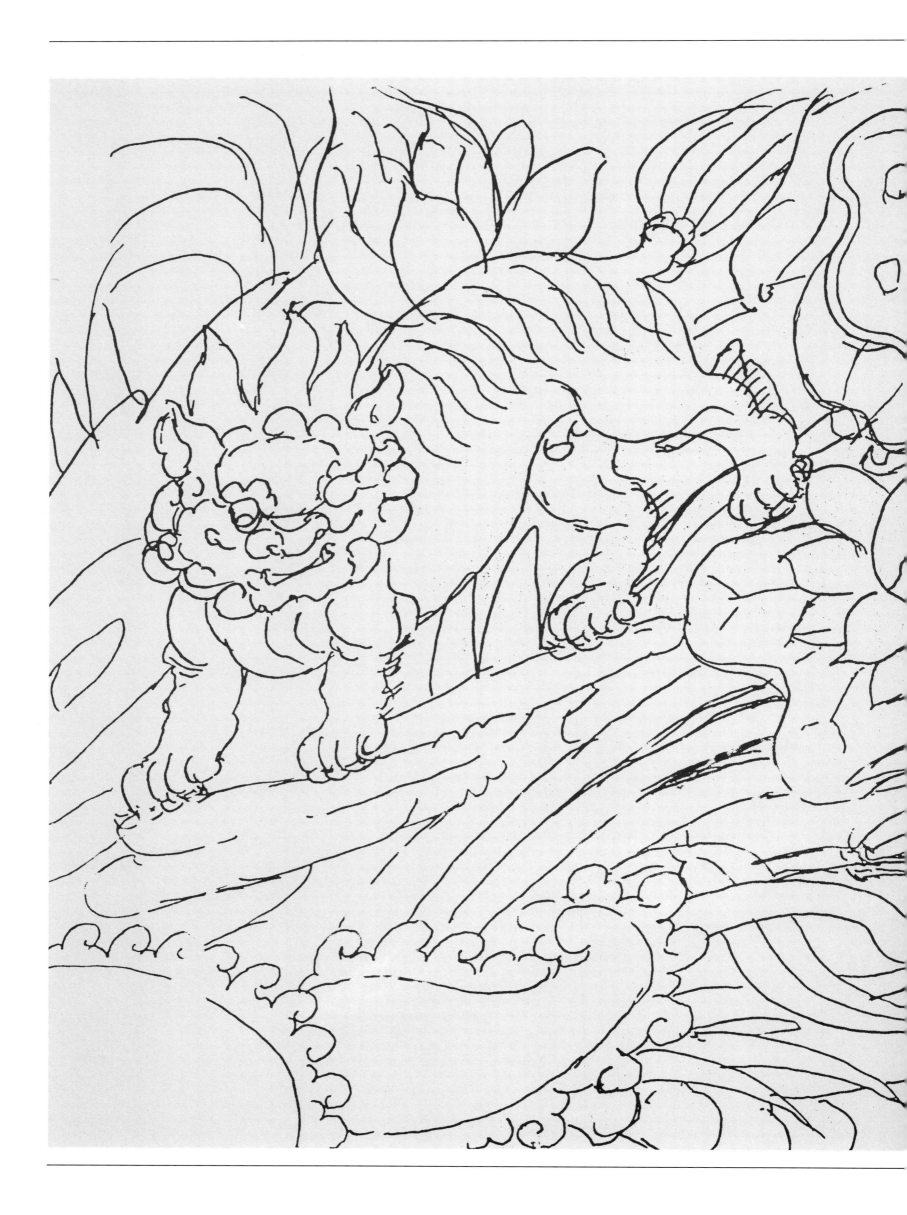

■錦上添花　年代：1994

一、圖稿名稱：錦上添花

二、圖稿內容：象、錦雞、菊花、石

三、圖稿說明：菊花為大四季中秋天之代表，象取其諧音為「上」，錦雞則取錦字，菊花依
倒品字訣排列，寓喻成錦上添花之吉祥語。同樣以菊花為主題，配上鶴、鷹，取其諧音，則寓
喻「祝賀英雄」之吉祥用語。

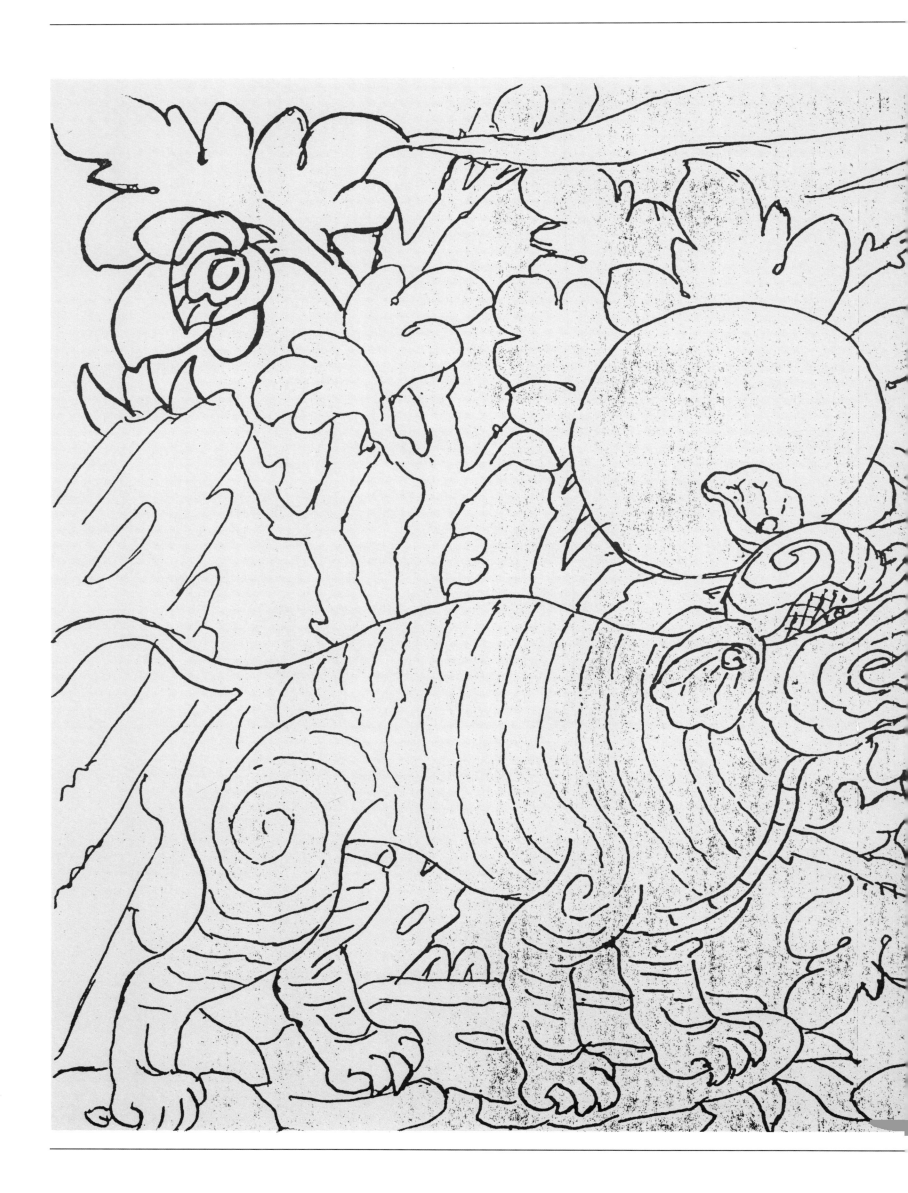

■麒麟、牡丹、鳳（三王圖）　年代：1994　　75.2 × 33.2公分

一、圖稿名稱：麒麟、牡丹、鳳，又名「三王圖」。

二、圖稿內容：麒麟、牡丹、鳳凰、石

三、圖稿說明：麒麟為四靈之一，為仁德之獸，貴為獸王，牡丹在周敦頤的「愛蓮說」中有
牡丹花富貴者也的說法，也擁有「國色天香」之美譽，故為王中之王，鳳凰則為百鳥之長 ，
俗稱鳥王，故此題材之圖稿，皆可稱三王圖。

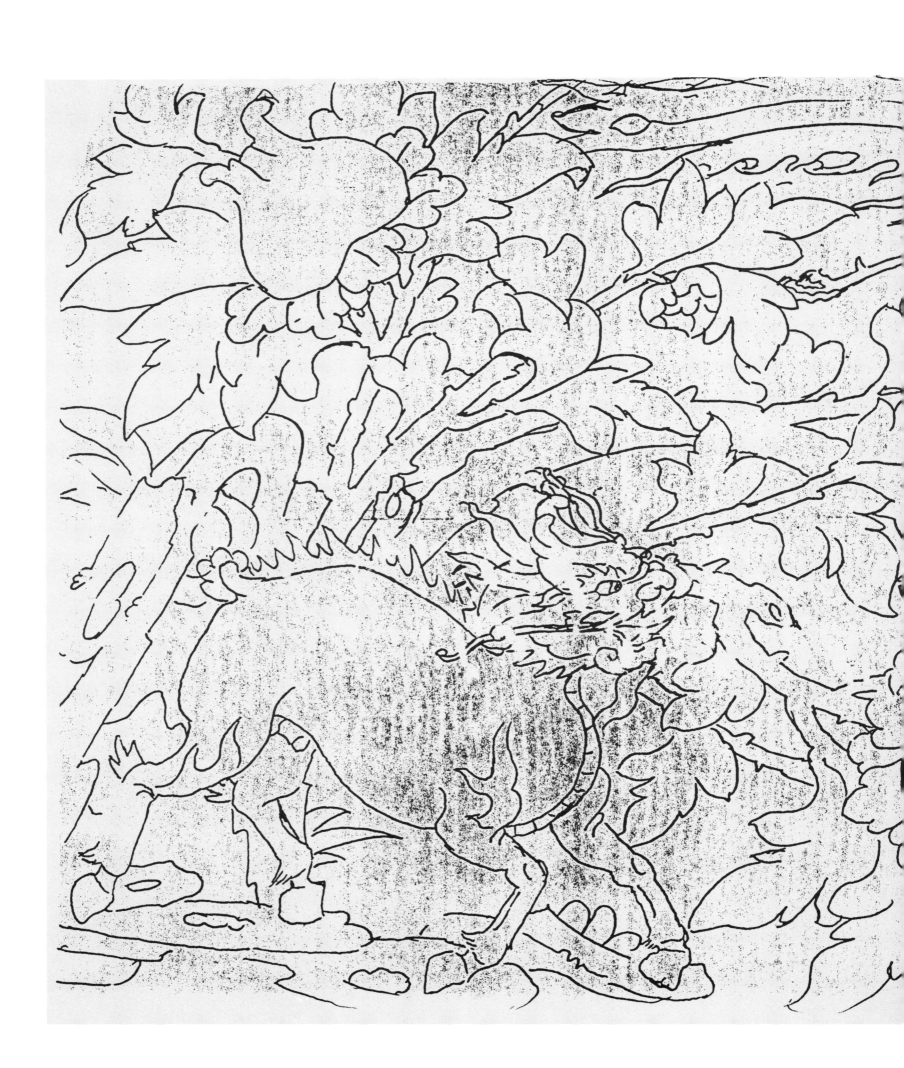

■大四季（茶花）　年代：1964

一、圖稿名稱：大四季（茶花）

二、圖稿內容：茶花、鷹、石

三、圖稿說明：大四季中以茶花作為冬季之代表，如配上鷹、錦雞，則成寓喻「英雄奪錦」之吉祥語。

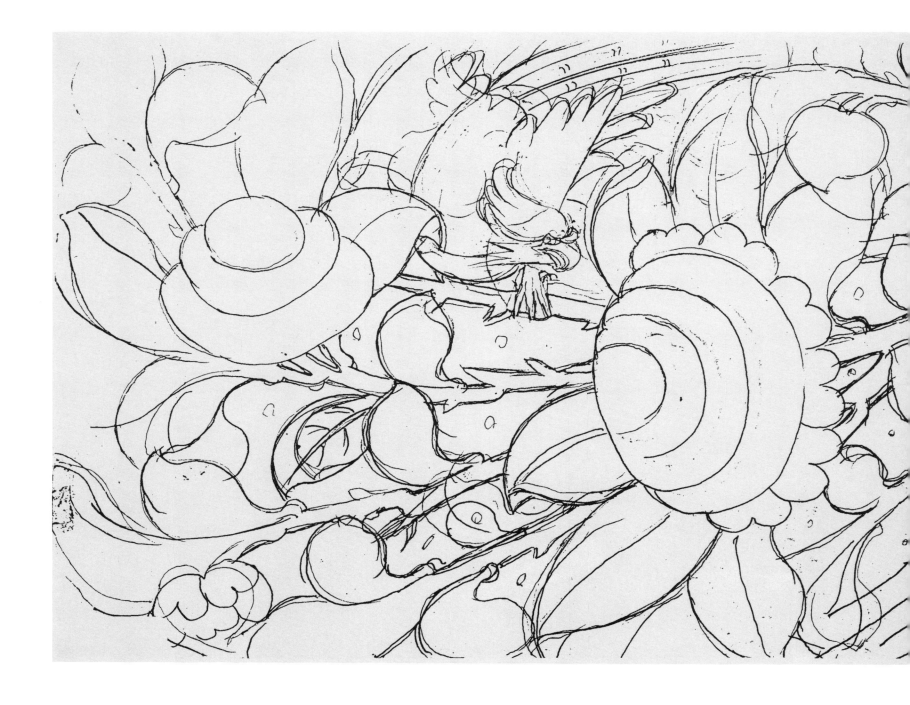

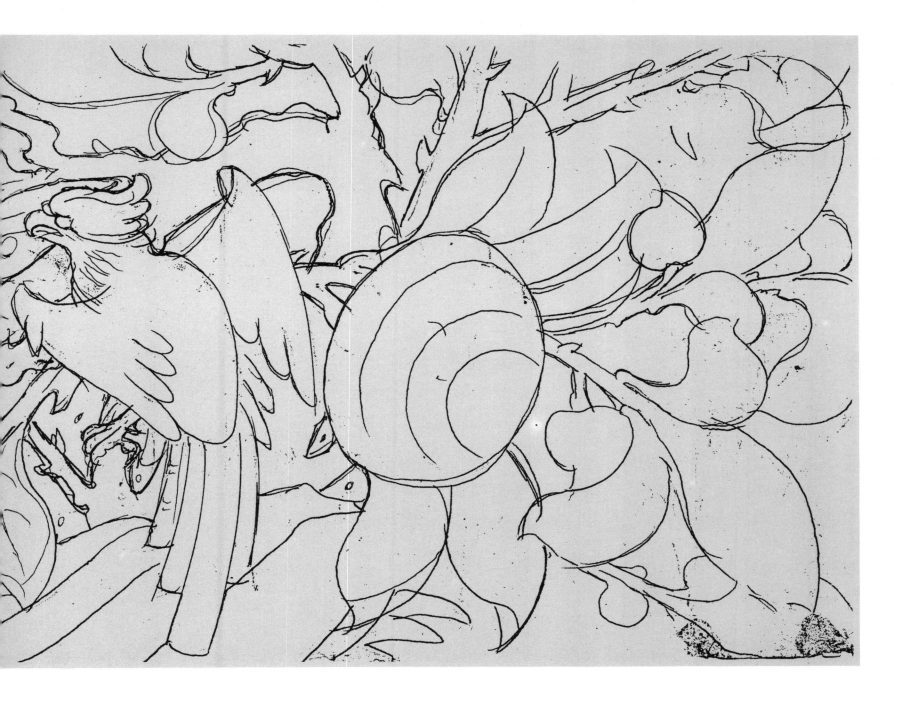

■晏菊　　年代：1964

一、圖稿名稱：晏菊

二、圖稿內容：燕子、菊、太湖石

三、圖稿說明：菊花在大四季中代表秋天，又稱為「長壽花」，不僅被認為象徵長壽，也是

花中隱者，因而被人們用來比喻君子。

傳統稿件凡有菊花出現，大多以品字型排列。

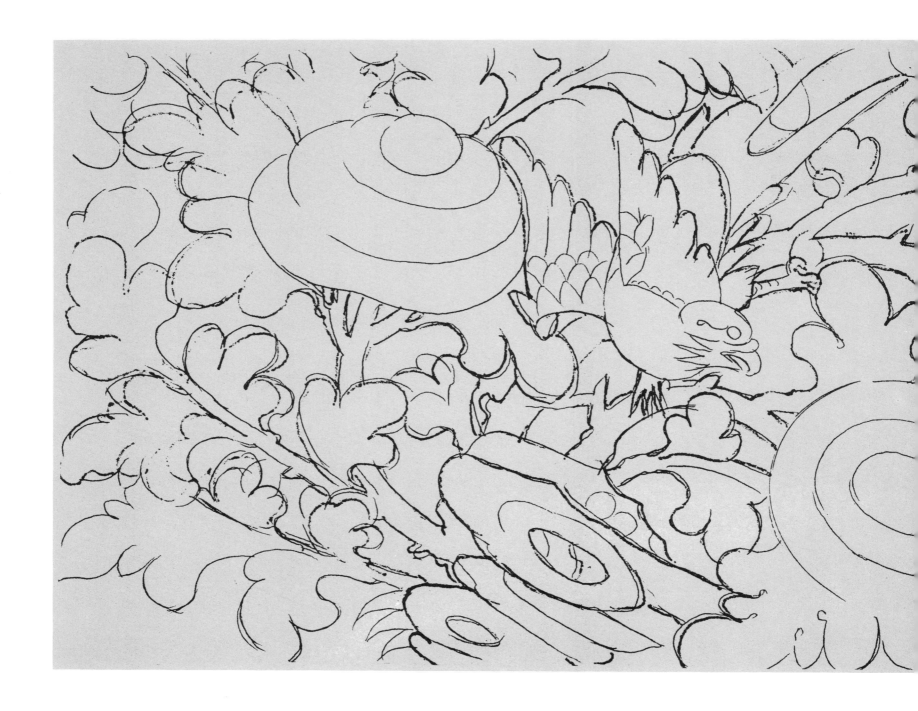

58.5 × 21 公分

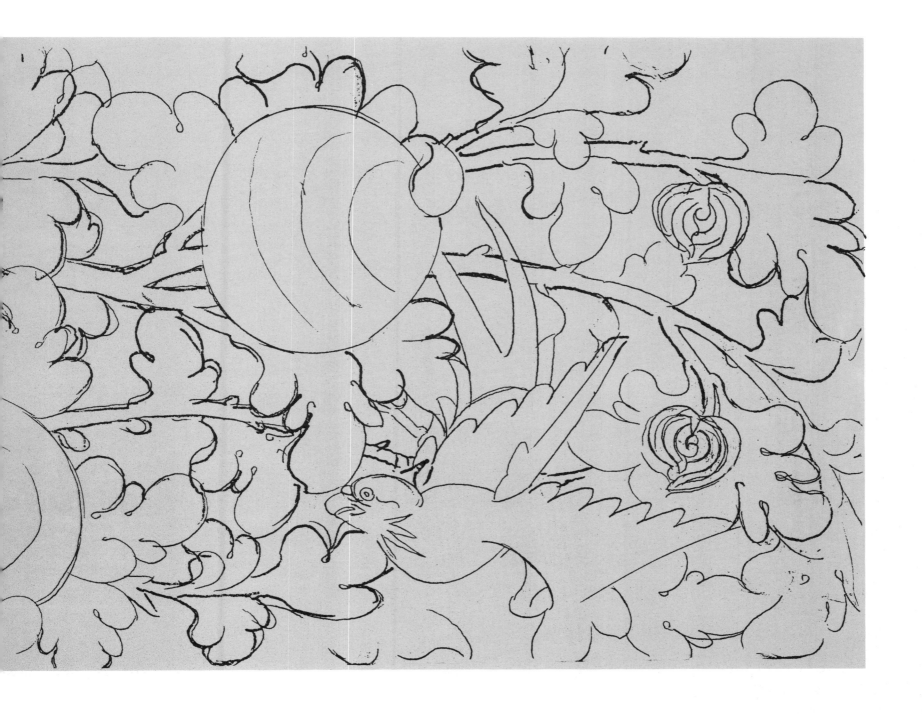

■富貴白頭　　年代：1964

一、圖稿名稱：富貴白頭

二、圖稿內容：牡丹、白頭翁、太湖石

三、圖稿說明：白頭翁遠望似頭頂白髮，而有年老之像，故民間俗稱「白頭」，代表時間久
遠，多指人終生而言，構圖配以牡丹，而有富貴長久之寓意，故與「富貴白頭」之吉祥語同。

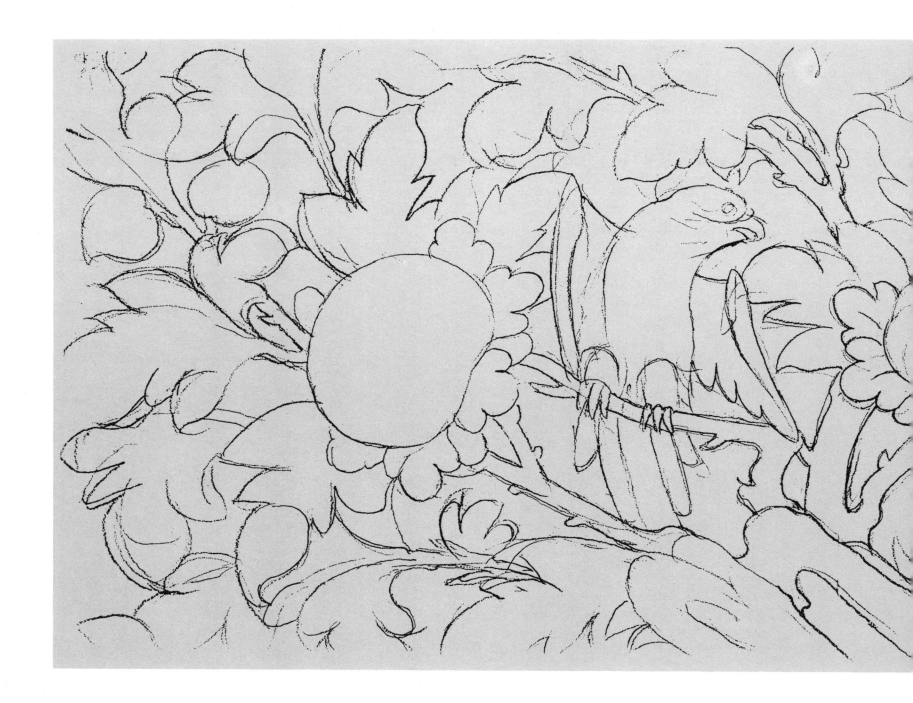

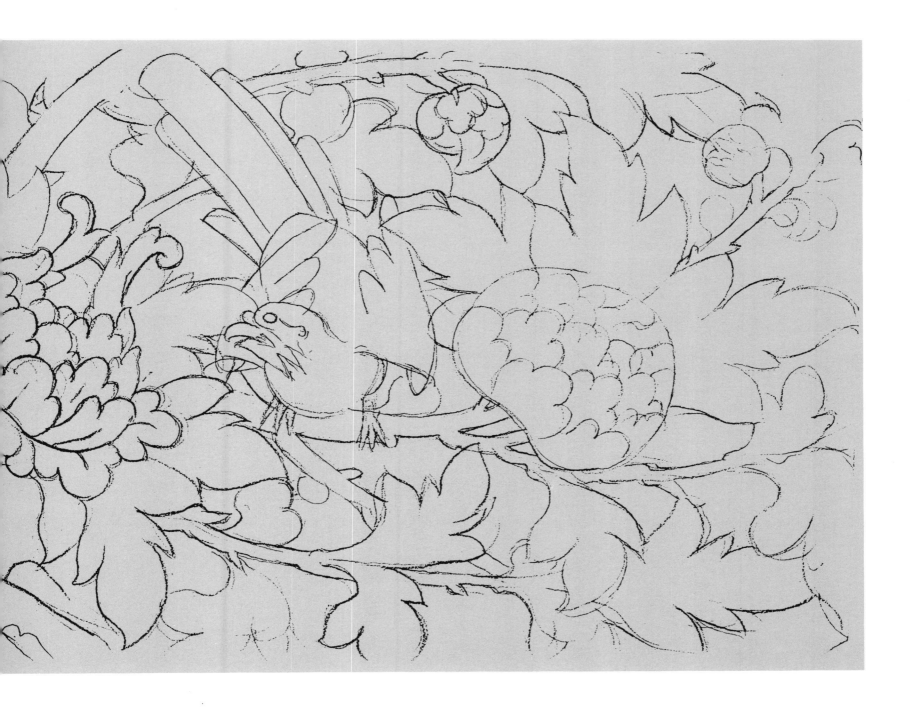

丙類

藝生習藝作品

國立台灣藝術專科學校輔助重要民族藝師
黃龜理先生傳藝工作三年計畫概要流程

■甄試工作-依據 79 年 3 月 8 日教育部台（79）社字第 45659 號函辦理。

（1）第一階段：書面評審，報名五十五名，錄取十二名。

（2）第二階段：現場術科測試，十二名，錄取八名。

（3）第三階段：現場演示（三個月），八名，錄取四名。

■傳藝年限-八十年九月二十五日起至八十三年六月三十日止，共計三年。

■技藝傳承-藝生陳正雄、黃銘堙、蔡楊吉、沈明旺等四名正式接受黃藝師傳習技藝。

■習藝項目：

第一年	上學期	人物堵雕作	漁翁得利
		人物員光雕作	單刀赴會
	下學期	人物員光雕作	劉、關、張別徐庶
第二年	上學期	人物員光雕作	安居平五路
		花鳥堵雕作	大四季（春、夏、秋、冬）
	下學期	人物員光雕作	（忠）孔明進表
			（孝）望雲思親
			（節）孟母教子
第三年	上學期	人物員光雕作	（六帶騎）取漢中
	下學期	插角雕作	（人物雕作）義：約三事
			（花鳥走獸雕作）

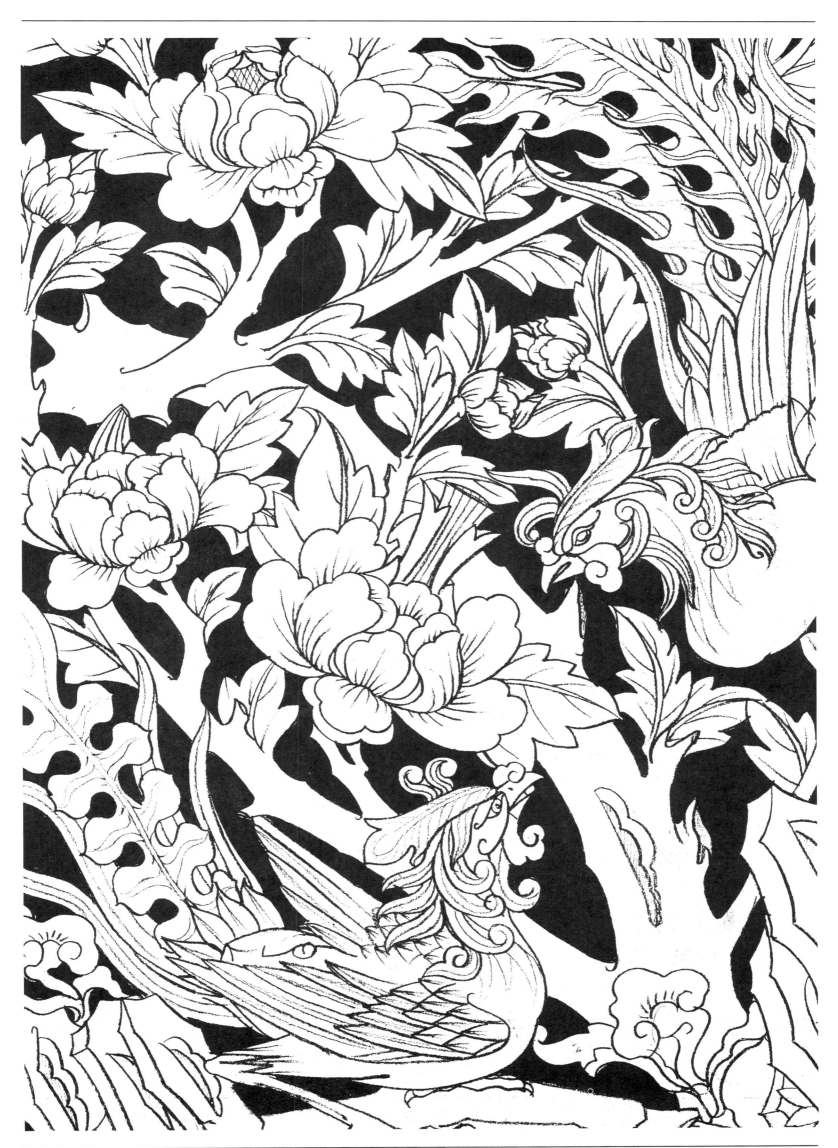

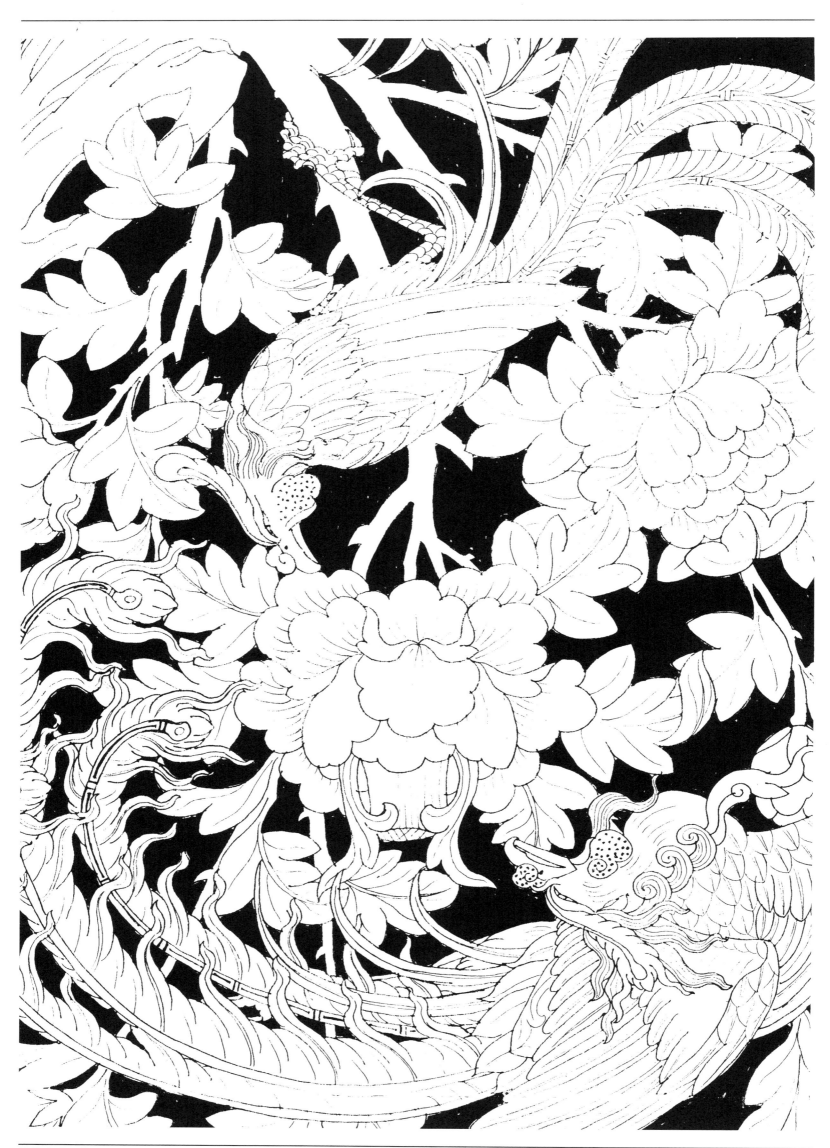

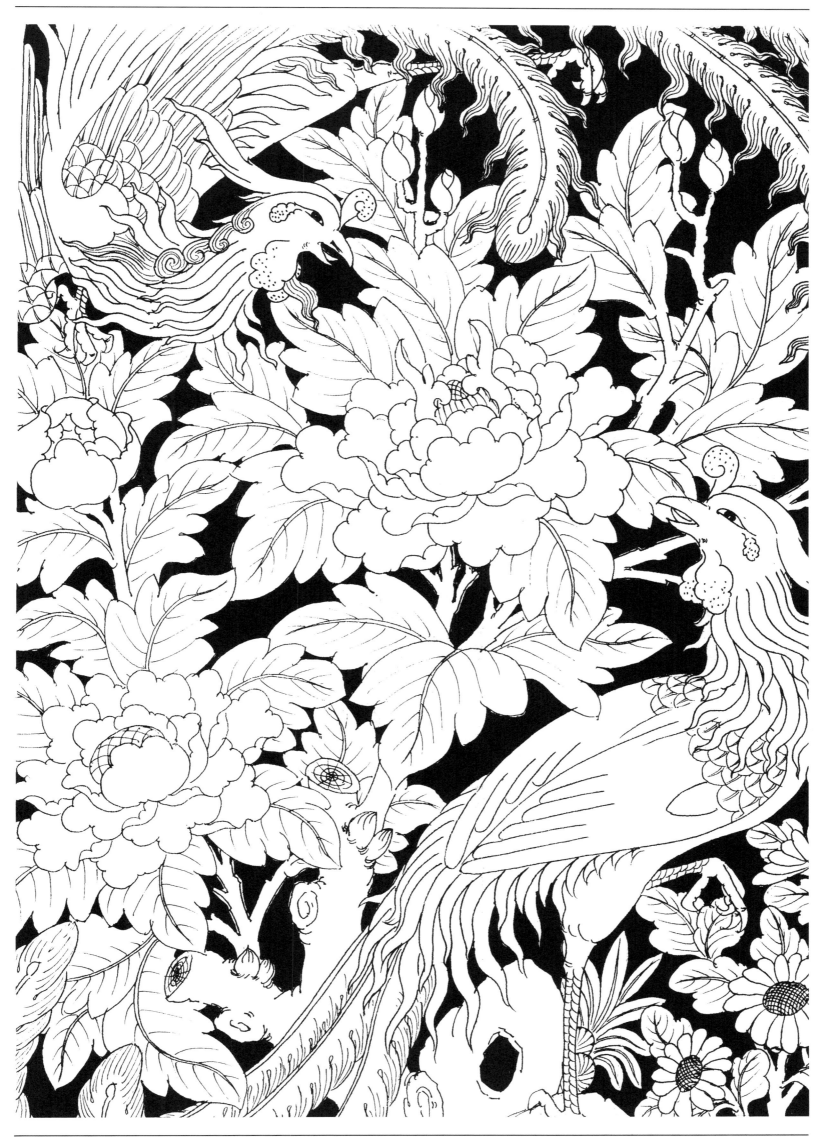

■藝生蔡楊吉作品

48.5 × 34.5 公分

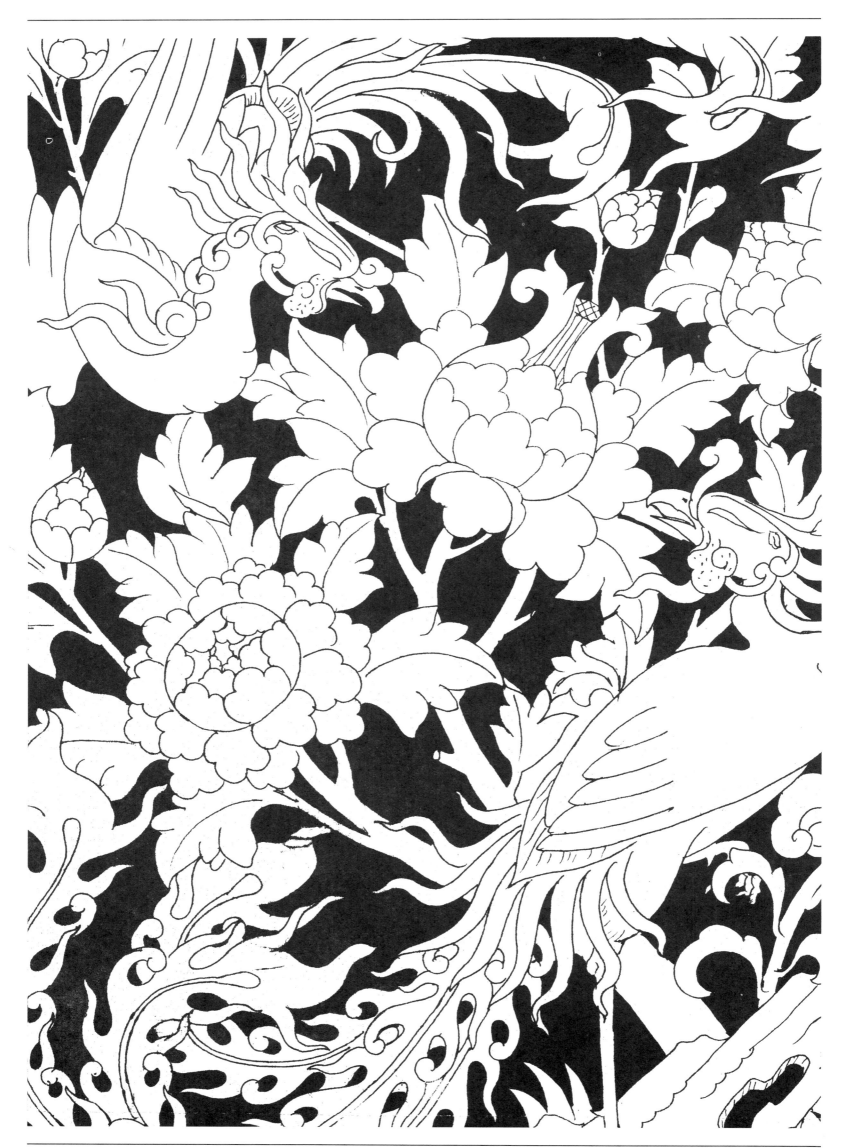

■藝生黃銘堀作品　　　　　　　　　　　　　48.5 × 34.5 公分

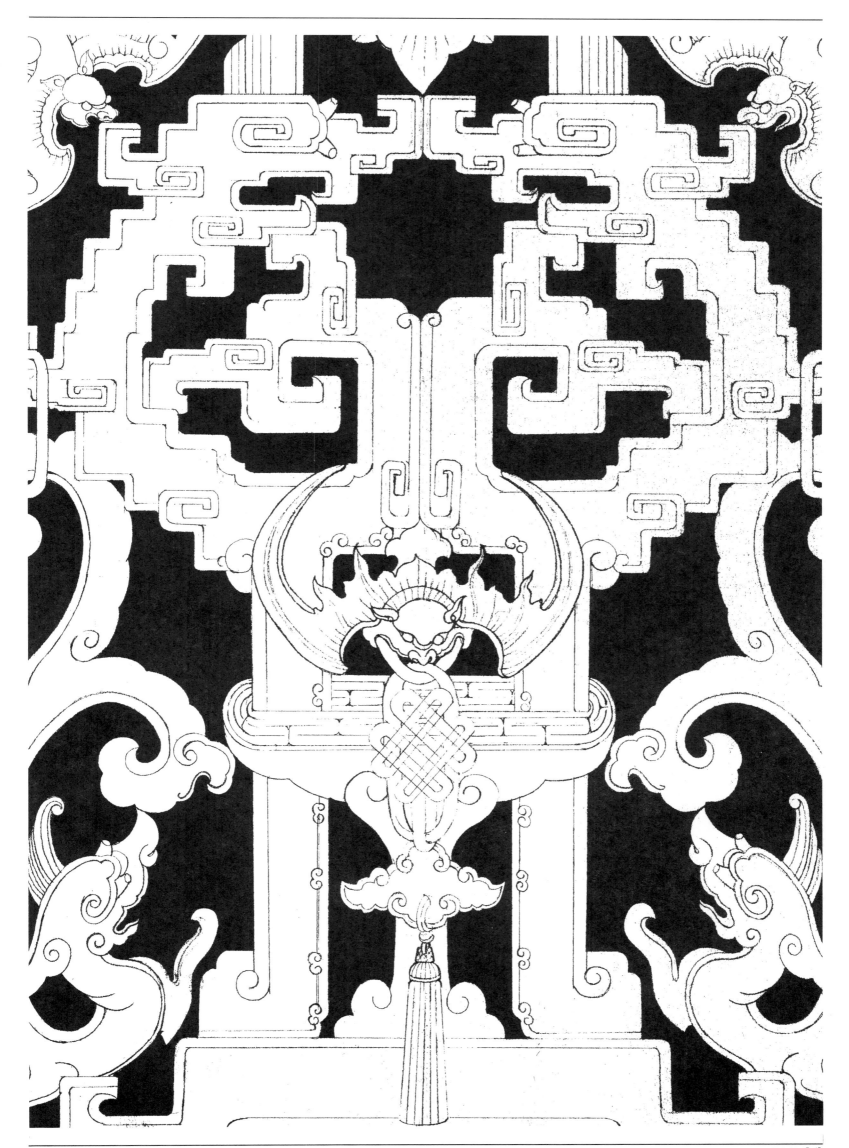

■藝生沈明旺作品

48.5 × 34.5 公分

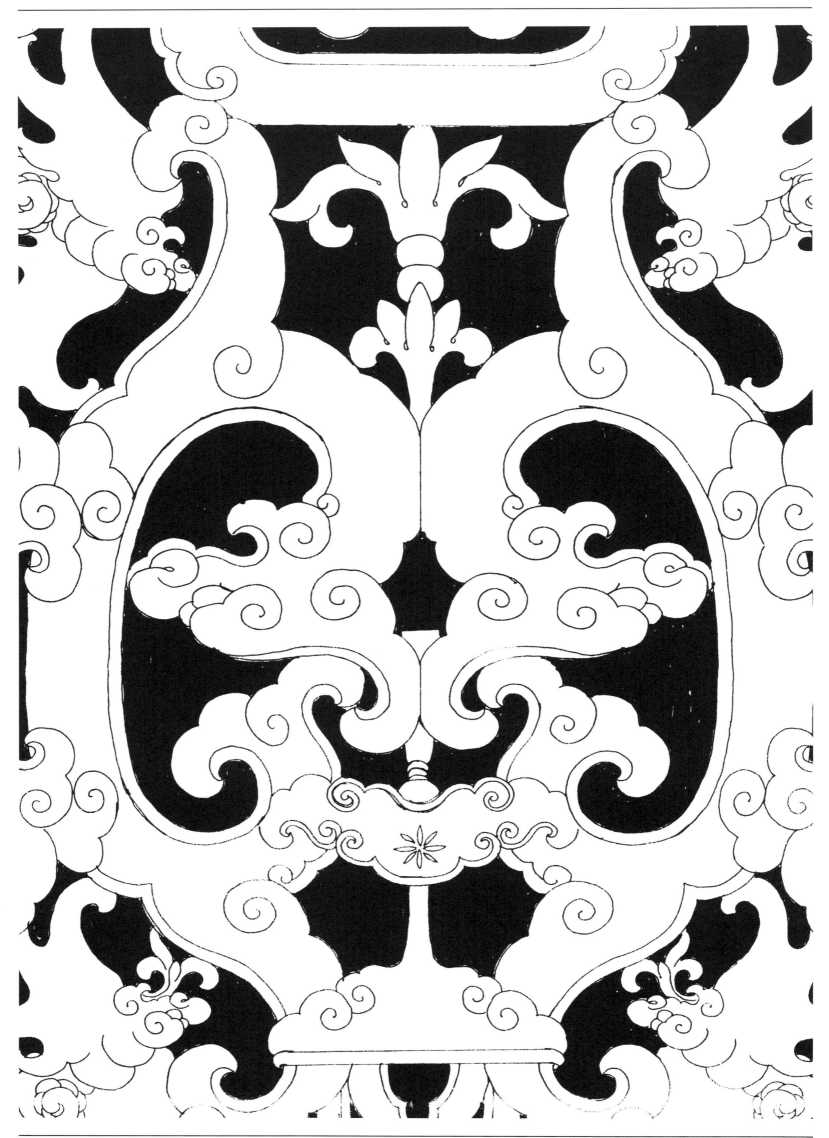

■藝生陳正雄作品

48.5 × 34.5 公分

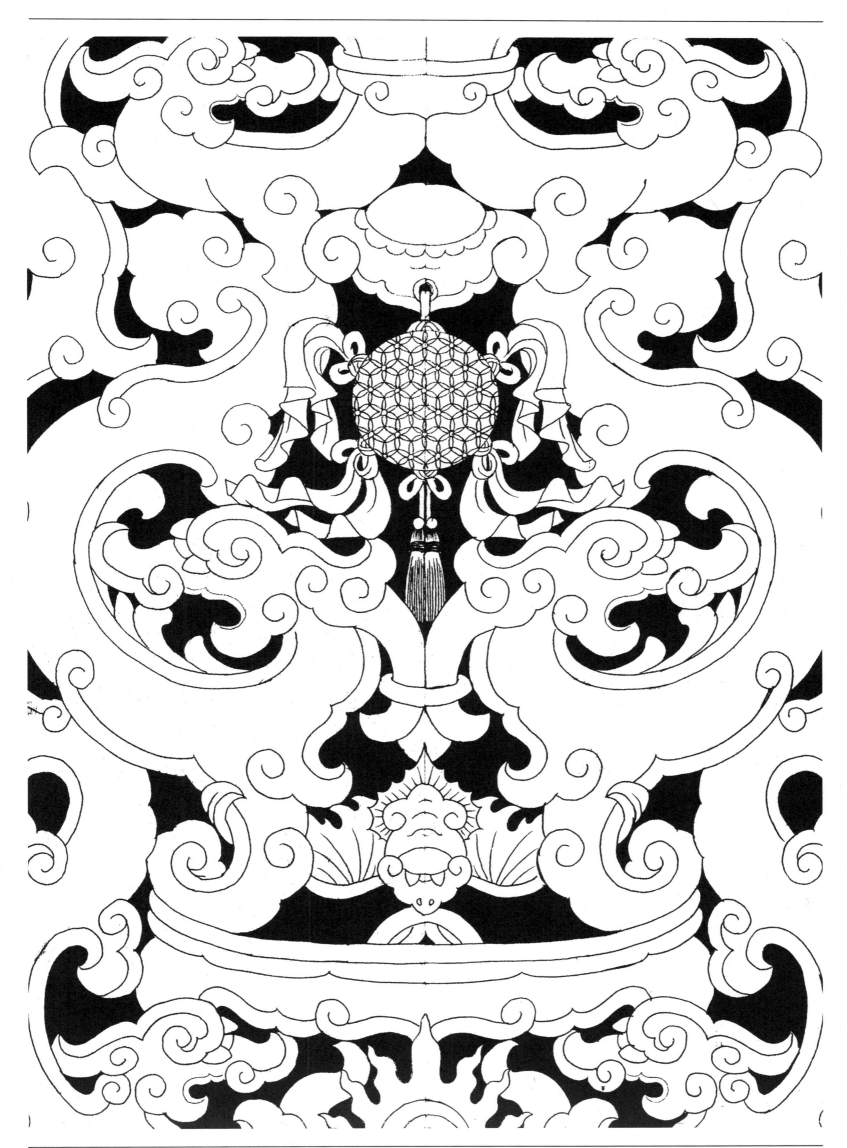

48.5 × 34.5 公分

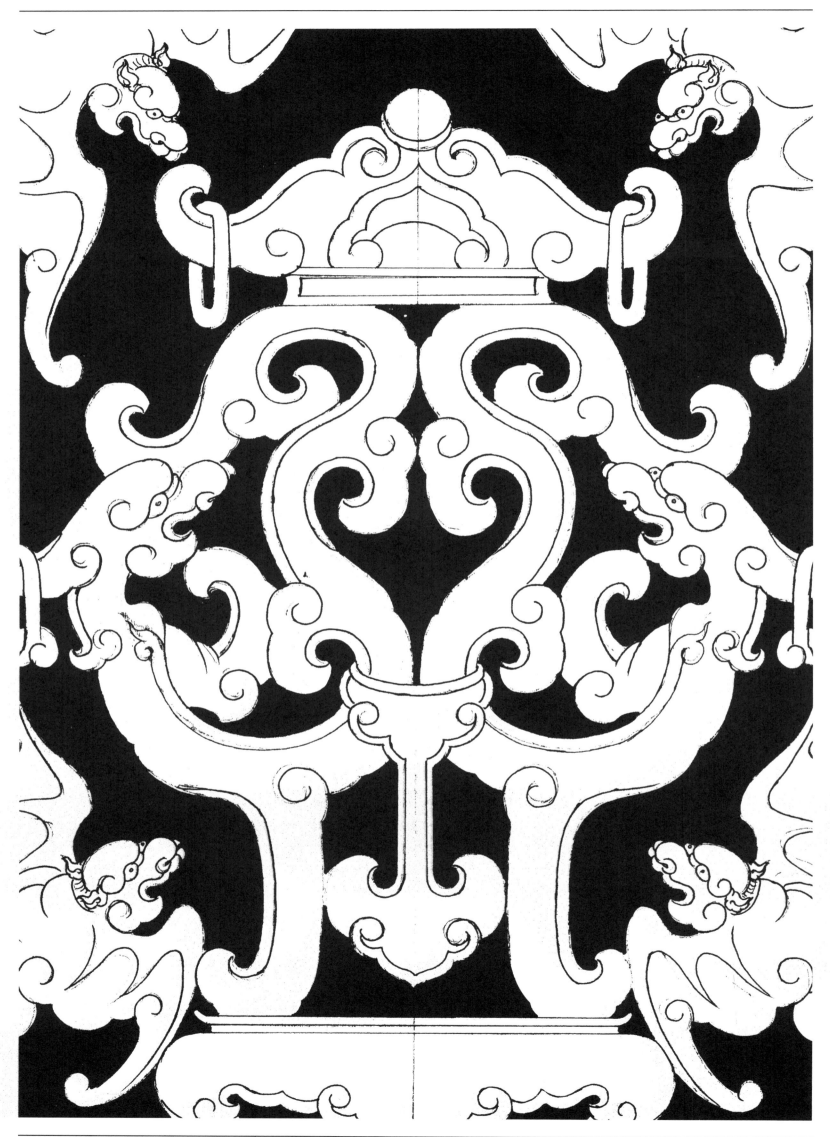

48.5 × 34.5 公分

■藝師黃龜理先生年表

	民國紀元	年齡	記　事	西元
壬寅	民前 9年	1歲	壬寅年八月八日出生於樹林砂崙。	1902
辛亥	民國元年	9歲	遷至台北縣中和員山務農。	1911
癸丑	民國 3年	12歲	受漢文啓蒙教育。	1914
乙卯	民國 5年	14歲	經板橋接雲寺，親睹建廟師傅雕作，激發終生奉獻於木作雕刻之興趣。	1916
丙辰	民國 6年	15歲	承父命從陳應彬（彬司）先生學藝雕刻／第一年事雜務內外打掃，次年即專注雕刻學習。其間隨師承建哈密街保安宮（1919），劍潭佛祖寺，台中林氏大宗祠（1920）。	1917
己未	民國 9年	18歲	學藝出師／應師傅之請至台中林氏宗祠雕刻作通隨人物，負責頭手工作。	1920
辛酉	民國11年	20歲	再自訓二年／基隆鄭姓斗燈七帶騎。	1922
壬戌	民國12年	21歲	台北木柵指南宮重要花部。	1923
癸亥	民國13年	22歲	羅東媽祖宮（震安宮）前後殿花部，千里眼、順風耳、（六尺高）／羅東大聖廟神龕龍柱初部打大坏／宜蘭東義軒子弟羅棒鼓架。	1924
甲子	民國14年	23歲	桃園景福宮開彰聖王正殿通隨，木裙棹水淹金山寺。	1925
乙丑	民國15年	24歲	北縣中和福和宮神前後殿重要花部／樹林保生大帝宮神龕燕楣（雙龍帶人物鏤空），人物雙龍抱匾。	1926
丙寅	民國16年	25歲	新莊二重埔五谷王廟，與二重埔司王款對平／台中旱溪樂成宮通隨人物。	1927

製表／王宏舉

	民國紀元	年齡	記　事	西元
戊辰	民國17年	26歲	屏東萬丹媽祖宮（萬惠宮）前後殿與泉洲司對平。	1928
己巳	民國18年	27歲	東港媽祖宮（朝隆宮）前後殿重要花部，千里眼、順風耳（高六尺），東西廳神像張公聖者及三乃夫人。	1929
庚午	民國19年	28歲	東港新厝仔五穀殿設計及花部／屏東北勢寮保生大帝宮與泉洲司對平。	1930
辛未	民國20年	29歲	住在東港，前妻逝世，帶子女二兒返家／土城柑林埤林阿旺大厝人物花鳥花柴／桃園竹圍仔李侯信王公中間桉棹楣人物鏤空。	1931
壬申	民國21年	30歲	虎尾麥寮拱範宮前後殿重要花部及正殿媽祖像（高六尺）。	1932
癸酉	民國22年	31歲	新莊頂山腳泰山岩祖廟前後殿花部及神龕神像十餘尊。	1933
甲戌	民國23年	32歲	艋舺黃氏祖廟三廳龕座與泉洲司對平，秀面及飛魚托木。	1934
乙亥	民國24年	33歲	瑞芳金瓜石基堂南聖帝君廟（勸濟堂）前後殿重要花部及神龕神殿、案棹／汐止子弟鼓架。	1935
丙子	民國25年	34歲	三芝鄉媽祖宮前殿花部雕作／淡水小北投燕樓李氏宗祠通隨。	1936
丁丑	民國26年	35歲	淡水崎仔頂清水祖師廟前後殿重要花部及三廳大燕楣，中龕、中間桉棹人物鏤空雕作。	1937
戊寅	民國27年	36歲	艋舺靑山王宮神龕與泉洲司對平，靑山王媽像（三尺高），基棹二尺長三向人物／艋舺土地廟神龕設計及雕作。	1938

	民國紀元	年齡	記　事	西元
己卯	民國28年	37歲	桃園大溪開漳聖王裙棹龍網，人物花部雕作／大溪恩主聖帝宮木裙棹水淹金山寺。	1939
庚辰	民國29年	38歲	二重埔太子爺廟設計及花部雕作／新莊鎮五股鄉半山仔白衣大士。	1940
壬午	民國31年	40歲	桃園中壢市觀音佛龕／桃園保生大帝宮，三廳神龕及托木人物花鳥鏤空雕作。	1942
丙戌	民國35年	44歲	基隆和平島媽祖宮與宜蘭司對平／基隆城隍廟設計，正殿花部及神龕／新竹南門竹蓮寺正殿重要花部及神龕。	1946
丁亥	民國36年	45歲	新莊街關帝廟二架員光人員雕作。	1947
己丑	民國38年	47歲	艋舺成都路天后宮結網，獅座、豎柴人物、通隨（五寸六尺長）人物雕作／林口竹林山觀音禪寺前後殿重要花部，裝鎮觀音佛祖十八手（高六尺八寸）	1949
癸巳	民國42年	51歲	重修艋舺龍山寺正殿花部及通隨，中龕與泉洲司對平（小邊）。	1953
甲午	民國43年	52歲	關渡宮前後殿重要花部，神龕三座、神像十餘尊，鎮殿媽祖二媽（五尺以上）／關渡宮西邊玉女宮神龕設計及花部雕作。	1954
丙申	民國45年	54歲	重修三峽祖師廟、神龕設計、前後殿重要花部、結網、獅座、豎柴人物，陸續共八年（1956～1962）／三峽祖師廟西邊福德宮神龕設計及花木雕作。	1956

	民國紀元	年齡	記　事	西元
丁酉	民國46年	55歲	北市保安宮四頂大轎／五穀殿五座神龕設計及神像數十尊，三塊木裙棹人物（水淹金山寺）左邊黃河陣，右邊誅仙陣。	1957
甲辰	民國53年	62歲	任教國立藝專雕塑科敎授傳統木雕課程共十年（1964～1974）／其間承作北投忠義恩主廟三座神龕及木裙棹（1965）／瑞芳祖師廟神像數十尊。／作品劉海、關公、媽祖、千里眼、順風耳、觀音爲北投李成發收藏（1970）／三國人物員光爲日本人收藏（1973）	1964
乙卯	民國64年	73歲	士林慈誠宮三座神龕、中殿東西廳重要花部／台中沙鹿四尊神像／板橋光榮巷上帝公廟文昌帝君（三尺三寸高）	1975
壬戌	民國71年	80歲	裝鑲數十尊神像（三尺以下，九寸以上）	1982
癸亥	民國72年	81歲	再度應聘任敎國立藝專雕塑科	1983
乙丑	民國74年	83歲	教育部首屆薪傳獎。	1985
己巳	民國78年	87歲	教育部首屆國家民族藝師。	1989
庚午	民國79年	88歲	教育部重要民族藝師傳藝工作。	1990
癸酉	民國82年	91歲	文建會第六次古蹟修護研討會親率藝生參與展演活動。	1993
癸酉	民國82年	91歲	首次個展於國家音樂廳文化藝廊。並於全省各地巡迴展出。	1993
乙亥	民國84年	93歲	一月十四日，病逝於板橋宅。	1995

編按：黃龜理先生實際出生於民國前九年，但他的户籍資料登記爲民國前十四年。

統一編號：
006089890060

國家圖書館出版品預行編目資料

木雕：黃龜理藝師圖稿集／教育部社會教育司
策劃編輯；國立藝術學院傳統藝術研究中心執
行編輯。--臺北市：教育部，民85
　　面；　　公分，—（教育部重要民族藝術傳藝
計畫案，圖鑑類彙整專輯；5）
ISBN　957-00-7242-3（平裝）

　1, 木雕-圖錄

933　　　　　　　　　　　　85004726

教育部重要民族藝術傳藝計畫案
圖鑑類彙整專輯 5（總彙整專輯 30）
木雕—黃龜理藝師圖稿集

發行人／教育部
出版者兼著作權人／教育部

編校顧問／王慶台

傳藝單位／國立臺灣藝術學院雕塑學系
承辦執行／陳銘、沈明旺

策劃編輯／教育部社會教育司
　　　　　何進財、聶廣裕、涂崇俊
　　　　　陳雪玉、許雅惠

執行編輯／國立藝術學院傳統藝術研究中心
　　　　　林保堯、陳奕愷、邱建一
　　　　　胡郁芬、丁瑞茂

製作編輯／藝術家出版社
　　　　　地　址：台北市重慶南路一段147號6樓
　　　　　電　話：3719692、3719693

製版公司／新豪華電腦製版有限公司
印刷公司／欣佑彩色印刷有限公司

代銷處／藝術家出版社
售　價／新台幣800元整

發行日期／中華民國八十五年五月十日
統一編號／006089850060
ISBN／957-00-7242-3（平裝）